夜短梦长

毛尖看电影

毛尖 —— 著

北京大学出版社
PEKING UNIVERSITY PRESS

图书在版编目（CIP）数据

夜短梦长：毛尖看电影 / 毛尖著 . — 北京：北京大学出版社，2019.3
（培文·电影）
ISBN 978-7-301-29983-8

Ⅰ.①夜… Ⅱ.①毛… Ⅲ.①电影评论 – 中国 – 文集 Ⅳ.①J905.2–53

中国版本图书馆CIP数据核字(2018)第234580号

书　　名	夜短梦长：毛尖看电影 YE DUAN MENG CHANG：MAOJIAN KAN DIANYING
著作责任者	毛尖　著
责任编辑	李冶威　周彬
标准书号	ISBN 978-7-301-29983-8
出版发行	北京大学出版社
地　　址	北京市海淀区成府路205号　100871
网　　址	http://www.pup.cn　　新浪微博：@北京大学出版社 @培文图书
电子信箱	pkupw@qq.com
电　　话	邮购部 010-62752015　发行部 010-62750672 编辑部 010-62750883
印刷者	天津联城印刷有限公司
经销者	新华书店 880毫米×1230毫米　32开本　7.75印张　180千字 2019年3月第1版　2019年3月第1次印刷
定　　价	56.00元（精装）

未经许可，不得以任何方式复制或抄袭本书之部分或全部内容。
版权所有，侵权必究
举报电话：010-62752024　电子信箱：fd@pup.pku.edu.cn
图书如有印装质量问题，请与出版部联系，电话：010-62756370

目 录

《夜短梦长》小序　李欧梵 ... v

辑 一

打我打我：现代谋杀艺术 ... 003

热牛奶加冰牛奶：关于欲望轻喜剧 ... 021

有闪电的地方稻子才长得好：谈影史中的外遇 ... 037

只要你上了火车 ... 055

一个人可以在哪里找到一张床：男人和火 ... 077

我们并不是每天都有事情可庆祝：一场欢愉，三次改编 ... 099

辑 二

老 K，老 A，和王：三场银幕牌局 ... 121

奇数：三部命运电视剧 ... 143

二 货 ... 169

大于纽扣，小于鸽子蛋：三个梁朝伟和爱情符号学 ... 191

结 尾 ... 209

牛津版后记 ... 235

该流的眼泪已经流过（代后记）... 239

《夜短梦长》小序

李欧梵

毛尖向我索序,我颇为意外。看了这本集子的大部分文章,才知道她请我写序是有道理的,不只是因为我算是她的老师,她是我的书《上海摩登》的中文译者。多年来,她在上海,我在香港,我们跨越双城,灵犀一线通。她和我妻子玉也变成了好朋友。每次到上海,必定要找"上海沙龙"的主人毛尖。

说毛尖才华横溢,等于是废话。她最令我吃惊的是速度:非但说话犹如机关枪,有时快到我的老耳朵听不清,而且对于各种知识的吸收更是如此,譬如老电影。我倚老卖老,自以为积数十年观影的经验,在脑海里留下数千部老电影的镜头,特别是经典老片,可以如数家珍。然而岁月不饶人,很多我当年可以如数家珍的影片,剧情都忘得差不多了,看了这本书的前半部,我已经对毛尖甘拜下风,也心存感激,因为她的文字把我失落在电影院中的似水年华追回来了。毛尖这个小妮子(在我面前,她永远是如此)也真厉害,哪里有这么多时间看这么多部电影?而且把剧情记得这么清楚!她

的"影龄"（看电影的岁数）不会超过二十年吧，但却能把一个世纪的世界电影经典观赏殆尽。本书提到的老片子，有的连我也从来没有看过，下次到上海一定要向她借来看。

我这个老影迷真的是看电影长大的，从六七岁父母亲在南京第一次带我进电影院看《小鹿班比》（*Bambi*）到现在，至少也有六七十年了吧，毛尖利用新科技，似乎把这六七十年的观影岁月浓缩在现今这本书中，让我从她的文字中重温旧梦。我一面看一面叫好，有时也不免带点自怜，岁月如流水，就这么流走了，不见痕迹，唯一留下来的就是看过的老电影的碎片。例如，特吕弗的《祖与占》（*Jules et Jim*），我最早是在二十世纪六十年代初芝加哥一家二流戏院看的，看完了又看，低回再三，世上还有这样的爱情！对饰演凯瑟琳的让娜·莫罗（Jeanne Moreau）简直是顶礼膜拜。毛尖说得好：凯瑟琳的放荡不羁重点放在"不羁"，今天的爱情片只能描写半色情的放荡。她把法国电影中的这类"欢畅的爱情"电影系谱追溯到奥菲尔斯（Max Ophuls）导演的《欢愉》（*Le Plaisir*），真是洞见。更令我吃惊的是她把泰利埃姑娘（此片主角）和徐克的《东方不败》中男变女（还是女变男？）的林青霞，以及《祖与占》中的凯瑟琳连在一起，认为是一种"扩大生命的做法"，是"更好的我们，也是更坏的我们"——妙极！妙极！我今晚就要找出《欢愉》和《东方不败》的影碟来重温旧梦，唤醒更好的我。《祖与占》在我的心目中更占有"不败"的地位，随便其他人怎么评论，特吕弗永远是我顶礼膜拜的对象，只有他的电影可以勾起我无尽的回忆，但至今

还不敢重看。

　　毛尖的书不是写给我这种上了年纪的老影迷看的,而是要教育年轻的一代。她在每一篇文章中,几乎都不厌其详地介绍每一部老电影的剧情,生怕后生小子看不懂,或没有耐性看。我希望这本书能够卖得好,即便不能畅销,至少也应该在年轻影迷中鼓动一个风潮:不要再去追逐铁甲人和蜘蛛侠了,多膜拜几位老电影中的男神和女神,他们虽然已经故世,但在银幕上留下的影子却真正令我们欢畅。

辑一

打我打我：现代谋杀艺术

一

一百多年前，第一部警匪片诞生，埃德温·鲍特（Edwin S. Porter）导演的《火车大劫案》（*The Great Train Robbery*, 1903），用十一分钟时间非常流畅地讲述了四个匪徒抢劫一辆火车，之后被一伙巡警击毙的故事。

除了电影初期的伟大技术，这部电影令人难忘的是它的灰色基调。匪徒劫车后，有人向巡警报案，而这伙巡警当时正在一个酒吧寻欢作乐，甚至乘兴放枪。之后，巡警人多势众击毙匪徒，随后便蜂拥到匪徒散落的财物上。更暧昧的是，警匪打扮基本是一样的，这也使得电影的最后一个镜头成为悬疑。

电影结尾，整个银幕定格展现一个人物正面特写，他举起枪，面对观众开了一枪，然后直接落幕。因为在前面的抢劫和追逐中，人物面部没有特写呈现，所以，开这一枪的到底是匪徒，还是警察，

《火车大劫案》(1903)

一直有各种版本。不过，不管是匪徒还是警察，这一枪都让当年的观众非常不适，让今天的粉丝非常兴奋，因为这一枪，打开了正与邪的道德灰色地带，之前的子弹是为了抢劫或反抢劫，这最后一颗子弹不是，什么都不是。它是射向无辜观众席的无名子弹，来自没有人可以预测谁也说不清来龙去脉的现代丛林，这一枪，就是现代银幕谋杀的第一次枪声，预告了再也封不住的伤口。

一代侦探小说大师钱德勒曾经说："将双脚跷在办公桌上的弟兄们知道，世界上最容易被侦破的谋杀案是有人机关算尽、自以为万无一失而犯下的谋杀案。让他们真正伤脑筋的是案发前两分钟才动念头犯下的谋杀案。"如此，福尔摩斯也好，波洛探长也好，面对残酷大街上突然飞出来的子弹，裹紧他们的风衣，退场了。古典侦探从裙撑时代积累的各种高冷知识，再也用不上，因为穷街陋巷里的每一个人，都可能突然成为凶手。现代凶杀，如同《火车大劫案》中的最后一枪，凶手自己行凶，自己揭露自己，而在这个世界上，唯一能把他们绳之以法的，不是法律，不是道德，也不是良心，是他们自己。

三四十年代的黑帮电影和黑色电影有很多此类表达，电影从第一人称展开，追溯只有罪犯自己才能揭开的谜底。1944年的《双重赔偿》(*Double Indemnity*)即是一个著名例子。电影一开头，导演比利·怀德（Billy Wilder）就让男主脸色苍白地踉跄走进上司的办公室，对着录音机自曝犯罪过程：受蛇蝎美人的蛊惑，为了帮她拿到十万元的双重赔偿，杀了她丈夫。说实在，对于现代观众来说，

《双重赔偿》(1949)

这样的情节几乎只是凶杀的前菜，不过，正是因为菜鸟杀人，才躲过了老法师的火眼金睛。而在这部电影中，出演老法师的还是一代枭雄罗宾逊（Edward G. Robinson）！罗宾逊当年在《小恺撒》（*Little Caesar*，1930）中的表演，直接缔造了影史第一代黑帮大佬的眼神、语气和作风。可惜，罗宾逊没想到，犯罪的恰恰是保险公司里业绩最好自己最看重的属下。影片最后，讲述完自己犯罪经历的奈夫因失血过多栽倒在地，罗宾逊上去帮他点了一支烟，在隐喻的意义上，一代黑道王者或许会有些感叹：好男人居然也拿起枪了。

这是一个新江湖，老派杀人犯得接受新丛林新成员。用《喋血双雄》的台词来说就是，"这个世界变了，我们都不再适合这个江湖"。而在老牌杀人犯和老派杀人被扫入历史前，英国人要为他们献上最后的悼词。

二

四十年代末，英国有一部电影杰作，对老派谋杀进行了集中的戏仿和嘲弄。《仁心与冠冕》（*Kind Hearts and Coronets*，1949）今天很少有人提及了，因为当年它最为人乐道的一个原因是，在这部电影中，男主亚利克·基尼斯（Alec Guinness）一人饰演了八个角色，不仅各有特点，而且瞒天过海。大半个世纪过去，虽然一星八角还是罕有匹敌，像库布里克（Stanley Kubrick）拍摄《奇爱博士》（*Dr.*

Strangelove，1964），邀请彼得·塞勒斯（Peter Sellers）一人分饰三角，塞勒斯的头号担心就是，观众会拿他和基尼斯比，但毕竟，一人多角不再稀奇，连带着，《仁心与冠冕》的价值似乎也暗淡了。其实，这部黑色喜剧的重要性被基尼斯的演技大大遮蔽了。

跟《双重赔偿》一样，电影以男主路易斯第一人称的自述开场。他说，自己的父亲是意大利男高音，母亲来自显赫的阿斯科尼家族，可是因为她跟贫穷的意大利歌手私奔，遭到家族驱逐，甚至在她死后，也不被允许葬入家族墓地。路易斯于是开始他的复仇之路，他的目标是，成为阿斯科尼公爵，而在他卑微的身份和尊贵的阿斯科尼公爵之间，有十二个天梯要迈，也就是说，在他之前，还有十二个顺位继承者。路易斯毫不犹豫决定：一一干掉他们。

好戏开场。这样的故事设定，拍个六十集电视剧绝对不在话下，就算以BBC最简练的作风，也至少得整十来集，但《仁心与冠冕》却以大手笔用一百分钟时间把路易斯送到了人生峰巅，而他一路的谋财害命，既是谋杀指南，也是谋杀解构。

这部电影当年的广告语很准确，"对优雅谋杀艺术的欢乐研究"，路易斯一路干掉前途礁石，全程只有欢乐，没有罪恶。首先，因为银行家亲戚断然拒绝为他提供一个小职位，而银行家的儿子又恰好带着情人到他工作的布店来买东西，他又恰好听到了他们要去偷情的饭店名字，他就带着毒药出发了。可是，人家是来偷情的嘛，基本在房间里没出来，实在没机会下毒。好不容易等到第三天下午，上流社会的狗男女终于露面，他们去划船，路易斯也划船跟踪，但狗男女一味泛

《仁心与冠冕》(1949)

舟亲吻，毒药根本没有用武之地。不过，人生处处是杀机，路易斯突然注意到河边一个警告，意思是下午两点河坝排水，小船危险。

路易斯于是偷偷过去，解开热吻小船的缆绳。第一次杀人轻松成功，路易斯的画外音是：我为这个女孩感到难过，不过想到她已经忍受了比死更坏的事情，我感到了些许的轻松。

路易斯杀人越来越轻松，把排在他前面的阿斯科尼从家族名册中一一勾掉，连观众都觉得爽。第一次没用上的毒药，轻轻松松地用在牧师舅舅身上，因为他讲话实在太啰嗦；搞女权的姨妈，乘着热气球空中布道，路易斯用一枚箭直接把她从这个世界解雇；一路神助一路歌，他根本没有机会接触的海军上将舅舅，大自然帮了他的忙，另外让他头疼的突然降生的家族双胞胎，也迅速被白喉夺走生命。他用炸药轰掉了表兄的生命，美丽的表嫂服丧未完，就愿意接受他的好感。他是男神版的理查三世，不沾血的麦克白，低温的拜伦，女人爱他，男人帮他，他的杀人手法都是经典程式：掩盖身份，登堂入室，谋取好感，然后毒药、炸药或陷阱，他只管杀人，编导帮他断后，所有的血腥都在幕后，他是最优雅的杀人犯，唯一怀疑过他杀人的是他的初恋女友现在情妇西碧拉，但西碧拉跟美丽尊贵的表嫂不一样，西碧拉的人生中没有道德两个字。

或者说，这就是一部完全不讲道德的电影，一部真正的无厘头。电影对传统谋杀的嘲讽肯定是钱德勒乐于见到的：所有那些精心设计的传统谋杀，那些毒药那些陷阱，都跟远古动物恐龙一样，是一种书斋想象；现实永远是，机关算尽，不如灵机一动。来看电影结尾。

路易斯的自述是在监狱完成的,把他送进监狱的是谁呢?西碧拉。西碧拉要他进监狱,不是因为他杀了那么多阿斯科尼,而是愤恨他要娶高贵的表嫂,所以西碧拉自曝和路易斯的奸情并捏造了一宗与路易斯完全无关的罪:她丈夫的死。临刑前,西碧拉最后给了路易斯一个机会:如果他愿意放弃尊贵的表嫂来娶她,她可以翻案。路易斯接受了西碧拉的条件。老牌杀人犯栽在新手西碧拉手里,编导再一次调戏了路易斯史前史一样的杀人手法,真的老套了呀,老套到已经没有人怀疑这些死掉的阿斯科尼是被谋杀的。

影片最后,路易斯在人群的欢呼声中被释放,监狱门口停着两辆马车两个女人,西碧拉还是表嫂呢?在一生唯一的一次重大抉择前,路易斯再次接受命运插手:他把他的口述实录落在监狱里了,那里有他全部的杀人经过。电影至此结束。

三

命运,唯有命运的嘀咚嘀咚声才是最伟大的侦探。《双重赔偿》里,黑色女郎菲利斯披着浴巾出场,我们的男主奈夫事后回想,她从楼梯上一步一步下来,踝扣一闪一闪,那就是他的大限,只是当时他只认得出忍冬的香味,辨认不出谋杀的阴影,直到菲利斯最后拿枪对着他,他才意识到最初的罗曼蒂克是有多么黑。所以他亲手干掉了菲利斯,亲口招供了一切,就像爱伦·坡(Edgar Allan Poe)

的小说《泄密的心》(*The Tell-Tale Heart*)那样。

《泄密的心》中,杀人犯没有任何传统动机地杀了同楼老头,非要说一个动机的话,就是,他看不惯老头的眼睛。他杀了老头,把老头埋在地板下面,天衣无缝,完美杀人,就像希区柯克(Alfred Hitchcock)《惊魂记》(*Psycho*, 1960)里的罪犯一样,把现场全部打扫干净,让观众看了跟着松一口气。然后,警察上门来调查了。出于对自己杀人过程的绝对自信,他请警察进屋聊,还把自己的椅子安在了下面埋尸的那个位置。警察完全相信了他的话,而且他的举止也让警察放心。艺高人胆大,他还跟警察扯起了家常,然后,他开始头痛,开始耳鸣,开始听到心跳声,越来越响越来越快的心跳声,最后,他冲警察喊道:"你们这群恶棍!别再装聋作哑了!"他撬开地板,承认是他干的。

《泄密的心》是爱伦·坡最出色的短篇,奠定了现代谋杀的现场、人物关系和全部逻辑。尤其杀人犯最后向警察喊出的那句"你们这群恶棍",简直可以被后来的所有黑色主人公征用为台词。在这个地平线和百叶窗一样倾斜的灰暗世界里,根本无所谓正义或道德,每个人都有机会堕入深渊,警察和杀人犯只是镜像关系,大家都是"断了气"的虚无狗。如此,1960年,当《断了气》(*Breathless*)中的米歇尔在电影开头超速驾车,随手打死追赶他的警察,现代观众对这个无辜的警察似乎没有太多同情,而影片最后,当米歇尔被警察击毙在街头,观众对警察也完全没有好感。

《断了气》是法国新浪潮的开山之作,戈达尔(Jean-Luc

《断了气》(1960)

Godard）用米歇尔杀人和被杀表达了社会的失序，而且，他不想用电影来克服这种失序。影片最后十分钟，米歇尔的女友帕特里夏在反复犹豫后，告发了他，然后她对他说"我已经告发了你"，她让他逃。米歇尔如果逃，来得及，但是他不想逃了，他几乎是主动选择了被警察击毙。最后，他对赶过来的女友说"你真差劲"，自己用手合上了自己的眼睛。

在主流价值观里，帕特里夏应是大义灭亲的好姑娘，但是，所有的观众都不喜欢帕特里夏的告发，觉得她害死了米歇尔，青年时代看这部电影，我也曾经如此讨厌帕特里夏。不过，后来重看，尤其结尾镜头中，帕特里夏面对观众，迷茫又庄重地重复一遍米歇尔的遗言"你真差劲"时，我觉得，那一刻，戈达尔是站在帕特里夏一边的，甚至，戈达尔要我们尊敬帕特里夏。正是因为她爱他，她才告发他。他要求生活永远充满新意，他的逃亡生涯已经让他筋疲力尽，到最后他把生活的全部想象建筑在她的爱情上，不堪其负的帕特里夏准备最后为男友创造一次新意。那么，让死亡降临，让钟声吟诵，宿命追上爱情只要一个电话，而这场告发，包括后来米歇尔的不愿离开，在诗歌的疆域里理解，他们完全可算同谋，也是在这个意义上,《断了气》永垂影史，帕特里夏永垂影史，因为她成全了米歇尔。

由此，米歇尔和帕特里夏联手开辟了审定罪犯的新范畴。如果说《仁心与冠冕》终结了谋杀在道德领域内的是非对错判断，那么，《断了气》不仅拒斥了道德判断，还拒斥了感情判断。戈达尔尽管没有旗帜鲜明地说出"帕特里夏应该受到赞美"，但是，在存在主

义的意义上，帕特里夏可谓一劳永逸地把米歇尔送入了美学高地。未来的杀人犯，都将在美学和哲学意义上接受电影的审判，一言以蔽之，在杀人这样的事情上，电影将变得越来越不道德。

四

电影之初，凶手是我们认得出来的坏蛋，后来，谋杀案里的主人公是和我们擦肩而过的普通人，观众对凶手的看法也逐渐从惧怕变成同情，甚至赞叹。与此同时，谋杀越来越具有形而上的指涉功能，罪犯也越来越具有辽阔汹涌的表意功能。七八十年代出现了大量谋杀题材电影，但是电影的重点却常游离谋杀，不知道是不是电影在本质上就是反道德的，反正，看完一部谋杀题材电影，罪犯的形象古怪地在我们心中盘旋，挥之不去。我想到的是大卫·林奇（David Lynch）的电影《蓝丝绒》（*Blue Velvet*，1986）。

《蓝丝绒》一直以来坐着电影史上最诡异电影的头排椅子。这部电影大卫·林奇构思了整整十三年，导演最初只有一个意象：黄昏车里的红唇女郎，女郎穿蓝丝绒。电影出来后，扮演红唇女郎的伊莎贝拉·罗西里尼（Isabella Rossellini）奉献了她从影以来的最佳表演。她在颓废的酒吧里唱着颓废的歌，"她穿着蓝色绒，蓝得比夜晚还要蓝，软得比星光还要软……"她眼神迷离，姿势撩人，是梦女郎也是恶之花。

酒吧里的大学生杰弗里很入迷地听着，旁边的大学生女友有点不爽。杰弗里的父亲刚出了事故躺在医院，他休学回家帮忙，在镇上转悠的时候，捡到了一只被割下的人耳朵，交给警探却被告知此事复杂请他置身事外，但杰弗里好奇，听说酒吧歌女桃乐丝可能会与耳朵有关，他就趁着桃乐丝唱歌的时候溜到她家去调查。调查没结束，桃乐丝回来了，杰弗里匆匆躲入衣柜。在衣柜里，杰弗里小心脏怦怦跳，他看到桃乐丝的身体，看到她满怀恐惧地接听一个叫弗兰克的人电话。终于，弄出声响的杰弗里被桃乐丝发现，她让他脱光衣服，她爱抚他，但不让他看她。这时，门铃又响，弗兰克进来，桃乐丝让杰弗里躲回衣柜。在衣柜里，杰弗里看到，弗兰克以变态的方式对桃乐丝施虐，而桃乐丝等弗兰克走后，又情挑杰弗里，然后用弗兰克的方式对他说，"打我！打我！"

杰弗里再度到桃乐丝公寓去的时候，被弗兰克和他的手下发现了。流氓们架着杰弗里带着桃乐丝，极速飞车，狂野地说要带他们去本那里。在那里，杰弗里发现，他们从事的是毒品交易，本关押着桃乐丝的丈夫和儿子，以此要挟桃乐丝，而那只耳朵，可能就是桃乐丝丈夫的耳朵。不过，充满血腥威胁的这一段却被本的歌声改变了色调。本个子不高脸色煞白，吸血鬼样子，说话娘娘腔，但是他对罗伊·奥比森的歌曲《在梦中》的模仿，却深深地打动了所有人，"糖色小精灵，夜夜进入我梦乡，洒下星辰飒飒私语，伴我入眠，万物如此安详，我闭上双眼，让自己飘入魔法的夜晚……"

影片最后一场戏，杰弗里和女友晚上回家，发现桃乐丝赤身裸

《蓝丝绒》(1986)

体、血迹斑斑躺在自己家门口,杰弗里把桃乐丝安置在女友家,自己去桃乐丝公寓。在公寓里,他发现缺耳朵男人和涉案警察已经死了,而可怕的弗兰克正追踪他而来,他再次躲入衣柜。但弗兰克还是发现他了,变态佬跟性虐桃乐丝一样,一边吸着氧,一边摸着桃乐丝的蓝丝绒睡衣,拿着枪准备干掉杰弗里,不过,杰弗里先开枪了。

电影随后来了一个色调大切换。美好的早晨,杰弗里在院子里醒来,家人女友都在身边,看窗外知更鸟叼着一个虫子,女友再次重复电影中的一句台词,"这是一个奇怪的世界。"公园里,桃乐丝紧紧地抱住了戴着糖果帽的儿子,《蓝丝绒》歌声再起,"而透过我的眼泪,我依然可以看见,蓝丝绒……"

似乎一切回归正常,小镇重新洒满阳光。不过如果只是这样,《蓝丝绒》最多是部黑色电影。大卫·林奇以鬼才驰骋影坛,从《橡皮头》《象人》《双峰》到后来的《妖夜慌踪》《穆赫兰道》,林奇对"神秘"和"梦境"的刻画一直孜孜不倦。所以,回到《蓝丝绒》,这个黑社会故事完全可以被读解为一个超现实梦境。变态凶狠的弗兰克就是杰弗里的父亲,他反复吸氧的状态跟病床上杰弗里父亲的状况一致,而且,弗兰克在教训杰弗里之前,特意说了句,"跟我挺像",当然最重要的是,杰弗里在衣柜里偷窥弗兰克和桃乐丝做爱的场景,满满就是弗洛伊德的偷窥理论场景再现,尤其弗兰克边吸氧边叫妈妈的迷狂状态,是典型的父子合一式错乱和痴醉,如此,最后杰弗里射杀弗兰克,完成他的弑父。这一枪,跟杰弗里捡到的那只耳朵一样,都表达为杰弗里向父亲开战,耳朵是告发,子弹是消灭。其

实影片多次提示了杰弗里的梦境状态，浑身赤裸的桃乐丝出现在杰弗里家门口，小镇青年就问杰弗里，是你妈吗？而杰弗里一直藏身桃乐丝的衣柜，包括后来惊恐的桃乐丝抱着杰弗里说，你去哪里了，我还到衣柜里去找你了，这些，既是童年记忆，也是感官刺激。

不过，尽管这个梦的结构奇特又漂亮，杰弗里弑父的故事却不算古怪，让这部影片充满诡异感的是变态的性和变态的坏人所携带的强烈抒情性和强烈感染力。也就是说，杀人在去道德以后，进入美学范畴的坏蛋还获得了致命魅惑力。《蓝丝绒》看过多次，每次听到本用格外抒情的方式唱起"星辰飒飒私语，伴我入眠"，就觉得整个剧场被本催眠，如果他只是一个正常好男人，他的吸引力不会那么大，在我们的内心深处，敢于犯罪的人被我们悄悄放大了比例尺，他们比我们大一号，比我们有力量。当他们抒情的时候，他们在犯罪领域创造的荷尔蒙也涌入抒情领域，所以，桃乐丝被弗兰克性虐以后，她会继续复制模仿弗兰克，对杰弗里发出由衷的呼吁："打我！打我！"

这句带有变态意味的吁求，最终刷新了现代谋杀，也终结了现代谋杀。一百多年前，从《火车大劫案》射出来的子弹，终于被证明是一次来自被害者的邀请。资本主义的谋杀艺术至此完成它的圈地和自我循环，此后所有的银幕谋杀，都没有走出杀人者和被杀者的圆圈关系，杀人者或者拥有高超的人格，或者拥有谜一样的才华，为了受害者那奇特的眼神，他们扣下扳机。

不过，有一种人从这个圆圈里生还。下次继续。

热牛奶加冰牛奶：关于欲望轻喜剧

一

现代谋杀中，能够从杀人者和受害人的圆圈关系中逃逸出来的，是"猫和老鼠"。

《猫和老鼠》（Tom and Jerry）系列从 1940 年首播，第一集结尾，战胜了猫的老鼠拉出一个条幅，"甜蜜的家"（Sweet Home），揭开史上最欢乐长篇动漫的序幕。这个"甜蜜"，准确地定义了汤姆猫和杰瑞鼠的关系，啦啦啦，啦啦啦，你的每一次追杀都是爱情旗帜，我的每一次逃命都是高潮体验。不管你是用斧头锤子锯子熨斗烤箱还是鞭炮炸药大炮，亲爱的汤姆，你的武器越惊心动魄，杰瑞越是能感受到你蓬勃的欲望和欢乐。

这种欲望这种欢乐，最终改写了现代谋杀的主题，今天要谈的是，欲望号喜剧。

打下"欲望号喜剧"五个字，第一个想到的是王晶。香港黄金

时代的三级片不方便细说，但是香港喜剧中最有观众缘的淡黄色料理，王晶主厨的电影一定进入排行榜，比如他的"追仔"系列。从1983年的《花心大少》开始，王晶的追仔桥段就不断演进，如果说谢贤和傅声比拼魅力还是传统模式，那么，经过1987年《精装追女仔》的练手，《追男仔》（1993）开场的恣肆已经具有色情电影的随心所欲和无拘无束。

林青霞扮演的警察追捕歹徒，被逼急了的歹徒一把拉过路人梁家辉当人质，没想到梁家辉是做鸭的，他又一把吻住歹徒，林青霞趁机制服气急败坏的歹徒。梁家辉在这部电影中的造型就一个原则：没下限，他在"鸭王之皇卡拉OK"里当鸭，穿着粉色夏威夷沙滩裙唱着靡靡之音勾引中年妇女，歌到荤腥处，突然解开内衣，露出一大撮用黑毛绒做的假胸毛。不过至贱有至福，梁家辉和张学友同场扮演贱人双璧，一个赢得林青霞，一个得到张曼玉。黄金时代尾声里的演员后来都成了大腕，但张学友的歌迷见过他们的天皇巨星在银幕里卖贱吗？他走进茶餐厅，还没坐稳，就吆喝老板，"来杯阴阳奶水！"同伴问这是什么玩意儿，张学友就骂对方笨蛋，"热牛奶加冰牛奶啊！"同伴马上恭维，"老大喝东西真有品位！"

"热牛奶加冰牛奶"，王晶淡黄色喜剧中手到擒来的一句台词，道出了此类轻喜剧的最常见语法。

《追男仔》中，林青霞、张曼玉和邱淑贞扮演中产阶级家庭的姐妹花，无论是家境还是个人身份都是很体面的，而她们的欲望对象都和她们构成"冷热牛奶"的反差。林青霞和梁家辉，前者是警

《追男仔》(1993)

司,后者是鸭子;张曼玉和张学友,前者是社会工作者,后者是黑帮小混混;邱淑贞和郑伊健虽然实际背景相当,但是邱淑贞一开始的时候,是假扮风尘小神女和有钱纯情哥交往的,总之,王晶的喜剧程式基本沿用了美国在三十年代就成熟了的喜剧结构:以男女主人公彼此接纳的方式,来体现不同阶层的融合,虽然实际情况是,"热牛奶加冰牛奶"永远是"阴阳奶水",但是,喜剧效果就来自这种渴望成为同一种奶水的愿望。

二

从 1934 年的《一夜风流》(*It Happened One Night*) 到《罗马假日》(*Roman Holiday*, 1953) 到《风月俏佳人》(*Pretty Woman*, 1990),美国爱情轻喜剧都是这种甜蜜的神话,上到公主,下到妓女,大家都能逆流进入其他阶层,借此体现美国民主社会结构波霸一样的弹性。不过,刘别谦(Ernst Lubitsch)看到这种弹性,就笑了。

一点不夸张,刘别谦以一人之力提升了欲望轻喜剧的品格,后来的美国喜剧导演,很少敢说没有受过刘别谦影响,像比利·怀德的桌上就一直放着刘别谦照片。和他同时代的喜剧大师卓别林(Charlie Chaplin)也说:刘别谦能以优雅的方式表现性的幽默。

这优雅的性幽默,就是驰名影界的 Lubitsch Touch 了,特别难以传译的这个"刘别谦笔触",让他在美国电影的保守年代,能够

活色生香地表达出欲望。《天使》(Angel, 1937) 中，黛德丽的丈夫突然带老友道格拉斯回家用餐，丈夫不知道的是，妻子和老友在巴黎曾经有过一夜情。

来看刘别谦是如何表现这一夜情的。三人进入餐厅用餐，但是镜头没有跟进去，作为银幕上的器物大师，刘别谦的"门"法最牛。他用门阻挡了观众的视线，然后，门开了，男仆端着盘子出来：奇怪！夫人的牛肉没动过。随后，男仆端出客人的盘子：呃，他也没动！虽然牛肉被切得一小块一小块。是牛肉出问题了吗？终于，第三个盘子端了出来，仆人们松口气，男主人可是吃得干干净净的！

嘿嘿，不知情的男主人就因为多吃了一块牛肉，从此成了呆萌丈夫的原型。德国出身的刘别谦把欧洲的世故和幽默带入了美国电影，《天堂陷阱》(Trouble in Paradise) 就是一个特别出色的例子，其中的犬儒式色情法在美式的爱情民主屁屁上轻轻地拍了两巴掌。

电影一开头，风流男爵一边点餐一边思考："如果卡萨诺瓦突然变成罗密欧，和朱丽叶共进晚餐，那么，谁会是克里奥佩特拉？"听不懂这句话吗，往下看就是。男爵对侍者说，你看到那弯月亮吗，我要那月亮照进我们的香槟。懵懂的侍者反正一律说是。终于，威尼斯的夜色带来了男爵等待的伯爵夫人。

伯爵夫人进门一番幽怨，称自己进酒店的时候被人看见，明天一早必然身败名裂，男爵惶恐道"那要不你还是走吧"，伯爵夫人一个眼色过去意思来也来了。两人用餐，你挑我逗。中间侍者进来插了一句嘴，说酒店有客人失窃。两人继续上流社会的调情，突然

伯爵夫人转了话锋:男爵,你是个骗子,是你抢劫了酒店客人。不过男爵镇静自若继续用餐,细盐胡椒和风细雨,随后他对伯爵夫人露出更加迷人的微笑:夫人,您也是一个小偷。

同行相见欢啊,假男爵摸出怀里的胸针还给假伯爵夫人莉莉,她则把他的怀表还给他,"表慢了几分钟,我已经把它校准了。"她得意的时候,他追上一句,"你的吊袜带我就不还给你了。"雌雄小偷卸下面具,说话吃肉也就不用顾忌上流社会的礼节了,莉莉确认对方就是自己久仰的江湖大盗加斯顿后,激情地扑到他的怀里,然后两人倒在沙发上,然后是一个典型的"刘别谦笔触":镜头上只有沙发,一张阅历丰富的沙发。

加斯顿和莉莉于是决定联袂去洗劫柯莱特香水公司继承人的财产。加斯顿很快赢得了社交丽人柯莱特夫人的好感,登堂入室成了她的秘书,他们关系的进展又是一个"刘别谦笔触":摄影机对准一只闹钟,随着时间的流逝,闹钟上的光影展示他们暧昧的加深。男仆上来敲柯莱特夫人的门,但是美丽的女主人是从秘书房间里出来的,男仆随后上来敲秘书的门找女主人,但她又从自己的房间开了门,胖胖的男仆被他们搞得神志恍惚,电影审查机关也被刘别谦搞得神志恍惚,没有一点把柄的赤裸裸性表达,你能拿我怎么办?也是在这个意义上,巴赞(André Bazin)、特吕弗和希区柯克都对刘别谦膜拜不已,认为他是现代好莱坞的缔造者。

而刘别谦为这个"现代"下的定义是,就算卡萨诺瓦变成了罗密欧,他也不能和朱丽叶在一起。电影中途,莉莉对陷入上流社会

《天堂陷阱》(1932)

爱河的加斯顿有一个棒喝:"亲爱的,你记住,你是加斯顿,你是江洋大盗!我就爱你这个江洋大盗,我崇拜你这个江洋大盗,偷骗抢是我们的本色,千万不要变成那种吃软饭的没用男人!"如此,影片结束,加斯顿告别柯莱特夫人,和莉莉双双离开,最后,他们像开头那样,用自己的偷盗技巧互相抒了情:我拿走了你怀里的项链,你顺走了我包里的十万。

　　刘别谦的态度在于,加斯顿和柯莱特夫人互相动了情,但无论是他们的爱情还是离别都是在上流社会的犬儒语法里,这样电影结束的时候,观众会意识到,贼还是和贼在一起比较好;也就是说,热牛奶遇到冷牛奶能创造喜剧,但是冷牛奶和冷牛奶在一起才是命运。对这个牛奶定律的终极表述,英国人会在美学上进行盖棺。

三

　　《极品基佬伴》(Vicious)可算二十一世纪最风骚室内情景喜剧,从 2013 年首播,到 2015 年一共也就做了两季。此剧由英国独立电视台推出,主要演员平均年龄超过七十岁,大名鼎鼎的伊恩·麦克莱恩(Ian McKellen)和德里克·雅各比(Derek Jacobi)两位主演都是英国著名同性恋,这对爵爷在戏中扮演一对同志伴侣,他们之间的毒舌和甜蜜构成此剧的主要线索。两人相遇的时候都是"小鲜肉",电视剧开场已是他们同居四十八年后,"甘道夫"麦克莱恩扮演的弗

莱迪是个饭来张口的傲娇男,雅各比扮演的斯图尔特是个嗓门尖尖的怨女王,两人的共同点是,在实际年龄和心理年龄之间,有五十岁的落差。他们一起生活了半个世纪,动作和习惯已经完全趋同,但感情上还在火花四溅地互相吃醋彼此伤害或者一起伤害朋友。

他们最经常伤害的一个朋友叫维奥莱特,当然也因为维奥莱特扛得住他们的打击。维奥莱特是个老花痴,本来,她那个年龄的女性如果不是在家含饴弄孙,至少参透了人间风月不会再受男人欺骗,但是维奥莱特不,她昂扬的花心让她不顾高龄四处猎艳,而且她说话重口,毫不羞耻,对自己的肉身充满信心,对年轻的男性充满向往。弗莱迪和斯图尔特的楼上搬来了清秀小伙子艾什,她就很垂涎,单身派对上,她把自己和艾什一起灌醉了。第二天早上艾什赤条条醒来,看到身边赤条条的祖母级床伴,吓得马上捂住胸口。艾什希望维奥莱特彻底忘记这荒唐的一夜,维奥莱特嘴上同意了,但是逮住机会她就要调戏一下艾什,她借住到弗莱迪家的时候,就对艾什说:"这下,我在下面,你在上面喽。"好不容易,她失踪的丈夫回来了,一大早,她就兴冲冲地赶到弗莱迪和斯图尔特的家宣布这个消息。

她得意地进门,落座在她的常用沙发上,愉快地宣布浪子回巢,但是弗莱迪和斯图尔特都不记得她曾经结过婚了。维奥莱特不在乎,她骚兮兮说她现在浑身酸麻,因为啪啪啪了。看她这么爽,弗莱迪就要毒舌她,尤其今天是他和斯图尔特的大日子,他们终于要结婚了。弗莱迪问她有没有请专业化妆师,"你这样子不请专业的是拿不出手了。"不过维奥莱特什么时候怕过老友挤兑,她看艾什进来,

立马骚唧唧声明她老公回来了,"他可是个超级无敌大醋缸呀",一边风情万种地甩了甩长发,吓得艾什不敢再看她。

终于,弗莱迪和斯图尔特结成了"夫夫",但婚礼没结束,维奥莱特的混蛋老公就要把她强行带走。这个时候,艾什实在看不下去了,他挥拳痛击老混蛋,并且英雄般宣称,"我是维奥莱特的男朋友!"

事后回想,弗莱迪和斯图尔特都觉得小伙子的壮举是他们熏陶的结果。然后,斯图尔特恍惚了一下:"如果艾什和维奥莱特真在一起会怎样?"弗莱迪马上喝住了他的绮思,那怎么行,"想想他们在一起的画面就糟心。"

弗莱迪可以和斯图尔特在一起,但是维奥莱特无论如何不可能和艾什在一起,就算是在全天下最潮的英国独立电视台,高龄逐爱的维奥莱特也只能被定义为一种紊乱。说到底,两性喜剧几乎从不承担变革的功能,欲望只是对文化安全阀的功能测试,欲望喜剧的职能最终总是被证明为秩序的守护者,即便弗莱迪和斯图尔特在一起,反复被强调的还是他们之间半个世纪的爱,电视剧最后也结束在两人的亲吻上。至于维奥莱特,如果艾什把她从花痴状态中解救出来,那么不仅中产阶级的道德要被重新改写,更重要的是,中产阶级的美学将被颠覆,小黄瓜一样的艾什,怎么可以落入老南瓜一样的维奥莱特手中呢?

影视剧的美学从来都优先于影视剧的道德,甚至脸蛋就是道德,热牛奶和冷牛奶的交织,如果在阶级层面还能制造银幕神话,

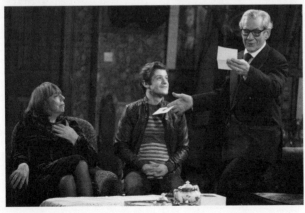

《极品基佬伴》(2013)

那么在美学层面，则没有一点可能性。就像弗莱迪的第一反应：想想他们在一起的画面就糟心！所以，《仲夏夜之梦》(A Midsummer Night's Dream) 中，仙后爱上驴子，只是仙王的一次恶作剧，当魔法解除，仙后压根不愿回首之前她百般爱抚的驴子。

仙后和驴子的搭配，作为《仲夏夜之梦》的高潮笑点，也是从古至今欲望喜剧的制胜法则。全世界的两性喜剧，其实都是在仙后和驴子的辐射圆里展开剧情，到今天，我们已经很难看到离圆心近的喜剧，即便是最离经叛道的大岛渚，他的《马克斯我的爱》(Max My Love, 1986)，一开场便令人感受到一代电影大师也无法摆脱"人兽恋"的伦理压力，而一旦有了伦理的负担，喜剧的笑声就轻了。

四

欲望轻喜剧历史上，没有伦理包袱的电影少之又少。尤其这些年，占着两性喜剧至尊宝地位的日本电影也越来越讲伦理，像《盗钥匙的方法》(2012) 这种号称近年最佳的喜剧，到电影最后，也要为黑道杀手恢复一下道德，看了以后真是令人深感"亚洲的紧张"。所以，最后，有请一部特别没有伦理压力的片子出场，我要说的是《南方公园》(South Park: Bigger Longer & Uncut, 1997 年至今)。

《南方公园》有多个译名，港译《衰仔乐园》，台译《南方四贱客》，从 1997 年首播，至今已有十九季，续集已经预定到 2019 年。

1999年拍的剧场版,也口碑爆棚。不过,这套以四个九岁孩子为起点主人公的喜剧动画,直接被美国电视审查机构定了个限制级。午夜场成熟观众动画,想想是不是就有点激动人心?这个,就是电视剧两位主创的秘诀。特雷·帕克(Trey Parker)和马特·斯通(Matt Stone)很聪明,他们知道,粗俗就是生命力,所以,《南方公园》开篇就唱,"读书听话不可能,老妈奶子会开花。"小镇里的孩子,从来不讲"吃饭饭睡觉觉"这种小屁孩话,他们日常聊天就是把"老妈的振动器""大象鼻子黑人鸡鸡"挂嘴上,而他们的老妈,既不是白雪公主,也不是白雪公主的后妈,被朋友们称为"死胖子"的卡特曼来自单亲家庭,有一个溺爱他的风骚老娘,总是不顾他明显的肥胖还一力喂他各种美食,而骚老娘警告他听话,就说,"不要惹我,我好几天没用振动器了!"

另一主要人物屎蛋(斯坦),据主创帕克说,原型就是他自己,"脑子有点乱",是个怀疑论者。屎蛋有个爷爷一百零二岁,老是求屎蛋杀了他,因为活厌了。屎蛋就打电话向电台里的"耶稣"求救,但是,"电台耶稣"只会说"朋友妻不可骑,朋友不在也可以"此类的话,对于屎蛋的"是否可以杀不想活的人"这样严肃的问题,只会挂机了事。所以,虽然《南方公园》主打的是连篇脏话,粗俗却绝不低级,连下十九季的动漫有它非常强劲的政治和时事能力,当季的明星、政客、宗教人士都会在动画中被揶揄被戏谑,尺度之宽,是保守的好莱坞之前从来没有想象过的。作为一部动漫,南方小镇上的小孩、大人,包括天外来客都既是神话般的讽刺大师,又

034 ... [夜短梦长]

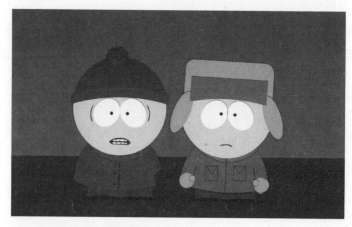

《南方公园》第一季（1997）

是科幻般的无耻混蛋,而最后,他们都会统一在天真的重口里,也就是说,所有的批判和讽刺,末了都会屎尿屁化,如此保证这部动画的"尿水遥遥屁屁不息"。因此,光是电视剧中的屎尿屁,影视史上,就没有其他剧集敢同它比数量比频率,其中有一集,二十二分钟一共出现了一百六十二次 shit。看不下去了吗?两位主创会说,我们在动画片开头的时候,不就反复告诫过:此节目语言粗鄙,内容混蛋,任何人都不宜观看。

不过,《南方公园》里的"一手一腿""鱼蛋卤蛋""牛奶汉堡",虽然字字涉黄,但也句句有来历,讽刺的不是时尚界的脑残明星,就是金融界的粗鄙货色,加上金融危机、强迫捐款、网络民意等等都是世界议题,脏话重口在任何一个国家都是语料库的大头,所以此剧在世界各地都非常接地气地落地生根。耶稣被恶搞了,佛祖被恶搞了,犹太人被恶搞了,黑人被恶搞了,同性恋被恶搞了,胖子被恶搞了,总统被恶搞了,富人被恶搞了,妓女被恶搞了,老人被恶搞了;比如,前面屎蛋的爷爷求死不能,老头就主动出击,希望能激怒屎蛋的朋友来结果自己,他对死胖子说:"快!快来杀了我,因为我和你妈有一手,不,不是一手,是一腿!知道什么意思吗,就是腿和腿……"没有一点扭捏,《南方公园》就是要旗帜鲜明地告诉你:谁都不是好东西,大家都是这个不正常世界的奴隶,啊哦,奴隶奴隶,南方小镇上的奴隶,都是欲望的奴隶,就像阿尼唱的歌那样:啦啦啦啦啦啦,我爱大奶头姑娘,我爱她们大腿间的森森道路……

这个阿尼,除了在四季六集中没有死,集集必死但每次都能复活,没有人质疑他为什么又能重返人间,在欲仙欲死的世界里,死亡只是一种躲避的方法,再用阿尼的歌词,对于男人,比生比死都重要的是,"拥有一个长长的象鼻棒"。所以,作为欲望喜剧界的黑暗料理,《南方公园》特别当得起世界喜剧界的前排交椅,它用最天真的方式讲了最粗俗的故事,用最呆萌的形象表现了最混乱的内容,卡通和重口的结合,孩子和性欲的混搭,彻彻底底代言了一次阴阳奶水。也就是说,影像表现上,无论是在阶级层面还是美学层面,热牛奶和冰牛奶的搭配都不如在形式层面走得彻底。

　　不过,这个阴阳奶水,在电影史上有过一次奇特的融合。下次继续。

有闪电的地方稻子才长得好:谈影史中的外遇

小老婆比老婆好

电影史上,灰姑娘的故事繁衍出最多版本,但几乎所有的故事都止于灰姑娘获得幸福的那一刻,也就是热牛奶和冰牛奶倒入同一个杯子的时刻。他们很难真正成为同一种奶水,就像《功夫熊猫》中的熊猫儿子和鸭子爹一样,虽然一起生活了二十年,但所有观众一眼看得出,嘿,不是亲生的。

不过,也有例外。

小津安二郎的电影《小早川家之秋》,其实包含了一个灰姑娘的故事。丧偶的酿酒屋老板万兵卫进入老年了,但是偶然重逢的旧日情人突然点亮了他的暮年光阴。他瞒着女儿不断去京都会老情人佐佐木,女儿文子知道了以后特别不高兴,她站在母亲的立场上激烈地审问父亲,搞得万兵卫又跑去情人家。

夏日午后,佐佐木跪在地上擦地板,女儿百合子有一搭没一

搭地问母亲,这个酿酒屋老板真是我父亲吗?母亲说是啊。百合子说,那我小时候你不也让我管一个男人叫父亲?母亲淡淡然回说,是吗?百合子问,那到底谁是我真正的父亲呢?母亲说那有什么关系呢。百合子一想也是,高高兴兴地说,只要他给我买貂皮披肩他就是我父亲。听上去很势利的台词,但是只有家人才会这么直接吧,加上百合子笑得那么灿烂。这个时候,万兵卫在门口叫,我来了,我又来了!

万兵卫进来,看见佐佐木在抹地,马上说,我替你抹,老去的灰姑娘佐佐木于是开心地把抹布放到他手心。万兵卫应该是第一次抹地吧,百合子提醒他会弄脏衣服他才想到卷起下摆。他用力抹地,抹完门口的又进屋抹,抹了地又抹墙,他一边抹一边嘿嘿笑,他在情人这里找到了家的感觉,他和他的灰姑娘可以用最家常的方式相处,牛奶融合了。这是电影中万兵卫心情最舒畅状态最烟火的一刻,小津也适时地为他献上音乐和一个标志性的抒情:夜色中的一盏灯。

谁说婚外恋不好!今天就来说说美好的外遇。

在外遇题材上,日本电影的贡献最重大,天地良心,日本导演把外遇表现得真是美好啊。来看成濑巳喜男的《愿妻如蔷薇》(1935)。

成濑和小津是同时代导演,在那一代导演中,成濑可能是最老实最寡言的。工作人员都说,和成濑一起工作最没劲,比如拍完一条,大家都会看导演脸色,可是成濑就是不给脸色。既得不到赞扬,也领不到建议,和成濑合作多年的著名演员高峰秀子在访谈中说:"我一到成濑导演身边,就会有些缺氧,感觉几乎都要使用吸氧机了。"

[有闪电的地方稻子才长得好：谈影史中的外遇] ... 039

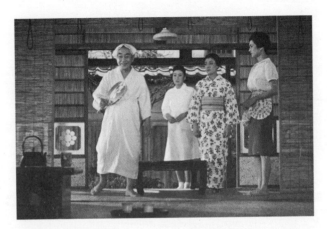

《小早川家之秋》（1961）

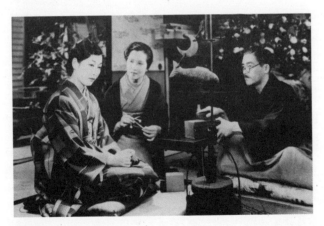

《愿妻如蔷薇》（1935）

大概也是因为这个原因吧，成濑在圈子里被称为"忧郁男"，而他作品中的夫妻，常常也有一方会有忧郁倾向。

《愿妻如蔷薇》中的妻子是个百分百文艺中年，这就保证了她的忧郁倾向。作为母亲，她大半的时间在写诗,思念离她而去的丈夫。相比之下，女儿则是一个兼具现代气质和传统美德的姑娘，既是摩登活泼的办公室女郎，又是下得厨房的顾家长女。为了让父亲出席自己的订婚仪式，更为了母亲，女儿出发去乡下找父亲。

父亲在乡下和出身艺伎的情妇生活在一起，女儿下定决心要把父亲带回东京。可是让她没想到的是，父亲和小老婆在乡下已经有了一大家子，一儿一女外，小老婆还开着一家小小的美容店；更大的打击是，因为父亲在探索金矿事业，没有一点收入，小老婆不仅养着自己一家子，还瞒着父亲一直寄钱到城里接济着大老婆母女。在强大的剧情面前，女儿只好跟父亲的小老婆要求借几天父亲，订婚仪式一过就送回。

父亲跟着女儿到了东京。享受到父母双全的欢欣，女儿又萌生出了留住父亲的念头。可是，文艺害死老娘连累小娘啊，会写诗的大老婆却不会和丈夫相处，更不会像小老婆那样嘘寒问暖里外照应，仪式一过，父亲就想回乡下了。而女儿虽然目睹了母亲的痛苦，但也领悟了婚姻的本质。

本片是第一部在西方进行商业放映的日本电影，西方评论界将之视为"前卫的东方主义"的代表作，日本本土的《电影旬报》也把《愿妻如蔷薇》列为当年第一。在情妇形象始终被污名化的银幕

上，成濑以极具说服力的平行镜头在婚姻的合法性问题上踢了一脚。影片以长女的视角展开，她对母亲的同情以及"恨其不争"的心情，在父亲的完美小老婆面前，显得暧昧又微妙。不过有意思的是，扮演女儿的千叶早智子具有一种晴朗又幽默的气质，使得影片自始至终禀具了一种晴朗又幽默的气质，没有被大老婆的幽怨和小老婆的奉献降格为催泪剧，比如大老婆的闺怨诗，不仅没有成为父亲的道德负担，相反是一种自我讽刺。

不知道是不是这种晴朗的气质，造就了当时一整代日本导演的高峰并峙。像成濑的电影题材，处理的都是男女感情，属于两性问题剧，很自然也很正常可以挥霍演员和观众的荷尔蒙，但是成濑克制电影和克制自己一样成功。佐藤忠男视为"成濑艺术极致作品"的《稻妻》(1952)，如果研究一下内容，简直是八十集连续剧的容量，但波澜跌宕的日子被导演克制在平静的素描里。母亲运气差，遇到四个男人生下四个孩子，为了大家庭，她任劳任怨到让小女儿清子从抱怨到看不上，终于她忍不住问妈妈："你这样幸福吗？"妈妈的回答似乎避重就轻："什么幸福呀，你竟然也问这样高深的问题。"

而当母女发生真正激烈的冲突时，成濑则拉开摄影机，到屋子外面去拍哭泣的清子，隔了一会儿，母亲也哭。但是，母女俩通过哭泣达到了互相理解，清子平静下来，孩子气地对母亲说不许哭。母亲孩子般地听话不哭。然后清子说妈妈可以买件浴衣了，卖剩下的浴衣便宜……

生活是枷锁也是馈赠，清子讨厌妈妈又深深地爱着妈妈，高峰

秀子扮演的清子和千叶早智子扮演的女儿一样，有着晴朗的天性，她们不耽溺于负面情绪，"有闪电的地方稻子才长得好"，成濑、小津这些导演，都更喜欢刻画闪电后的稻子，而不是闪电。在这个原则里，年青一代关于"幸福"这种非常西洋化的问题，成濑都不愿意给答案。他的美学和道德法则全部来自生活本身，能扎根生活的，就是美好的人。《稻妻》中的母亲千疮百孔依然能和生活和解，就是好母亲；《愿妻如蔷薇》中的小老婆能够扎根生活，小老婆就比大老婆好。

至于成濑自己呢，他跟《愿妻如蔷薇》的主演千叶早智子结了婚，又离了婚。不过，不知道大家发现没有，他后来合作三十年的女演员高峰秀子跟千叶早智子真的很像，而高峰秀子更美一些。

我管不住我自己

东方在思考婚姻和外遇的年代，西方也有一群大师在重新刻画家庭和婚外情。英国导演大卫·里恩（David Lean）的《相见恨晚》(*Brief Encounter*, 1945) 是其中最优雅的一宗婚外情。里恩以抵死克制的方式呈现了英式婚外情的抵死浪漫。两个都有幸福家庭的中年男女在火车站小餐厅邂逅了，因为他们总在同一天进城，交谈多了就萌生了友谊，每周四碰面于是成了习惯，慢慢友谊变成了渴望，渴望催动了希望，可是，他不久要前往南非行医，临行前他要见她

最后一次，看看是不是还有可能。

　　黑白电影，火车站吞吐着如怨如慕的烟，最后的时刻来临，他们再次坐在宿命的火车站餐厅。女的说，我想死。男的说，那不行，我想被你记着。绝望又浪漫的时刻，现实人生插足。小餐厅突然进来女方一个熟人，二话没说和他们坐一桌，一边滔滔不绝废话不休用完了他们彼此生命中最重要的几分钟，终于男人要搭乘的火车进站，他们潦草分手。

　　电影最后的场景是，女的坐在家里的沙发上发呆，她的丈夫走过去拥抱她，说了句意味深长的台词："谢谢你回来。"影片结束在这对夫妻百感交集的拥抱中。

　　这是第三者带来的正能量吗？那一代的电影大师几乎都在这个题材上进行了探索，安东尼奥尼（Michelangelo Antonioni）喜欢清空人际关系进行孤岛荒漠式探索，他的电影因此显得特别高冷；希区柯克喜欢套用通俗电影的程式进行妄想式处理，他的"婚外情"显得好看、隐秘而分裂；而能够把这个题材处理得既高冷又好看的，要数布努艾尔（Luis Buñuel）。

　　布努艾尔是西班牙最重要的导演，这个在先锋和超现实主义圈子中成长起来的电影大师，拍出的《白日美人》（*Belle de jour*，1967）跟他的超现实主义奠基作品《一条安达鲁狗》（*Un chien andalou*，1928）比起来，简直是太好看又太好懂。

　　法兰西女神德纳芙（Catherine Deneuve）出演电影女主塞维莉娜，扮演一个双面女郎。作为一个有钱体面的医生太太，她以冷艳和美

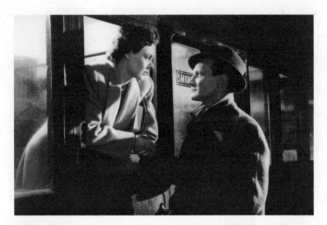

《相见恨晚》(1945)

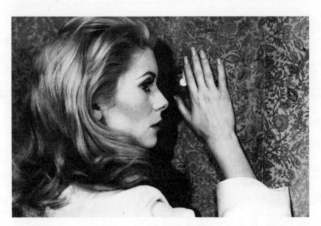

《白日美人》(1967)

德赢得尊敬和爱慕，但是丈夫皮埃尔的爱勒不住她的性幻想。偶然的机会，她得知了一个公寓式妓院，漂亮的老板娘同意她每天下午两点到五点在那里接客，并且为她取名"白日美人"。塞维莉娜贵族般的美貌让她客人不断，一边她也完美地扮演着中产阶级太太的角色，不过双重生活总是带来双重惩罚。皮埃尔的朋友发现了她的秘密，与此同时，一个爱慕她的年轻嫖客枪击了皮埃尔。

跟《一条安达鲁狗》一样，《白日美人》自问世起，马上就被贴上了布努艾尔鉴赏标签，"一部批判资本主义和资产阶级的杰作"，到现在，电影史中的《白日美人》也一直顶着这个头衔。不过，《白日美人》不应该是这么简单好归纳的，毕竟，在《一条安达鲁狗》和《白日美人》之间，隔了四十年的岁月。

影片开始，一辆敞篷马车驶向从地面仰拍的摄影机，马车嘚嘚嘚走了很久，终于驶近，我们看到美艳不可方物的塞维莉娜和她英俊深情的丈夫。这样的一个田园牧歌式开头，简直要让人联想到奥斯丁的小说，不过，没两分钟，布努艾尔就打了我们耳光。达西先生一样的丈夫突然发作，性虐塞维莉娜，他让仆人用鞭子抽她，让仆人操她。然后，就在仆人准备动手的一刻，镜头切换，哦，原来，这是塞维莉娜的一个梦。有意味的是，这个梦，在电影结束的时候，被再次呼应。

皮埃尔被嫖客枪击后重伤，眼睛失明又坐了轮椅。这个时候，皮埃尔的朋友来访，他跟塞维莉娜说，他要把真相告诉不知情的皮埃尔。塞维莉娜同意了。等朋友走后，塞维莉娜小心翼翼地回到皮

埃尔身边,她看到皮埃尔脸上有泪痕,她呼唤皮埃尔,丈夫没理她,她只好走回沙发继续她的刺绣。不过,她悲伤的表情突然发生了改变,她听到了马车铃声。与此同时,原本植物人一样的失明丈夫也摘下墨镜,笑眯眯从轮椅上站了起来,他们一起开开心心喝酒计划一次度假。

电影结尾,塞维莉娜推开窗,观众再次看到片头梦幻般的敞篷马车嘚嘚嘚驶过来。只不过,这次,我们和塞维莉娜一样,是以俯视的视角看着马车驶过来,换言之,开头那驾俯视我们的马车现在终于被我们俯视了。一切,仿佛意味着,碾压了塞维莉娜很久的那场性幻想终于结束。从马车开始的白日梦最后又以超现实的马车结束,那么,电影中间发生的妓院、嫖客以及后来的事故,也是一场梦喽?

据说,布努艾尔自己也说不清影片结局是什么意思,不过,只对《白日美人》进行资产阶级批判的电影阅读,显然不太重视整部影片以马为梦的结构,以及电影中反复出现的白日梦符号。发生在《白日美人》中的这场布努艾尔式幻想,已经不再像《一条安达鲁狗》中的超现实之梦那么锋芒毕露,六十七岁的布努艾尔如今对肉欲有了一种新的体认。用《白日美人》的原著作者凯塞尔(Joseph Kessel)的话说:"《白日美人》的主题不是塞维莉娜在肉欲上的变态,而是她对皮埃尔的超肉欲的爱。"

而这种"超肉欲的爱"的实现,必须由塞维莉娜的外遇来推进。插一句,电影中的妓院,与其说是一家妓院,不如说是一个提供外

遇的场所，"其中的金钱只是这一妓院得以成立的借口，远非真正的动机"。整部电影，我们也一次没看到塞维莉娜从老板娘那儿拿钱。在塞维莉娜的梦想妓院中，我们从来不曾看到大汗淋漓的运动性爱场景，虽然无数观众承认，我们希望处于美色巅峰的德纳芙能转过身来让我们看一眼，但是布努艾尔否决了我们的愿望，从头至尾，我们只看到她的裸体背面，真正性感的东西只发生在塞维莉娜和观众的脑海，就像电影中那个谜一样的盒子。

有一次，塞维莉娜接了一个东方来的嫖客。那人身材魁梧形容异域，他随身只带一个小盒子，但是这个盒子他只给塞维莉娜看，似乎盒子里装着他的性爱钥匙。事后，他满意地带着盒子走了，留下塞维莉娜趴在狼藉的床上，妓院打扫妇捡起地上带血迹的毛巾，对塞维莉娜说："有时候是很痛苦的。"但是出乎意料的是，塞维莉娜从床上抬起脸，一脸舒畅地说："你怎么知道！"

这个神秘的盒子里到底装的什么呢？这个稍嫌粗俗的东方嫖客两次打开来，但两次，观众都看不到，只听到里面发出奇特的昆虫嗡嗡声。整部电影几乎没有音乐只有这些超现实的声音，东方嫖客跟塞维莉娜玩耍时，手中还拿个小铃铛，铃铛发出的声音跟马车铃声似的让塞维莉娜很高兴，好像在那一刻，她的愿望小姑娘般得到了满足。塞维莉娜在电影中台词不多，表情也不多，她高冷的美貌具有一种金属感，唯一表现她肉身性格的台词是，"我管不住我自己"，侥幸的是，妓院或者说外遇带来的满足，鼓舞了她的生活也改善了她对丈夫的性冷淡，一路到最后她的性幻想被朋友以强硬的

方式分享给她的丈夫皮埃尔后,夫妻俩把手言欢达成和谐。

宝琳·凯尔(Pauline Kael)在评论布努艾尔的电影《资产阶级的审慎魅力》(Le charme discret de la bourgeoisie, 1972)时,说过一句很有见地的话:"影片几近安详。"这种安详,在我看来,在《白日美人》中就开始形成,塞维莉娜无论是在家里还是妓院,都有一种奇特的安详,那是"晚期资本主义"的最后一刻,也是"晚期布努艾尔"的弥撒时刻。用布努艾尔的合作编剧让—克洛德·卡里埃(Jean-Claude Carriere)的话说,"布努艾尔拍摄的第一个镜头是一把剃刀。他的最后一个镜头是女人的手。就好像他在生命的最后时刻修复着他在最初所造成的伤害。"因此,是不是可以说,在《白日美人》中,带来修复功能的"外遇",既是布努艾尔式批判,也是他的软弱,这跟他聚焦塞维莉娜一样,摄影机对她的美充满暧昧的膜拜,同时又让她像那个东方盒子一样禀有奇特的污点和喜感。或者,是不是也可以说,由《白日美人》开启的布努艾尔"法国时代"展现了一个新维度?除了一以贯之的资产阶级批判,布努艾尔也致力于讲述人对自己的无能为力,婚姻的难堪质地,以及外遇的喜剧性?

这个,我们回到小津安二郎,请他来评判。

最温柔最温情最温暖

请小津安二郎对外遇做总结前,先来看一部好莱坞经典剧《三

妻艳史》（*A Letter to Three Wives*，1949）。

此剧由卓有成就的好莱坞喜剧大腕曼凯维奇（Joseph Leo Mankiewicz）编导，电影获得1950年奥斯卡最佳导演和剧本奖。影片以一个从来不曾露面的"女神艾迪"作为叙事画外音，大清早，她的三个闺蜜一起收到一封信，内容是：我和你们其中一位的丈夫私奔了。三闺蜜故作镇静，但内心都是崩溃的。影片分三段，妙龄少妇各自回顾了自己的婚姻往事，想到自己的丈夫都是那么膜拜艾迪，而艾迪又是那么优雅又体贴、迷人又亲切、高贵又大方，她们都对自己失去了信心，也各自意识到自己丈夫的宝贵，以及自己与女神的距离。

作为一部喜剧，电影的结尾可以想象。有意思的是从来不曾露面的艾迪，除了声音，她是银幕上的隐形人，三少妇的假想敌，也就是说，这场事先张扬的外遇只发生在三少妇的脑海，跟《白日美人》的性幻想结构似乎相似。

三位少妇，前面两位意思不大，一个是农家女嫁给富家子，一个是反文艺的职业女性，都跟艾迪没法比。戏剧张力集中在第三位少妇。她出身底层，家里的房子在铁轨边上，每次火车经过，房子和人都得一起抖上好一阵，不过，她立志钓得金龟婿，锲而不舍加上妙用心机，原来只准备跟她玩玩的大老板终于向她低头："好吧，我娶你！"结婚以后当然各种不和谐，大老板的表达是："你就是把我当吐钞机！"暴发女郎也不示弱："是你自己把我们的婚姻设定为一场买卖！"如此，临近结尾，大老板突然招供："本来是我

打算和艾迪私奔,但是我又回来了。"在突然的真相面前,暴发女郎选择拥抱爱情,她一口吻住大老板,他们的爱情正式启航。

三对夫妻又幸福地走在一起,婚姻的威胁消失了,看上去他们都将从这封真假莫名的信中得到教益,不过,好像这样的一个结局又总让我们有些不满意,因为《三妻艳史》跟《白日美人》在本质上是完全不同的,塞维莉娜的外遇是对婚姻的批评和纠正,塞维莉娜也完全没有受到出轨的惩罚,布努艾尔甚至是肯定了外遇的合法性和必要性。但女神艾迪的出现和退场,既暗示了外遇的重要性,又否认了外遇的合法性,换言之,只有回到妻子或者丈夫身边,这部电影才能成为一出喜剧。如果大老板或任何其中一个丈夫选择和艾迪私奔,接受他的外遇,那么艾迪肯定是祸水,男人也将得到报应。因此,骨子里,《三妻艳史》还是一曲婚姻的赞歌,在保守的好莱坞,永恒的女神,只有停留在连影子都看不到的幻想界,借此确保外遇的审美和安全,如果她们到实在界来,好莱坞就会把她们叫成"蛇蝎女郎"。

小津安二郎看了好莱坞很多"蛇蝎女郎"的故事,不过,在他的镜头下,这些女郎,全部变成了这个世界上最温柔最温情最温暖的女人。

常常被问到最喜欢小津哪一部电影,我有时候说《晚春》有时候说《东京物语》,因为说完对方不会再追问为什么,实在是这两部电影太有名。但仔细想想,我看了最多遍的小津电影,是《浮草物语》(1934)和《浮草》(1959)。

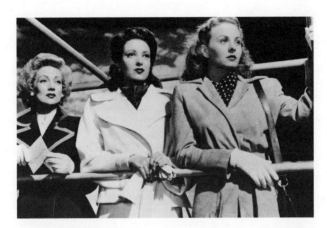

《三妻艳史》（1949）

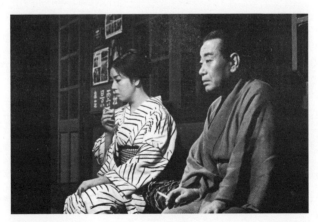

《浮草》（1959）

《浮草物语》黑白，重拍版《浮草》彩色，两片相隔二十五年，可见小津有多喜欢这个题材。在小津电影中，浮草故事算是复杂的：村里迎来了流浪戏班，可惜热闹没几场就剩下零落的老年观众。班主倒好，天天跑去村里的老情人家，他和情人生的儿子已经成年，会有一个大好前途，让他生出停止流浪的念头，虽然儿子一直不知道这个他叫舅舅的男人其实是生父。这事情终于让班主的戏班情人知道了，现任情人很生气，她唆使戏班小女伶去勾引班主儿子。很快，儿子和女伶互相爱上了，儿子身世解密了，戏班维持不下去解散了。一切，都为班主留在老情人身边做了铺垫。

　　两部《浮草》情节上没有任何变动，台词也基本照旧，彩色版颜色可能是小津电影中最明丽的，但事后回想倒比黑白版更令人伤感些。其中有一幕，戏班情人听说班主原来是搁浅在老情人家，她立马动身前去拿人。雨天，班主正享受难得的父子游戏时刻，老情人来说，下面有人找你。班主下去一看，气急败坏地拖了气息败坏的现任情人离开。大雨滂沱，班主站在这边屋檐下，戏班情人站在对面屋檐下，她的伞色泽艳丽，她的脸美若桃花，她气愤地历数当年几次帮班主渡过难关，"你都忘了吗！"中村雁治郎扮演的班主真是演尽了一个江湖戏子的庄严和狼狈，他在屋檐下走来走去，迈的是台步，骂的是婊子。俩人都用决绝的方式往对方身上递刀子，加上大雨如注，换了其他导演，这一幕会要多惨有多惨，但是，小津却在这一刻把奇特的抒情注入画面，这一对戏班情人的感情，也是在那一刻，被我们明了：啊，原来班主贪恋的不是戏班情人的美貌，

他们一起经历过高低起伏。

小津的"雨帘",后来被很多导演学来表达人世说不清的况味,比如塔可夫斯基的雨和侯孝贤的雨,都是小津情感系统里的雨,只是塔可夫斯基的雨更冷些,侯孝贤的更暖些。而我把小津的雨视为他的外遇态度:对于生活,雨是意外也是必需,是破坏也是抒情,是残酷也是温情。

1959年的彩色重拍版,小津把浮草故事的背景从原来的内陆小村改到了海边,全片洋溢着一种饱满的水汽,各种小店的布招牌一直在风里猎猎地飘。这样的气候,对于即将迈入人生下坡路的班主来说,真是甜蜜的诱惑,再加上,儿子已经成年,当年情人已经跟老妻一样满怀希望他这次能够永远留下来,虽然,面对突然的舅舅变父亲,儿子暂时不能接受,可年轻人的脾气根本不是事啊。但是,影片最后,小津还是让孤独的班主继续上路,想通的儿子想去追他,让他母亲给拦下了,"每次,他都是这样离开的。"他已经把自己交给大路,"浮草"是流浪戏子的性和命。

一无所有的班主来到傍晚的候车室,他想抽根烟,但是浑身摸不出一根火柴。这个时候,有人给他递上一个火,是他的戏班情人。班主不想要她的火,她坚持给,一根火柴熄了她再划一根,终于他也就要了。她坐到他身边,拿过他的烟,也给自己点了一支。然后她锲而不舍地问班主接下来去哪里,班主情绪性地沉默后回答说,去桑名。情人的脸明亮起来,说我要和你一起去。班主就默许。接下来他们已经在夜行火车上了,她给他倒酒,他脸上是满足,她脸

上是更大的满足。满车厢的人都在睡觉,就他们在享受这无比温情的夜色,车窗外的橙红色灯掠过扮演情人的京町子的脸,她比夜色更温柔更美好。

多么美好的夜啊,火车在蓝色的夜晚隆隆向前,两盏橙红的车灯简直是一个高亢的抒情。不过,这个时候,被班主留在原地的老情人在干什么呢?她上年纪了,儿子有了自己的恋人,但是小津不让我们多想了,亚麻布上打出一个"终"。让我们把所有的祝福送给和好了的戏班情人吧,对于他们,浮萍漂泊是常态,安定的生活才是"外遇",这个,海边小村里的老情人不仅理解,而且懂得。这是终身未婚的小津对爱和女人的理解,他让火车带走看上去更加有力气和生活作战的一对情人。

这一刻的火车,实在是到了温暖的峰巅,不过事后回想,倒又觉得凄怆胜过温暖。好了,像小津一样,我们就此打住,永远不能允许自己在悲伤的情绪中沉沦。

下次,我们来说说发生在火车上的故事。

只要你上了火车

这次的题目是火车。

不知道是电影找到了火车,还是火车找到了电影,反正,火车和电影的相遇,就像春天发现恋情,彼此在对方身上看到了自己。

1895年,第一部电影《火车进站》(*The Arrival of the Mail Train*,法国)拉开影史大幕,这个不到一分钟的电影记录了十九世纪的火车驶入巴黎萧达站的情景。火车从画面右侧远景进入,小黑点变成大火车,观众有的侧过头让火车开过去,有的躲到座位下面,有的直接闪人,今天大家读到第一代电影观众的质朴反应,会笑起来。嘿嘿,让你们笑!一大拨"恐怖列车""午夜列车""东方快车""欧洲特快"带着一万吨血向你驶过来,正在车厢里谈情说爱的男女,突然看到窗口挂着一个血淋淋的人;卧铺车厢的老头起夜回来,发现对面床铺已经换了一个人;即将结婚的男女前去拜见长辈,在火车停靠休息后,妻子却再也没有回来……

所以啊,一百多年过去,火车开过来,你还是会缩进座位里,

056 ... [夜短梦长]

《火车进站》(1895)

会情不自禁闭上眼睛，因为本质上，火车不是镜头里的交通工具不是背景道具，火车就是影史中的头号悬疑，银幕上的最大情感载体。火车，唯有火车，这个和工业革命的浓浓烟雾，和开疆拓土的资本历史相伴的火车，才是电影史的终极主人公。与谋杀和战争有关的电影，都和火车有关；与邂逅和告别有关的电影，也和火车有关；坐火车可以去天堂，也可以去地狱；火车可以满到再也塞不进一个鬼，也可以空寂到鬼都没有一个。

现在，火车开过来了，看看车上都有谁。

乘 客

希区柯克，悬疑电影的掌门人，最喜欢坐火车也最擅长表现火车。他本人就多次在火车场景中客串出境。1929 年，希区柯克执导英国第一部有声片《讹诈》（Blackmail，英国），即将卷入命案的男女主人公登上同城列车，希区柯克也在车上。那年希区柯克刚满三十岁，当时还有些婴儿肥的样子，所以他为自己安排的打酱油角色还有一个非常充分的摄影长度：车厢里的调皮孩子玩弄他的礼帽，他向孩子母亲投诉，孩子母亲不理，调皮孩子继续跟他搞，希胖一脸无辜的表情令人难忘。接着在 1943 年的《辣手摧花》（Shadow of a Doubt，美国）中，希区柯克再次登上火车，他和对面的乘客打牌，观众只看得到希胖一个侧面，但是摄影机特写了希区柯克手上

的那副牌。然后是1947年,《凄艳断肠花》(*The Paradine Case*,美国)开场半小时,希胖跟着当时还是"小鲜肉"的男主格里高利·派克走出火车站,他怀里抱着一个几乎跟他一样高的提琴盒子。时隔四年,《火车上的陌生人》(*Strangers on a Train*,1951,美国)中,希胖费劲地提着提琴登车,再打一次火车酱油。

好了,我要说的就是《火车上的陌生人》。网球名将盖伊和游手好闲男布鲁诺登上了同一列火车。布鲁诺一眼就认出了盖伊,而且似乎对他的感情生活了如指掌,知道他喜欢一个叫安妮的参议员女儿,但是水性杨花的妻子米里亚姆却不愿意和他离婚。布鲁诺随即提出一个完美谋杀方案,他去盖伊老家帮他除掉妻子,盖伊则去他家里帮他干掉父亲,布鲁诺恨他父亲。这种"交换谋杀"的理论基础,用布鲁诺的话说,是因为每个人心中都有一个想除掉的人。

盖伊以为布鲁诺是开玩笑的,两人分手时没当回事地说了声"好"。但布鲁诺立马上路了,他手法干净地干掉了米里亚姆,完事的时候,差点把盖伊的一个打火机留在杀人现场,那是他在火车上吸烟时盖伊拿给他用的,但是他很谨慎地把打火机捡了起来,观众看到这里,松一口气。随后,布鲁诺通知盖伊,现在,你应该去干掉我讨厌的老爸了。

前途大好的盖伊当然不想杀人,但是邪恶的布鲁诺如影相随跟着他,逼他就范。无奈,盖伊带上黑色手枪出发了。深夜,他走进布鲁诺父亲的房间,观众替他捏把汗,不过盖伊是来提醒布鲁诺父亲的,可惜的是,被子揭开,躺在床上的是布鲁诺。布鲁诺于是恶

向胆边生,他准备第二天回到米里亚姆的死亡现场去放盖伊的打火机,让已经被高度怀疑的盖伊百口莫辩。最后的悬念是,被网球大赛缠住的盖伊能不能赶在布鲁诺之前到达案发现场。

在希区柯克的众多杰作中,《火车上的陌生人》似乎一直没有得到足够认真的对待,包括希区柯克自己,在谈及这部电影时,不是抱怨编剧不够称职,就是说演员缺乏火候,他对女主露丝·罗曼(Ruth Roman)不满意,说她是硬塞给他的;也对男主法利·格兰杰(Farley Granger)不满意,觉得他不够强壮。不久前我重看这部电影,反复看了三遍希区柯克的开场,尤其是他的铁轨表达,有点明白了为什么希区柯克会不愿多谈这部影片的意图,每次大而化之地聊些演员、编剧。我的感觉是,《火车上的陌生人》这部电影,触及了希区柯克本人的秘密,故事中的"交换谋杀",隐喻的是他最喜欢的火车意象,而更直接点说,这部电影,既是一次关于火车乘客的精神分析,也是关于希区柯克本人的一次精神探秘。

整部电影,希区柯克一直在使用"铁轨法则",不断地平行交叉平行又交叉。电影开场,一辆出租从银幕右侧驶入,一个穿醒目黑白双色皮鞋的男人下车,接着另一辆出租从左侧驶入,下来一个穿黑色皮鞋的男人。双男主登场,但我们都只能看到他们的脚。他们一右一左平行进入车站,接着镜头切换,直接特写铁轨,轨道无限延伸然后交汇随即又分开。再下面一个镜头,双色皮鞋男从车厢右侧进来,落座,黑色皮鞋男从左侧进来,落座,两人皮鞋相碰,火车上的陌生人就此相识。

沃克（Robert Walker）扮演的布鲁诺显然是个对女性不感兴趣的男人，两男刚一认识，他就非常亲昵地从对面位置转过去挨着盖伊坐下，没几分钟，他已经在向盖伊表白："我喜欢你！"这是火车上的情感方程式，突然邂逅的陌生人，可以飞快地突破距离，布鲁诺女人兮兮地半躺在位置上，对盖伊说："我会为你做任何事！"希区柯克把这一段拍得相当污，布鲁诺不断地缠住盖伊，盖伊节节败退终于欲罢不能，到后来他帮布鲁诺整理领带时，观众简直准备好了他们要动手动脚。这两个男人铁轨一样相交，电影中的其他意象也跟铁轨一个格式塔，车厢光线左右交织，盖伊打火机上的图案，是一对交织的网球拍，布鲁诺的西装是铁轨状条纹，他的条纹裤不断掠过盖伊，他的语气一直非常亲狎，这个布鲁诺到底是谁？这个凭空而降的布鲁诺为什么对盖伊如此了如指掌甚至几乎可以说一见钟情？

希区柯克曾经承认，"我当然更喜欢布鲁诺这个角色，因为他坏嘛！"二百五十斤的希胖驰骋影坛一世纪，虽然每次电影结尾他的坏人坏事都大白天下，但是，每次坏人干坏事出现漏洞的时候，我们是不是都替坏人捏把汗？《火车上的陌生人》最后一场戏，布鲁诺前去案发现场放打火机准备嫁祸盖伊，出火车站后，他看了看天色，还不够黑，拿出打火机准备抽一支烟，不巧一个过路的撞了他一下，他手一抖，打火机掉入窨井。电影接着又是双轨并行，一边盖伊要奋力夺冠尽早结束赛事然后在警察的眼皮底下溜上火车；一边布鲁诺要一次又一次地伸手探入窨井捞出打火机，开始的时候，我们希望布鲁诺失败，但是希区柯克心思邪邪不断从布鲁诺的角度

《火车上的陌生人》(1951)

去捞打火机，正不压邪终于布鲁诺捞出打火机，我们跟着喘口气，却不知道心中小小的道德天秤已经被希区柯克拨了指针。

　　跟着摄影机的视角，我们希望坏人得逞，而一节节车厢，就像一个个摄影机，它释放出来的陌生乘客，就是我们心头的小魔鬼。布鲁诺，百分百是盖伊内心的恶念，电影一开始，他就影子似的跟着盖伊，镜像般和盖伊同步，两人铁轨一样并行，铁轨一样交叉，盖伊没法抛弃他，如同自己没法甩开自己。所以，从现实主义的角度追问为什么盖伊不去警察局说清楚，实在没有意义，希区柯克在这部电影中，呈现的既是火车这款人格黑箱，又是双面的自己，这个希区柯克是如此真实，尤其，他还出动了自己女儿来扮演盖伊心上人的妹妹，聪明妹妹比天仙姐姐对盖伊更热情，但当然，男人都会爱比妹妹美上十倍的姐姐；与此同时，作为内心的黑暗魔，布鲁诺的同性恋气质非常明显，而因了他身上的同性恋气质，他和盖伊之间有一种奇特的污感和奇特的共谋感。好人坏人之间的共谋，内部的缠绵，这个，就是希区柯克要的效果，也是他自己的精神构造，所以，希胖的火车乘客常跟恋爱中的人一样具有强烈的情色感，《三十九级台阶》(The 39 Steps, 1935，英国) 也好，《贵妇失踪案》(The Lady Vanishes, 1938，英国) 也好，包括《西北偏北》(North by Northwest, 1959，美国)，希区柯克的车厢里永远有美丽的男人和女人，他让自己置身于这些美丽的乘客中间，一路从欧洲到美洲，一路带上千千万万乘客，希胖跟布鲁诺一样有信心，嘿嘿，只要你上了火车，不怕我召唤不出你内心的小魔鬼。

司 机

乘客落座,他们的是非感已经被希区柯克催眠,但是不用担心,火车一定会抵达正确的终点,因为我们的司机是巴斯特·基顿(Buster Keaton)。

没什么好比较的,基顿肯定是影史上最好的司机,不仅因为他最老牌,蒸汽火车时代过来的技术健将,而且他有上帝给的一手好牌,任何时候都能化险为夷。心思歪歪的希区柯克遇到基顿,完全无计可施,因为基顿的一身正气来自他天然的呆萌。

巴斯特·基顿出身杂耍演员家庭,默片时代的喜剧大师,唯一让卓别林产生过焦虑感的人,尤其他也是集编导演于一身。基顿风格朴素、逗乐,他最好的电影是《福尔摩斯二世》(*Sherlock, Jr.*, 1924,美国),影片剪辑和拍摄手法之前卫,今天看看,都比冯小刚、张艺谋强太多,而且电影中大量高难度动作,他全部亲力亲为,动作勇猛又流畅,秀逗又狡黠,他是动作片商业化之前的美好始祖,站在电影史的分水岭上,用自己的肉身创造了电影院最响亮的笑声。他司掌着《将军号》(*The General*, 1926,美国)进站,即将以处变不惊又随遇而安的气度,创造一次火车追踪奇迹。

《将军号》不是基顿第一次上火车,之前一年,电影《西行》(*Go West*, 1925,美国)中,基顿就偷搭过火车到过纽约又到西部,在人烟稀少的地方,和一只叫"棕色眼睛"的母牛建立了美好的感情,直至最后把这头母牛变成电影女主。不过,《将军号》才是基顿真

正确立他火车司机地位的大师之作。

基顿在电影中扮演大西洋火车公司的司机强尼，他生活中的两样挚爱，一是火车二是女友安娜。内战暴发，大家都去应征入伍，安娜的父兄都入伍了，可是强尼应征被拒，因为人家觉得他的火车岗位很重要，强尼很沮丧，女友家更误会他是胆怯。很快，上帝给了强尼证明自己的机会。当"将军号"和安娜一起被北方军设计掳走后，强尼一个人驾驶着"得克萨斯号"火车头立马出发。

乍一看，这是一部成龙兮兮的作品，充满了即兴的打斗和单纯的追逐，但是，作为九十年前的影像实验先锋，基顿把自己抛入暴风骤雨般的环境中，子弹向他正面飞去，火车从他背面驶来，他却从没有停下过手头的事情，而正因为他没有停下手头的事情，他弯腰向火车头里添柴火的时候，他其实避开了一颗子弹，他清除铁轨上的障碍，屁股一抬刚好坐在了即将碾压他的火车头的缓冲装置上。强尼不是成龙那样的英雄，只是大自然正好站在他这边，他一个失手，飞出去的刺刀刚好砸中敌人，掉下去的木头刚好砸昏对手，绝望中的跳水刚好成了逃生的最好选择，这个，是基顿功夫喜剧的核心，它是初级阶段的电影对天人合一的温馨想象，不是后来成龙电影那样的拳脚相加血淋滴答。

《将军号》中的强尼和电影中的雷雨闪电一样，是出现在电影空间中的一个自然符号，这些元素应召而来应召而去，成为基顿杰出的场面调度的一部分，一切，就像罗伯特·考克尔（Robert Kolker）说的那样，"我们对基顿电影的反应，就是我们在白日梦中

[只要你上了火车]...065

《将军号》(1926)

看到的世界的样子。"所以,看基顿的电影,就像看最得心应手的世界,并且这个世界,还是上帝手把手带着我们穿越危险飞过来的,如此,基顿也和后来的所有成龙类电影不同,虽然后来的成龙们都模仿基顿,但基顿要向观众展示的是,最终,客观世界会和我们一起同仇敌忾,渺小的主人公只要保持他的勇敢和天真,一定会得到上帝的眷顾。这个,从《将军号》的一个段落中就看得出。强尼驾驶着"得克萨斯号"去追"将军号",一路上,敌人用各种可能的办法阻挡他的追赶,但都没有成功,终于,强尼夺回了"将军号",现在换敌人来追他,一模一样地,强尼拿敌人刚刚用过的办法来阻挡敌人,阴差阳错他每次都成功。这才是欢乐颂,欢乐的不是敌人被打败,而是敌人被如此呆萌地打败,叮叮当,叮叮当,只要基顿上火车,他立马就是"神"。

从另外一个角度,把《将军号》放入时间的长河中去看,今天的所有火车戏,多多少少都和《将军号》有血缘关系,就说火车过桥这个细节,在后代无数电影中被再现。漂亮的《桂河大桥》(*The Bridge on the River Kwai*,1957,美国)引爆了,火车掉下去;《桥》(*Savage Bridge*,1969,南斯拉夫)炸了,敌人说"我们失败了";《卡桑德拉大桥》(*The Cassandra Crossing*,1976,意大利、西德、英国)中,火车再次掉下去。每次看到桥被炸掉,或者火车过桥掉下去,我就觉得,当年基顿用四万多美金天价做的炸桥和火车落水场景,光是在电影课的意义上,就已经收回示范成本。而作为火车司机,巴斯特·基顿和他的"将军号"一起永垂影史。

列车长

司机和乘客都上车了,现在有请列车长。

电影史中有很多列车长,西方惊恐列车上的列车长常以男人为主,电影经常要考验列车长的人性,类似《暗夜列车》(*Night Train*,2009,美国、德国、罗马尼亚)中,沉稳老练的列车长也被"潘多拉的盒子"一点点腐蚀;东方的灾难列车上,列车长则常常是女的,比如《12次列车》(1960,中国)上的列车长张敏媛,带着全车乘客身先士卒奋战洪水三昼夜,就是典型的社会主义时期的美好女性。不过,没有比格里高利·丘赫莱依刻画的中尉更适合成为我们这趟电影专列的列车长了。

丘赫莱依编导的《士兵之歌》(*Ballad of a Soldier*,1959,苏联),在我心中是个满分电影。1959年也是电影史上最星光熠熠的年份,搞得1960年的戛纳金棕榈评奖吵成一团,不断有人拂袖而去不断有人大骂蠢货,最后,费里尼(Federico Fellini)的《甜蜜的生活》(*The Sweet Life*,意大利、法国)拿了金棕榈,安东尼奥尼的《奇遇》(*The Adventure*,意大利、法国)拿了特别奖,委屈《士兵之歌》拿了一个最佳参与奖,不过据说丘赫莱依挺满足,因为戛纳为他之后带来了一系列的奖项。

戛纳、奥斯卡都成了往事,《士兵之歌》也是以讲述往事的方式开场,和平时期的母亲遥望着无穷尽的远方,想念永远回不了家的阿廖沙。卫国战争时期,十九岁的阿廖沙因为击毁了敌人的两辆

坦克而受到嘉奖，不过阿廖沙跟将军说，他想用奖章换一次回家。正逢军事休整，将军同意了，给了他六天时间，来回路上四天，帮妈妈修屋顶两天。电影以散文诗的方式展开，很有意思，完全在同一个时间，我们上海电影制片厂摄制的《今天我休息》(1959，中国)也是以游走的男主人公视角结构全片，不知道这算不算一种社会主义电影美学，至少，这种结构法可以呈现最广大的群众面貌，也让两部电影都别具诗意。

阿廖沙踏上了回家的路。虽然是战争时期，但是十九岁的阿廖沙却浑身都是阳光。站台上遇到在战争中失去一条腿的士兵，士兵怕回家怕见妻子，阿廖沙虽然时间紧急还是耐心地等士兵一起上火车，并且和他一起下车等妻子，天色向晚，妻子一直没出现，士兵内心很恐惧，阿廖沙也很焦躁，终于，背后传来一声"瓦夏！"阿廖沙没时间看他们一起热泪涟涟了，他继续上路赶火车。

因为之前耽搁，他只好去搭一趟军列。守军列的士兵胖乎乎的有点小坏，他开始不想让阿廖沙上，因为据他说，他们的中尉，也就是这趟军列的列车长，"是个魔鬼"，万一知道了会送他上军事法庭，但是小胖子后来看中了阿廖沙包里的牛肉罐头，事情就成了。

阿廖沙上了军列，躺在干草堆上美美地睡了一觉。然后火车停了一下又出发，他睁开眼，发现车厢里多了一个姑娘。姑娘看见干草堆后的他，吓得大叫"妈妈"，以为他是"魔鬼中尉"。当然，天使一样的姑娘和天使一样的小伙马上和解了，火车隆隆向前，窗外是春天的苏联，对面是比春天更美好的舒拉，阿廖沙心里是多么想

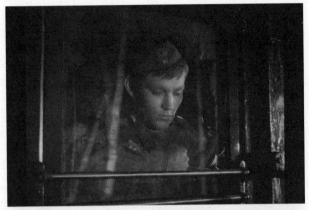

《士兵之歌》(1959)

亲近这个姑娘。可惜，列车暂停的时候，小胖子又出现了，他见不得阿廖沙这么爽，做出秉公执法状，要把平民舒拉赶下军列，阿廖沙着急了，实在没办法，他只好同意再用牛肉罐头换小胖子的恩准。小胖子接过一个牛肉罐头藏在大衣里，再接过一个牛肉罐头的时候，传说中的"魔鬼中尉"出场了。

中尉问："怎么回事？"阿廖沙掏出证件表明自己在休一个匆忙的英雄假，上了年纪的中尉露出大天使的笑容，不仅同意阿廖沙搭乘军列，而且同意姑娘一起，只嘱咐了一句"注意防火"。临走的时候，中尉问小胖子手里什么东西，小胖子狡辩这是阿廖沙给的礼物，中尉严厉回他："关两天禁闭。"小胖子问为什么，中尉更加严厉了："五天禁闭。"等中尉一走，小胖子朝阿廖沙和舒拉叹气："看吧，我跟你们讲过，他是魔鬼。"

天赐的"魔鬼中尉"！这是阿廖沙人生中第一次也是最后一次和百合花一样的姑娘同行，十九岁的阿廖沙没来得及告诉舒拉他喜欢她，非常喜欢她。整个二十世纪最纯洁的姑娘舒拉，也终于没有机会告诉阿廖沙，她已经爱上他，但是，保卫家园是更神圣的事情。《士兵之歌》最好的地方是，这部电影没有流于好莱坞的反战调，苏联男人为了自己的祖国，没有一点软弱地奔赴战场。阿廖沙出发回家的时候，一个士兵拦住他，让他给住在契诃夫大街7号的妻子捎个信，告诉她"我还活着"，全队的士兵就拦住队长，让阿廖沙带着他们全队仅有的"两块肥皂"去送给士兵妻子。

行程匆忙，阿廖沙带着舒拉一路跑到契诃夫大街去送口信和肥

皂。可惜的是，士兵的妻子已经另外有人，阿廖沙黯然下楼，想想气不过，又跑回去把两块肥皂要了回来送到在避难所里的士兵父亲那儿。一来一回阿廖沙的假期都浪费在路上了，剩下的时间他赶回家，只能和母亲匆匆拥抱一下就离开，作为军人，他向将军保证过不迟到一秒钟。而影片从头至尾，没有传递一丁点罗曼蒂克的消极情绪，整曲"士兵之歌"都极为朴素，战士请求回家是人之常情，母亲送儿子回战场也是人之常情；失去腿的士兵怕回家是人之常情，邮局姑娘谴责怕回家的士兵也是人之常情；而所有的人之常情，都和保家卫国这个神圣概念相关，所以，后来不少研究者把《士兵之歌》和好莱坞的很多反战电影放一起总结，我是非常不认同的。比如说吧，虽然《士兵之歌》和《拯救大兵瑞恩》(*Saving Private Ryan*，1998，美国)在结构甚至不少细节上有相同之处，但是，批准阿廖沙回家的将军和要去把瑞恩从战场上找回来的将军，不是一个感情逻辑；斯皮尔伯格在《拯救大兵瑞恩》中的反战蓝调，在《士兵之歌》中不是完全没有痕迹，但是被有效地控制在一个毫不软弱的调门里，反思战争得有一个前提，反战和反对帝国主义的战争可以共用一个理论逻辑吗？《南京！南京！》(2009，中国)甚至把日本军人柔化成哲学家，内在的简单化就是把《士兵之歌》和反战电影相提并论。

"魔鬼中尉"身上有普遍的人性法则，但比人性法则更高的是祖国法则，首先因为阿廖沙是苏联的战争英雄，中尉才没有一点犹疑地让他留在军列上；其次才让英雄享受一点人性福利，所以导演

丘赫莱依没有在中尉的决定上进行一丁点煽情，阿廖沙和舒拉是质朴，中尉也是质朴，包括坏坏的小胖子也是质朴，所以，让我们的"魔鬼中尉"担任这趟电影专列的列车长，东方西方都会点头的吧？

调度员

列车人员就位，最后我们需要一个月台上的调度员，就万事俱备了。这个调度员，必须请捷克电影《严密监视的列车》(Closely Watched Trains，1966，捷克斯洛伐克) 中的主人公米洛斯来担当。

《严密监视的列车》是捷克新浪潮健将伊利·门策尔 (Jiří Menzel) 在二十八岁时完成的作品，展现了可以和法国新浪潮顶尖之作媲美的电影新语法。米洛斯是"二战"时的一个小镇青年，他和整个小镇一样，虽然身处一个方生方死的大时代，但是他们却置身世外般浑浑噩噩，该恋爱恋爱，该偷情偷情。米洛斯父亲四十八岁就开始领退休金享福，顺便把火车站的职位传给了瘦小的儿子；火车站站长把日常时间都消耗在养鸽子上，衣服帽子都是鸽子粪，人生偶像是镇上的伯爵夫人，站长老婆养鹅，每天晚上给鹅补钙；火车站里还有两个同事，胡比克是个俊俏风流哥，泽登娜是个风流呆萌妹。外面世界战火纷飞，但米洛斯的人生大事还是自己的早泄问题。大夫让他找个年纪大的女人去试试，他就到处找。

电影开头，米洛斯的旁白告诉我们，他的祖父是个催眠师，小

镇人民认为他干这行是为了可以不劳而获过一生，曾祖父也差不多，都不是勤劳勇敢的人，所以，电影过半，观众都会以为在看一部旨在表现被占领区人民浑浑噩噩的电影，整个火车站昏朦的状态特别令人觉得导演是要表现一个"只有鸡鸡才是大事"的小镇，而且，纳粹到火车站来统编他们，也没有在他们心里激起一点点反抗。米洛斯至今为止的壮举也就是因为早泄，曾去妓院割腕自杀，就像他的同事胡比克，最大的壮举就是把火车站的公章盖在了泽登娜的屁股上，这样的令人沮丧的一群小镇居民，还能有什么希望？

九十分钟的电影，到了七十分钟出现重大转折。花花公子胡比克突然像《潜伏》中的孙红雷一样变了语气："听着米洛斯，明天会有一趟货柜车经过我们车站。"米洛斯问那又怎样，胡比克说："我们要炸掉它。"米洛斯没有一丝犹豫："没问题，但怎么做？"胡比克更加严肃了："别担心，我们都安排好了。二十八节车皮的军火，我们必须在车站后面的空地上炸掉它。"胡比克是准备好自己牺牲的，他爬上信号塔，向米洛斯示范了怎么把炸弹扔到火车的中间车厢，他要米洛斯做的，就是明天等火车开过来的时候，发出信号让火车慢下来。米洛斯都记住了。

很奇怪，陡然的转折一点不影响电影的流畅，好像花花公子和抵抗战士的合体本身就是一种和谐，思想一片空白的米洛斯突然被革命灌注了真气，他孩子般的笑脸上有了真正的内容。当天晚上，送炸药的女人来了，胡比克把米洛斯送进了她的房间，革命治愈了早泄，第二天起来，米洛斯伸了一个像胡比克一样的懒腰，吹了一

《严密监视的列车》(1966)

个像胡比克一样的口哨。胡比克问他害怕吗，他说："我从来没有像今天这么平静。"鸟在歌唱，鸽子在飞，天空蔚蓝，少年米洛斯同时被革命和性启了蒙，他现在可以向世界诠释什么是捷克人了。

电影最后一段，因为泽登娜的母亲上诉，德国人突然前来调查泽登娜屁股上的公章案，"因为屁股上的公章显然侮辱了德国的民族语言"，胡比克走不了了。眼看火车将至，米洛斯非常镇定地从抽屉中拿出炸药，在火车站另外一个抵抗者的配合下，沿着春天的铁路走过花走过树，遇到女朋友他很自信地对她说："玛莎，亲爱的，等我一下，我马上回来。"米洛斯走向信号塔，同时火车站里，漂亮的泽登娜非常天真非常抒情地向纳粹描述："我和胡比克先生一起值夜班，因为无聊，胡比克说我们可以玩一个盖印章游戏，火车会飞，死亡会飞，一切都会飞，我一直输，就一直脱，先是鞋子、袜子，然后上衣、内衣，最后是我的短裤……"里面纳粹听得咽唾沫，外面米洛斯已经爬上信号塔，他镇静地扔下炸药，纳粹发现了他，子弹响起，他也摔在火车上。

火车爆炸，小镇地动山摇，米洛斯的帽子飞到玛莎脚边。当年，他祖父试图催眠入侵的德国坦克没成功，米洛斯成功了。荒诞和勇气，本来就同时存在于捷克人的血脉中，米洛斯可以因为早泄放弃生命，也可以为了祖国献出生命。纳粹骂捷克人是"只会傻笑的民族"，电影最后，纳粹的火车爆炸，捷克人大笑。备受早泄困扰的米洛斯，终于在光天化日之下表现了一次生命的硬度。

整部电影，门策尔完全放弃了"抵抗组织炸火车"这类题材的

通常手法，他用九分之七的时间让电影毫无章法甚至毫无线索地演进，用怪诞的影像在观众心中积累出一种可以接受一切的心理准备，然后，哐当一下，火车刹车般地，他用几近儿戏的方式奏响电影最强音，那一刻，我们被完全稚嫩又几近崇高的米洛斯深深吸引，我们看他被火车带走跟着火车一起灰飞烟灭，虽然想再看他一眼的努力被银幕定格，但是门策尔这种举重若轻又举轻若重的电影语法还是深深地撼动了我们。换句话说，这种电影临近结尾才骤然发生的主叙事，非常有效地治愈了电影的"早泄"，那才是火车电影该有的腔调不是吗？瘦小淡定的米洛斯，正是我们需要的调度员不是吗？

　　米洛斯站在月台上，他的父亲躺在床上拿着表在对时，小镇的列车最准时。想起笑话里的观众，在电影中看到美女出浴，不巧这时火车开了过来；他就再次买票进去看，美女出浴，火车又开过来；他再看，火车再来。如此七次，他绝望哀嚎，为什么电影中的火车总是那么准时。

　　我们的电影列车，就是这么准时，从不迟到。好了，关于火车的故事就说到这里，下次要说的是，火。

一个人可以在哪里找到一张床：男人和火

火是电影中的万有引力和万能转换。灾难片、战争片中的明火暗火不算，黑帮电影中有枪火，武侠电影中有野火，悬疑片中有鬼火，科幻片中有天火，历史剧中有烽火，青春剧中有萤火，宗教题材中有圣火香火，伦理题材中有欲火恨火。卓别林用《救火员》(*The Fireman*, 1916) 拉开的西方消防剧情片，至今有一个世纪，胡蝶领衔的《火烧红莲寺》(1928)，引发的东方"火烧"系列也有九十春秋，火终结了罗切斯特藏在阁楼上的疯女人，终结了《蝴蝶梦》(*Rebecca*, 1940) 中痴迷旧主的女管家丹弗斯太太，但烈火中永生的银幕形象也有千千万，包括《少林寺》(1982) 中的老方丈，为了保全少林不惜以身殉火。

不过，今天要讲的火，和上面的各种大火小焰不一样。它们出现在电影中，既不推动情节，也不承担转折，它们可能是生命的火光，也可能不是。它们好像是一代代男主人公的岁月火把，是他们告别童年告别青春告别衰老的仪式，又好像都不是。这些肖像般在

电影中闪现过的火光，映射了电影史中男主人公的成长轨迹，是希望，也是绝望；是寒光，也是霓虹。

他不是生病，他也不是睡觉，他是死了

《伴我同行》(Stand by Me，1986) 这部电影是很久以前看的，关于四个男孩的成长故事。片子算不上经典，但不知为什么，萦绕我至今。也可能，电影中的孩子让我想到我的表弟，他跟主人公克里斯样貌相似，甚至我想，如果表弟没有在1985年溺亡，可能也会有一个克里斯这样的命运。

电影改编自史蒂芬·金（Stephen King）的小说《尸体》，也是我唯一有点喜欢的史蒂芬·金少年题材作品。影片以回忆的方式展开，作家戈迪因报纸上的一则死讯想起了一段童年往事。五十年代的俄勒冈小镇，他和死党克里斯、泰迪和维恩一起，抱着一战成名的决心，出发去河对岸的森林寻找男孩布罗尔的尸体，死去的男孩和他们一样大，十二岁。他们想象着找到尸体以后，荣升为小镇英雄，接受天南地北的电视采访。

虽然是史蒂芬·金的原作，《伴我同行》没什么恐怖气息。满嘴粗话的四少年尽管都来自不快乐的家庭，但他们快乐地向远方开拔，因为"人这辈子，再也不可能交到像十二岁时那样好的朋友了"。戈迪的哥哥车祸过世，父母走不出长子过世的阴影，让戈迪觉得死

的应该是自己,他靠编故事自我疗伤;克里斯的家庭失序,哥哥艾斯是镇上的混世魔王,欺负自己的弟弟也毫不手软,但克里斯却有特别温暖的灵魂,作为四人帮的帮主,他男人一样地照拂三兄弟,敏感的戈迪在克里斯身上找到了生活的安全感。泰迪心中的战争英雄父亲其实有精神病,差点烧掉了泰迪的耳朵,胖乎乎的维恩最胆小,但胖子有胖子的烦恼。四个孩子一路前行互相嘲笑,用新学的脏词招呼对方的妈,不过当他们违规走上铁轨桥的时候,突然火车从后面驶来,下面是浩荡大河后面是机车呼啸,他们屁滚尿流狼奔豕突地跑过火车后,终于都瘫了。

野地里他们生起一堆火,夜色里给自己压压惊,克里斯给大家点上烟,三个抽烟少年请求不抽烟的戈迪给大家讲个故事,戈迪于是编了一个"吃比萨大赛",结尾是,大赛变成了呕吐大会,孩子们听得不亦乐乎。故事结束听广播侃大山,"整个晚上我们说的都是些言不及义的废话",类似"唐老鸭是鸭米老鼠是鼠,那 Goofy 是什么"。导演雷纳(Rober Reiner)给每个孩子特写,少年脸庞映衬着小小火光,他们一边严肃地讨论 Goofy 是狗还是司机,一边都在心里想着死掉的布罗尔,这样等他们躺下睡觉,突然听到远方女人哭似的狼叫声,大家不约而同叫出了在心头盘旋很久的"布罗尔",于是说好轮流守夜。

四个孩子拿着克里斯从家里带出来的手枪守夜,胖维恩最紧张,克里斯最沉稳。克里斯身上有一种格外迷人的气质,柔弱敏感的戈迪在梦魇中醒来,看到克里斯守护在身旁,那一刻他感受到的安全

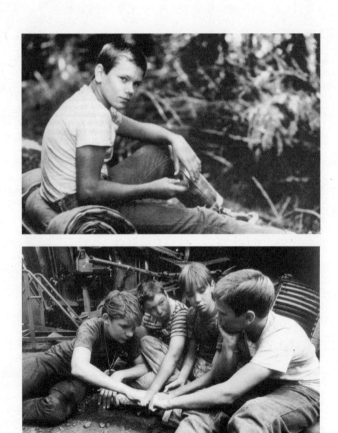

《伴我同行》(1986)

感几乎可以守望他一生,而挨着戈迪小小的肩膀,克里斯也吐露了一个坏孩子的委屈和辛酸,"没有人会相信我,镇上所有的家庭都看不起我们",在那一刹那,戈迪明白了为什么父母不喜欢他交往的朋友,以后他会上大学,但是他的三伙伴最多进技校。天光渐亮,火光渐暗,十二岁的孩子开开心心地说着屎尿屁,一致同意电视里的安蒂妮胸部变大了,但是,火堆边度过的这一个晚上让他们明白,如此天堂般的快乐和战栗,都只属于这一刻。

他们继续上路,渡过满是吸血水蛭的罗耶河后,他们终于接近目标。导演没有玩悬念,四少年很快在森林中找到了布罗尔的尸体,"他不是生病,他也不是睡觉,他是死了。"美国文学史家迪克斯坦(Morris Dickstein)说,当你第一次产生一种无法弥补或无法补救的感觉时,就是长大成人。站在布罗尔的尸身边,四少年的童年结束。

他们没敢多看,准备用树枝做个担架把他抬回去。不过,克里斯的哥哥艾斯率领他的眼镜蛇帮也赶到了,他们也想拿到尸体扬名立万。面对人多势众且比他们大出一截的恶棍帮,维恩和泰迪先后闪人,艾斯准备对不屈不挠的弟弟克里斯动刀子的时候,戈迪向天空开了一枪,沉着冷静地逼退了眼镜蛇帮。

最后,他们没有拿尸体邀功,打了匿名电话报案了事。就像维恩之前说的,"也许,我们不应该像参加舞会一样去看一个死去的孩子。"面对和他们一样大的再也不能呼吸的布罗尔,他们放弃了之前的英雄梦。生活的阴影和黄昏的阴影从林间穿过,他们在回家的路上,尽管思潮汹涌,但都很少说话。终于回到才离开两天的小镇,

少年们觉得，他们的小镇变小了。

很多年过去，维恩、泰迪和他们来往少了，而亲爱的克里斯，在一次餐厅劝架中，被刺中喉咙，当场死亡。戈迪就是因为在报纸上看到克里斯的死讯，才想起这段往事。

克里斯的最后死亡，让很多影迷抗议。不过，水银少年瑞凡·菲尼克斯（River Phoenix）扮演的克里斯，只能是这样的命运吧。菲尼克斯活了二十三岁，嬉皮士父母给了他河流（River）这个名字，也给了他飘荡的人生。为了养家他很小就被母亲带入演艺圈，自称四岁就童贞不保，导演雷纳第一次看到他，就觉得他像詹姆斯·迪恩，而扮演戈迪的演员多年以后回忆菲尼克斯，说："我既为他折服，又多少有点被吓到，他是如此职业，又如此尖锐，就是一副少年老成的样子。"扮演泰迪的演员也回忆，就是在《伴我同行》的片场，菲尼克斯带着他头一回喝了酒亲了姑娘吸了大麻。八年以后，菲尼克斯死于毒品，当时他早已凭《我自己的爱达荷》（*My Own Private Idaho*，1991）成了最年轻的威尼斯影帝。

我十五岁离世的表弟很像菲尼克斯，像他扮演的克里斯，他们常常被贴了坏孩子的标签，但他们内心的火苗却比谁都炽烈。谁在生命的途中遇到过这样的男孩，谁就一辈子不会忘记，而他们彼此之间的友谊，更是岁月霞光。《伴我同行》中，克里斯和戈迪对视的眼神，比亲情浪漫比爱情清澈，如此少年情怀，唯有影片中的篝火可以比拟。稚嫩的火光让四个孩子围成一团，连比较迟钝的胖子维恩都说，不能更美好了。电影史中，这样美好的少年友谊，在特吕

弗的电影《四百击》(The 400 Blows, 1959)中,也曾出现过,十二岁的安托万和十二岁的雷内,一起逃学一起抵挡成人世界的洪水。

少年火光万般美好,但也容易熄灭。《四百击》中的安托万,崇拜巴尔扎克,在家里偷偷给巴尔扎克上香,差点引发大火灾,而老师怀疑他的作文抄袭了巴尔扎克,更直接掐灭了他的小小火苗。安托万后来长大,特吕弗的"安托万"系列拍了有五部,安托万的恋爱故事也不少,但是最美好的友情,留在十二岁的《四百击》里。这也是为什么,虽然《伴我同行》的导演刻意避免罗曼蒂克的情调,而且不惜在最后残忍"处死克里斯",但整部影片还是给我们强烈的怀旧之感。

顺便提一句,《伴我同行》描写的是1959年夏天,当时美国,越战的创伤还没有呈现,艾森豪威尔时期的一代美国人还能分享里根所谓的"美国的清晨",这个口号是1984年的共和党竞选主题,里根允诺要让美国重新焕发生机,用电影学者贝尔顿的话说,里根要用自己的肉身康复来向这个国家的人民示范,一切可以重回光明,就像《E.T.》中的外星人,在结尾时刻起死回生。因此,当时制作了一批和青春和梦有关的电影,《伴我同行》也属于这个系列,但是,《伴我同行》又逸出了这个系列,换言之,这部电影写出了一个时代的转折,是美国从清晨转入泥潭的时刻。电影中以克里斯为首的四个孩子,结束两天历险,回到小镇,在镇口彼此告别的情景,既充满展望又满怀凄凉,就好像,曾经让他们头连脚,脚连头一起围着小火堆酣睡的时光,只有那么一夜。他们瞬间长大。

没关系,妈,我只是在流血

克里斯长大以后会变成谁呢?《伴我同行》说,他努力读书上了大学还成了律师最后死于劝架,但这是一个显见的小说叙事。更可能的情况是,他成为"逍遥骑士"。

《逍遥骑士》(*Easy Rider*,1969)虽然比《伴我同行》早拍了十来年,但影片精神却至今不老,甚至,《逍遥骑士》可以直接成为《伴我同行》的成长版,类似美剧《24小时》的主角杰克·鲍尔就是《伴我同行》中艾斯的升级版。最近重看《伴我同行》,才惊讶地发现,原来三十年前扮演眼镜蛇帮帮主的演员就是这些年最红的美剧明星萨瑟兰(Kiefer Sutherland),他在《24小时》中的冷硬作风缔造了新世纪以来最好的美剧男主形象,而萨瑟兰的风格,竟然在三十年前就成型了。扮演胖子维恩的演员说,当年真的怕死萨瑟兰了,尤其当他最后威胁要杀弟弟,拿着一把小小的刀子逼近菲尼克斯的时候,他们真的不敢看他,大家都相信他下得了手。2001年,《24小时》第一季开播,萨瑟兰的酷冷风为这部强悍的美剧设定了青铜器般的基调,这是后话。

说回《逍遥骑士》。两个年轻人,丹尼斯·霍珀(Dennis Hopper)扮演的比利和彼得·方达(Peter Fonda)扮演的怀特,靠着一次毒品交易的钱,骑着极为拉风的改装版哈雷戴维森重型摩托车上路了,他们没什么目标,说是要去参加新奥尔良的四旬斋节,也不过是一个说辞,他们就是喜欢在路上。一路他们骑骑停停,遇

到过热情的波西米亚姑娘,也遇到过对他们奇装异服侧目而视的好奇路人,他们的坐骑还差点让一匹马发情。在得克萨斯州,他们被警察关进监狱又因为遇到尼克尔森(Jack Nicholson)扮演的富二代律师汉森而免于牢狱之灾。三下五除二,他们说动了汉森一起上路,汉森喜欢 D. H. 劳伦斯,一直也想去四旬斋,他摸出路易斯安那州州长给他的一张名片"蓝灯屋",说是南方最好的妓院。

一路飞车一路摇滚,三人来到一个保守的小镇,前卫怪异的流浪风让他们遭遇强烈的敌意,连二流的汽车旅馆也不愿接纳他们,晚上只能露宿荒野。荒野里他们生起火,比利和汉森交谈起来。他们谈起自由。

 汉森对浑身流苏的比利说:他们其实是害怕你所代表的东西。

比利:我们代表的不过是,人人都应该有个性发型。

汉森:哦,不,你代表的是自由。

比利:自由他妈的又怎了?

汉森:这就是症结。谈论它和实现它是两码事。人们不停地谈论这个自由那个自由,但是当他们真的看到一个自由的个体,他们就被吓到了。

比利:我不会吓到他们。

汉森:那会让他们变得更加危险。

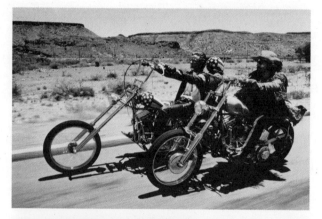

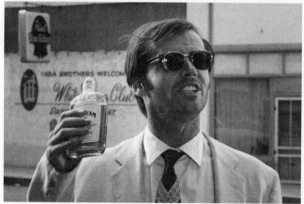

《逍遥骑士》(1969)

火光映着交谈的汉森和比利,以及倾听的怀特,其实在汉森出现前,比利和怀特很少交谈,背景里的歌词还比他们的台词多,两人跟摄影机刻意压扁的远景一样,被干燥的生活挤走了水分和语言。他们浑噩地抽大麻,身上车上都是美国国旗,怀特还自称"美国队长",但他们既不知道自己的名字源于"西部大荒原"上的著名人物,也不知道他们亢奋又迷幻的存在其实强烈伤害了一个自闭的小镇。

荒野里的火堆年轻又漂亮,年轻又漂亮的尼克尔森不知道十年以后,他要在库布里克的电影《闪灵》(*The Shining*,1980)中扮演一个杀婴者。但这一刻,火光里的三个年轻人,因为纯洁显得性感,因为自由显得松弛,他们学牛蛙叫,学着学着睡着了,火也逐渐熄灭。

火灭了,漆黑的夜里,南方小镇上的男人代表道德来消灭他们,一顿乱棍,比利和怀特幸存下来,汉森被打死。谈到汉森之死,导演,也就是比利的扮演者,丹尼斯·霍珀说:"我就是要表现这个国家会杀死自己的孩子。"

电影没有就此结束,没有汉森没有火以后,比利和怀特继续上路,两个大麻混混成功抵达南方妓院,带着妓女参加了四旬节的狂欢,不过他们很快又厌倦了。继续上路。

然后是影片结尾:因为他们拉风的样子惹着了一个卡车司机副手,砰砰两枪,一枪一个。最后的镜头是,飞出公路的分崩成两半的贴满美国国旗的摩托车,在公路边上燃烧。

生是公路人,死是公路鬼。《逍遥骑士》成为影史第一部公路

片,不仅名至实归,而且远超后来仿作。这部电影流传之广粉丝之众,是年轻的制作团队完全没有想到的,影片完成三十年后,霍珀还应邀做了一个广告:开着福特美洲豹,超越1969年的自己。

其实,《逍遥骑士》的人物设计还是非常简单的,包括他们就着火光谈论的"自由",当年即遭影评人施拉德(Paul Schrader)的毒舌:"肤浅!这种肤浅,你在真实生活中,想演都演不出来。"我同意施拉德对《逍遥骑士》的部分酷评,包括他说《逍遥骑士》跟"好莱坞的那些无胆的棉花糖似的自由主义作品一样,来自霍珀一手洗好的牌",但我同时却又觉得,这种"肤浅"本身具有一种革命性,这样肤浅这样简单的混混,也开始思考美国了。比利和怀特,在银幕上没有任何壮举,他们在银幕上第一次公然吸食大麻,但没有任何以往银幕上的吸毒后癫狂,他们吸食大麻跟《伴我同行》中少年抽烟一样,只是试图在精神上有所追求,但不知道可以追求什么。所以,尽管影片全程摇滚有音乐广告之嫌,但是,一路摇滚唱出了六十年代深入人心的虚无感:

> 我走到拿撒勒去,
> 觉得自己已经死了一半。
> 我需要一个地方,
> 可以让我把头留下来。
> 嗨,先生,你可不可以告诉我,
> 一个人可以在哪里找到一张床?

他只是微微一笑然后握住我的手。

他只说,不。

电影发行当年,《滚石》杂志采访了彼得·方达。方达说:"逍遥骑士,是南方人称呼娼妓养的小白脸的俚语","而美国就是这样,自由就是娼妓。"后来的公路片大师文德斯(Wim Wenders)认为《逍遥骑士》是一部政治电影,并不是因为这部电影讨论了美国和自由这些概念,而是,这部方达编剧霍珀导演的青春片,这部以远景完成的公路电影,拍得很美很平和,演员平和,路人平和,甚至中间和最后的杀戮,都有奇特的平和感。谋杀在电影中,不是事件,是日常。

电影结尾,卡车司机副手莫名其妙干掉了比利和怀特。为电影配乐的鲍勃·迪伦(Bob Dylan)认为这样不好,"不对,你得给他们一点希望!"鲍勃提议,重拍结尾,在卡车上的人干掉霍珀后,"让方达骑摩托车一头撞进卡车,把卡车炸掉。"但是方达、霍珀没有采纳迪伦的意见,虽然很多朋友都认可迪伦,认为现在的结尾太绝望太负面,可方达认为:"我不能这样给他们爱,他们得自己来。否则什么都不会发生了。自由可不是什么二手资讯。"真希望今天的青春片导演能重温一下这些青春始祖片和始祖们的电影理念,当代中国青春片,最后都以金钱自由达成全民和谐,要多腐朽有多腐朽。

方达是对的。《逍遥骑士》今天还留在电影史上,是影片简洁地传达了一代人,尤其是,一代男人曾经点起过的小小火种和火种

之夭,用方达的话说,这不是一部关于自由的影片,这是一部关于没有自由的电影。野地里燃烧着的摩托车,还有死在野地里的汉森,导演都没有去特写他们的死,仿佛三骑士之死,是日常战役中的普通中弹。编导认为,这种悲伤的"日常感",才和鲍勃·迪伦抒情又绝望的摇滚匹配,虽然迪伦认为他的歌词算是一种安抚:"没关系,妈,我不过是在流血;没关系,妈,我一定可以过得去。"

不过,最终的安抚将来自费里尼。影像世界里,向男人提供了最终庇护的,是费里尼。

奥雷里奥和米兰达的床

当我终于要写到费里尼的《阿玛柯德》(*Amarcord*,1973)这部电影时,感到一阵虚软,就像影片中的少年蒂塔忽然有机会和梦想中的女人在一起,他冒汗了。

《阿玛柯德》是费里尼的故乡传,从春天的飞絮开始到飞絮再起结束,四季轮回不是时序,是海边的雷米尼小镇翻天覆地又梦幻安详的变化,其中包括墨索里尼极右势力的上台、清洗以及撤离。影片以蒂塔家三代男人为主线,蒂塔爷爷是一代,爸爸舅舅叔叔是一代,蒂塔和同学以及弟弟又是一代。中学生蒂塔是穿场人物,但蒂塔的爸爸奥雷里奥更像是影片戏眼,甚至,在这部多声部合唱电影中,他可以算是主人公,因为他是所有其他男性的镜像,或者说,

各个年龄段的男人组合可以镶拼出奥雷里奥的一生。

电影以春天的篝火开场。焚烧女巫像是小镇狂欢节，各路人马带着家里不要的旧家具旧木器来为篝火添力加油。蒂塔扛着家里的木椅也来了，奥雷里奥上去一把夺下，这可是好好的木头椅！奥雷里奥让老婆米兰达坐在椅子上，一边跟老婆嘀咕小舅子的不学无术。小舅子长相漂亮游手好闲吃住全靠姐夫，十来岁就开始工作的奥雷里奥当然看不惯，不过没了身材几近秃顶而且光头上还长个大疙瘩的奥雷里奥其实更多的是嫉妒小舅子，年轻多好啊，可以肆意地卖弄体力吸引姑娘！

这场没有情节功能的篝火派对，费里尼用时整整十分钟。火光里，小镇人物轮番出场，少年人的恶作剧被原谅，姑娘们卖弄风骚是正常；狮面的数学老师穿着紧身衣服和校长在一起，法西斯的最初枪声混在篝火的喧闹中也没人在意；代表过去的伯爵和伯爵小姐有一个特写，代表未来的摩托车手也神秘亮相，车手驾驶着弹眼落睛的"屁王"驶过篝火的灰烬堆，所有青年人都哇哇叫。电影两小时，摩托车手早中晚均匀地出场三次，每次都没有露面，每次都逍遥骑士般绝尘来绝尘去，为这部混杂了天主教、法西斯和意大利传统价值的电影，注入来自另一时空的美式现代性，也为本文《阿玛柯德》和《逍遥骑士》之间建立隐秘的关联。插一句，《阿玛柯德》和《伴我同行》也有一个影像关联。雷米尼小镇起雾的时候，蒂塔的弟弟早上去上学，大雾里看到一只白兽，像牛像羊也像鹿，小小少年惊讶得说不出话。《伴我同行》中，守夜到早上的戈迪，清晨的雾气里，

也曾看到一只小鹿，这只小鹿戈迪没有告诉任何人，跟雷米尼小镇的白兽一样，留在弟弟心中，成为电影中的一个秘密。蒂塔的弟弟上五年级，跟戈迪、克里斯一般大，可能，在导演们看来，十二岁就是最后一次和神面对面的年龄。说这些，其实是想说，《阿玛柯德》这个文本实在是太丰富，我们在电影中遇到过的各种男人各类隐喻，都能在雷米尼小镇群像中找到互文。

篝火段落为《阿玛柯德》奠定了一种既现实又超现实的电影语气，各种形状的小镇男人，借着熊熊燃烧的篝火，获得诗意的存在。费里尼向大荒世界里的男人们送上美学的安抚。奥雷里奥虽然养着一大家子，但是他实在比儿子蒂塔成熟不了多少，遇到事情就摇头跳脚，大叫大嚷要自杀，不过所谓自杀也就是用手乱掰自己的大嘴巴，但是，费里尼把奥雷里奥拍得多美好！作为一个性格上有严重缺陷的男人，在法西斯盛行的时代，他让老婆给锁在自家大宅子里不许去参加集会，终于纳粹盯上了他并侮辱了他，让他喝蓖麻油让他浑身恶臭地回到家，到家后无知的儿子蒂塔还要嘲笑老爹臭，但是，长相荒诞的奥雷里奥是朝纲颠倒的时代最纯洁的男人，他婴儿一样地蜷在澡桶里让老婆帮他洗澡，然后裹上白色的浴巾睡到白色的床上。

奥雷里奥的婚床是影片的一个象征，老婆每天精心铺好雪白的床单，然后放上漂亮的洋娃娃，对于这两个人近黄昏且喜欢争吵的老夫妻，新婚般的卧床具有一种神话性，如同《奥德修斯》中的婚床。奥德修斯流浪二十年后返乡，发现妻子佩涅罗珀身边围绕着一百多

[一个人可以在哪里找到一张床：男人和火] ... 093

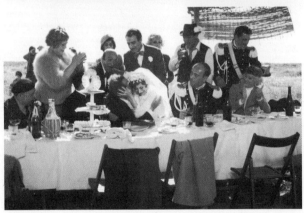

《阿玛柯德》(1973)

个求婚者,而他自己因为容貌已改,除了老狗没人认出他来。慢慢地,老仆认出了他,老父认出了他,最后,轮到佩涅罗珀。为了试探奥德修斯,佩涅罗珀故意吩咐下人:"从卧室搬床出来,铺上毛皮,让他就寝。"听到这话,奥德修斯皱起了眉头,看着妻子说:"你在侮辱我。"然后,他说出了唯有夫妻两人知道的秘密。原来建造宫殿时,卧室中间有一棵橄榄树,粗大得像根柱子,奥德修斯没有砍断它,直接用它做了床的一根支柱,所以,他们的婚床是没法挪动的。佩涅罗珀听到丈夫说出这个秘密,激动地上前相认,当晚,奥德修斯"搂住自己忠诚的妻子,泪流不已;犹如海上漂泊的人望见渴求的陆地"。

奥德修斯用二十年时间回到自己的婚床,婚床本身既暗示了佩涅罗珀的坚贞,也象征了他们爱情的永恒。《阿玛柯德》中被特写的这张婚床,在奥雷里奥的妻子死后,再次给了一个特写,既是对米兰达永久的纪念,也是对奥雷里奥的一次表彰。之前,儿子蒂塔因为溃败于女人躺在床上发烧,米兰达坐在一旁照顾他。母子有过唯一一次认真的交谈,交谈中,米兰达显然肯定了奥雷里奥。

蒂塔:妈,你和爸是怎么开始的?

米兰达:什么?

蒂塔:就是你们怎么相遇、相爱又结婚的?

米兰达:说这些有什么意思啊?说到底,谁还记得呢。你父亲不是一个让人仰望的大人物,不过是萨鲁德齐奥的一个工

人。我家里有点钱自然看不上他。所以,我们跟谁都没说就私奔了。

蒂塔:那你们的初吻呢?

米兰达:这算什么问题啊,我都不知道是否有过初吻。不像现在,什么事情都可能发生。

这次谈话没多久,米兰达就过世了。虽然在她的葬礼上,老公和儿子在哀悼上都不够全心全意,看到漂亮姑娘还是会走神,但是,费里尼最后还是用米兰达亲手铺好的洁白的新婚般的床加持了奥雷里奥。这个男人,少年时代可能就是一个蒂塔,看到大屁股姑娘会魂飞魄散,长大以后,被生活剥夺了成为逍遥骑士或逍遥舅子的机会,他对花花公子生活的向往留在内心里,他努力工作,不欺负镇上的花痴姑娘,内心的荷尔蒙发泄在餐桌和儿子身上,他追打儿子的样子不像一个爹,对患精神病的弟弟也无能为力,但是他是镇上最干净的男人,既守住了自己的爱情,也守住了道德。一如《伴我同行》中的戈迪和克里斯,一如《逍遥骑士》中的比利和怀特。

费里尼用这种特殊的诗意解救了他电影中被困住的众生,包括《大路》(*The Road*, 1954)里面,那个最不堪的男人。让无数观众唾骂的粗鲁兽性的藏巴诺,他抛弃垂死的妻子杰尔索米娜一个人上路,但费里尼也给他一个因和一个果,在他听说杰尔索米娜的死讯时,这个动物一样的男人在杂耍表演时也失去了力量。《阿玛柯德》是《大路》之后二十年的作品,本质上,奥雷里奥和米兰达就是一

个藏巴诺和杰尔索米娜的岁月升级版,用这种方式,费里尼为这个世界的所有男人搭起一个帐篷,不管你是粗人还是诗人,是天真还是世故,费里尼决意护送你们,一路回到米兰达为你铺好的睡床。

《阿玛柯德》中,有一段三分钟的段落永垂影史,其中剪出的画面也是《阿玛柯德》的万年广告,这个段落发生在电影九十八分钟。黄昏店铺打烊时分,蒂塔溜进了烟纸店姑娘的小店。姑娘有银幕上的头号咪咪头号屁屁,她是蒂塔的意淫对象。虽然波霸的体量是蒂塔的两倍,为了证明自己,蒂塔对波霸说,我能把你扛起来。用尽吃奶力气,蒂塔把波霸扛起来,武松打虎似的,蒂塔晃晃悠悠晃晃悠悠地连扛波霸三次,而他的少年蛮力倒也催动了波霸荷尔蒙。波霸一把拉下烟纸店的卷帘门,走近蒂塔,拉出自己超级肥美的巨乳,蒂塔久旱逢洪峰,加上从来没有实战经验,加上刚刚的体力消耗,几乎被波霸窒息,姑娘看蒂塔实在没入门,扫兴地拉上巨乳,用一根香烟把蒂塔赶走。姜文电影中也有波霸表现,但是姜文的波霸跟费里尼的姑娘比起来,马上就显示出粗糙文艺腔。

蒂塔的创伤和奥雷里奥的创伤一样,都回到米兰达的床边得到疗治,因此,很多影评人认为,《阿玛柯德》是一部温暖的怀旧之作,是作者的自传或半自传。听到这句话,费里尼冷笑了,他冷冷抛出一句:但是,"阿玛柯德"这个词本意是冷的,非常冷。

阿玛柯德的本意可能是冷的,尤其,雷米尼镇上的所有好女人纷纷离场,妈妈死了,小镇偶像葛拉迪丝卡被粗俗难看的军官带离家乡,美丽的疯姑娘也被各种欺负,但是,年过半百的费里尼已经

硬不起心肠，你看，电影一头一尾都是春天，就算是小镇的流动摊贩，也有一个狂悖的春之梦，他要在春天的夜晚和二十八个阿拉伯姑娘交欢。因此，只要春天如约而来，一年一度的篝火狂欢就能把所有的男人掷回童年，雷米尼居民就有力气再接受一轮时间的伤害。出门流浪的少年也好，骑士也好，只要你回到雷米尼，就能找到一张床。

如此，霍珀和方达的问句，"一个人可以在哪里找到一张床"，被费里尼接住，而我们就还有时间，继续醉生梦死。下次的题目是，醉生。

我们并不是每天都有事情可庆祝：
一场欢愉，三次改编

今天的题目是"醉生"，讲生的欢愉与债务。

银幕上，除了少儿卡通大自然题材，从来都是死亡比出生多，眼泪比笑声多，子弹比蛋糕多，这让我花了整整一个暑假，才找到这部让人打心底快活的作品，电影就叫《欢愉》（*Le Plaisir*，1952）。

泰利埃公馆

《欢愉》由三个段落组成，《面具》《泰利埃公馆》和《模特》，故事改编自莫泊桑的小说，导演是马克斯·奥菲尔斯（Max Ophüls）。1902年生于德国的导演奥菲尔斯，政治身份几经辗转，三十年代从德国流亡到法国，后又从法国到美国，四十年代末回到法国，然后死在德国，死后骨灰还从汉堡又流亡到法国。现在法德都想把他算作自己人，可当年他改编莫泊桑的作品，法国电影界却

评价不高，好像祖传宝贝被人染指，《欢愉》由此也一直处境尴尬，搞到今天我们谈论奥菲尔斯，一般也只提他的《一封陌生女人的来信》《倾国倾城欲海花》这些作品。可在我看来，被压抑的《欢愉》，才是奥菲尔斯的生命涌泉，而且，这是一次对莫泊桑的最成功改编。

来看电影的第二个段落。

可能是因为《项链》《羊脂球》这类作品在中国流传太广，使得莫泊桑的中国形象一直相当严肃主流，但从电影《欢愉》中浮现出来的莫泊桑完全是另一个样子，尤其是其中的第二则故事《泰利埃公馆》。

跟首场《面具》一样，《泰利埃公馆》以黑暗中的轻松旁白开始：这个故事是关于一个"公馆"，但不是字面意义上的"公馆"……接着画面拉开，"公馆"的客人从四面八方来了，原来这是年轻漂亮的泰利埃太太开的妓院。

妓女是莫泊桑小说中的重要主人公，但是，《泰利埃公馆》里的姑娘过着《羊脂球》里的妓女想也不敢想的日子。陆续登场的人物，无论是妓女嫖客，还是周边人物，都像天堂居民一样快活。泰利埃夫人农民出身，经营妓院就像经营女子寄宿学校，手下的五个姑娘开开心心地在公馆干活，有时还一起出去玩耍。巴黎可能对妓女有偏见，但外省诺曼底却没有，大家都说这是个好行当，泰利埃夫人开妓院，也就像开帽子店开内衣店一样。

福楼拜死前曾希望自己能写篇以外省妓院为背景的小说，这个愿望，他的徒弟莫泊桑帮他实现了。入夜的泰利埃公馆，世界上最芬芳的地方，钱少的在一楼酒吧和胖胖的"宝贝"、摇曳的"秋千"

厮混，体面的就上二楼和费尔南德、拉菲艾尔和罗莎谈笑。奥菲尔斯的镜头隔着公馆窗口华丽地上下移动，姑娘们那么美好，男人们也都彬彬有礼，公馆里是永恒的春天，这才是流动的盛宴，足以让海明威自惭装逼。

然后，有一天晚上，水手们发现公馆门口的灯是暗的，公馆关门了！这个可怕的消息把所有的男人推入了深渊，酒吧门口的水手打成一团，二楼的贵客也都垂头丧气。深夜的雾气中，市长、咸鱼商、法官、收税官、保险代理人都如丧考妣。不想回家，他们一起坐在防波堤上，但是温柔的波涛安慰不了他们，人人心情不好终于三三两两吵翻回家。不甘心的咸鱼商又走到公馆门口探个究竟，哦，原来泰利埃夫人是写过一个通告的："因第一次领圣体，暂停一天。"

泰利埃夫人带着所有的姑娘去乡下她弟弟家，参加她侄女的第一次圣餐礼了。在巨著《追忆逝水年华》的第二卷《在花枝招展的姑娘们身旁》中，普鲁斯特说，花枝招展的姑娘就像宾夕法尼亚玫瑰，而这些宾夕法尼亚玫瑰如果遇到她们的前辈泰利埃公馆姑娘，必定败下阵来。元气淋漓的泰利埃姑娘，她们上了火车，车厢就成了闹市区，上来一对年迈的农夫农妇，农夫一辈子没有跟这么多花姑娘一起坐过车，那个目不暇接，临走的时候，老太走在前面，老头还偷偷跟姑娘们挥手告别，迟到的春天也是春天呀！一路田野一路花，奥菲尔斯的镜头恰是印象派雷诺阿动图，虽然是黑白电影，但是田野天空野花白云，透亮的光线跟姑娘们的眼睛一样明媚，空气中的风摸得到，姑娘们的香味闻得到，上来一个火车推销员希望用自己

花里胡哨的廉价商品换一次和姑娘的亲密接触,吵吵嚷嚷地被姑娘们推下了火车,但谁又会觉得这个推销员肮脏呢?

泰利埃夫人的弟弟约瑟夫赶着马车来接姑娘们,平常拉猪的马车也迎来一辈子的华彩乐章,姑娘们叽叽喳喳上车,农夫的心高高飞扬到天上,这个在田野中劳作了半辈子的男人,身体结实,老婆古板,突然遇到这么多花姑娘,恰是久旱逢甘露,他沐浴着她们的欢声笑语,一副"即使与帝王换位,也不愿意俯就"的快活。更快活的是第二天,整个村子都去参加圣餐礼,整个村子都看到他领着六个花枝招展的时髦姑娘去教堂,那是约瑟夫最难忘的一天,所以他没喝什么就醉醺醺了,醺醺的他冲进了美女罗莎的房间,虽然立马让姐姐泰利埃夫人给骂了出来,但是,农夫心头的活塞被拨开了。

其实,在教堂里,姑娘们的活塞也松动过那么一下。少男少女领圣餐,圣歌响起来,"让上帝靠近你,靠近你,这是我卑微的愿望,拯救我吧。"罗莎突然哭起来,跟着所有的姑娘哭起来,全教堂的人都跟着抽泣,旁白说,"大家的头顶上仿佛盘踞着一股神圣的力量,一股无所不侵的力量,仿佛一个法力无边的神呼出的气那样。"泰利埃姑娘领着整个村的男女老少沉浸在抽泣中,感受他们最接近上帝的一刻,这情形使得神父非常感动,他宣布:"亲爱的兄弟姐妹,我感谢你们,你们给我带来了今生最快乐的时光。"

清晨的钟声响起,泰利埃姑娘要回程了。约瑟夫驾着马车送她们,太阳光照耀着姑娘也照耀着田野,接下来是一段罕见的极为晴朗的三分钟抒情段落,姑娘们禁不住春光的诱惑,她们下车采花。

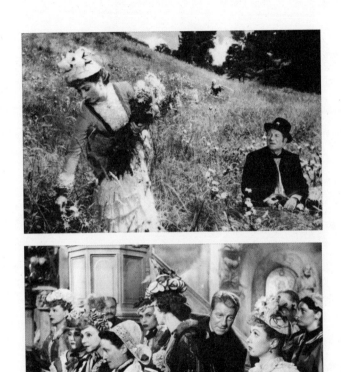

《欢愉》(1952)

金色的光线，姑娘的玉臂，溶化在春色里的大片野花，交融在田野里的白色衣裙，她们唱着歌捧着花上车继续赶火车，约瑟夫把她们送上车，孩子般央求姐姐：我下个月去看你们。火车启动，中年农夫的心啊，少男一样悲伤，他跟着火车跑起来，激情呼告：再见罗莎夫人再见！终于看不见火车了，约瑟夫拖着沉重的步子，一步两步三步走回马车，他的帽檐上挂着野花，他的马车上也挂满野花，被泰利埃姑娘在心头跑过一圈的农夫，根本不想回家，空空的马车经过刚才的田野，简直是对约瑟夫的惩罚，但是奥菲尔斯不想安慰回到十四岁的中年农夫了，镜头一转，泰利埃公馆的老常客还等着这群姑娘呢。

公馆门口的灯亮了，消息迅速传开。煎熬了两天的男人们奔走相告，年轻的菲利普特别好心，马上派人给咸鱼商送去口信，"船已返航。"饭桌上的咸鱼商立马起身一溜小跑奔赴公馆，最后五分钟的场景就是小别胜新婚。导演的摄影机依然是隔窗拍摄，运动镜头之美可以进入电影排行榜，公馆里是欢乐的海洋，男人们要把丢失的一个晚上夺回来，姑娘们要补偿这些坚贞的守候者，鲜花挂起来，香槟敞开喝，泰利埃夫人以超乎寻常的热情投入款待，她说，"我们并不是每天都有事情可庆祝。"灯光打黑，电影结束。

《欢愉》中三个故事互相没有关联，奥菲尔斯以圆舞曲的方式在形式上进行统筹，三故事中独立的三首曲子在片头片尾以舞曲的方式彼此呼应，开头和结尾由同一个旁白开场和点题。奥菲尔斯喜欢对称讲究细节，在这一点上，他跟日本导演小津安二郎有相似之

处，小津追求平行对称，片头片尾要呼应，观众看不到的布景也要搭齐全，奥菲尔斯也要求他的场景导演把细节做足，姑娘是十九世纪的，火车也得是十九世纪的，所以，尽管观众看不出泰利埃姑娘乘坐的是火车博物馆里的火车，但是岁月的光晕进入了片场，在这个意义上，奥菲尔斯完整地实现了莫泊桑的魅力：让灵魂在真实中自然降临。奥菲尔斯的方法论是，如果观众没有察觉对称没有察觉表演，那就像观众没有察觉古董火车一样，说明一切都是对的。

电影对小说最大的改动是，莫泊桑笔下的姑娘们没有电影中的美，比如罗莎，小说中号称"泼妇罗莎"，"像小肉球"，但电影中的姑娘总体颜值提升，大多不像农家女出身，罗莎更是懒洋洋地优雅又漂亮。不过，这点改动对一部短电影来说很必要，因为颜值是银幕道德。凭着美貌，罗莎们提升了妓院的秩序和精神，使得泰利埃公馆色而不淫，温暖而不低俗，用哈罗德·布鲁姆（Harold Bloom）的话说，"泰利埃公馆的精神是莎士比亚式的，它扩大生命，却不减损任何人。"在这个意义上，电影中罗莎们的美貌是一种扩大的行为，小说中"小肉球"似的罗莎是带有强烈个体特征的，但电影中美丽的罗莎却具有一种普遍性，泰利埃公馆的姑娘也由此具有一种普遍性，这是奥菲尔斯的电影能够带来普遍欢愉的方法。

当然，从精神和阶级分析的角度，我们也完全可以把泰利埃公馆看成一个孤岛或囚室，尤其从电影中来看，导演的镜头都是从窗外跟踪，但是，让我们停留在这个兴高采烈的故事表面吧，说到底，没有人生经得起追问。

东方不败

没有人生经得起追问，留住人生欢愉的方式，最后都以失败告终，电影史里看，唯一架住了追问的是，电影《笑傲江湖》系列中的东方不败。

《笑傲江湖》三部曲是对金庸小说的一次具有分水岭意义的改编，虽然原著的人物关系给改得似是而非，最后一部《东方不败风云再起》完全脱离原著且不甚成功，但徐克主导的第一部《笑傲江湖》（1990）和程小东导演的《笑傲江湖Ⅱ:东方不败》（1992）却影响深广，后代武侠改编从中汲取了很多语法和套路，林青霞扮演的武林第一魔头"东方不败"更是成为经典形象。

不过重看电影《笑傲江湖》，让人备感唏嘘的一点是，胡金铨的淡出江湖。一部《笑傲江湖》，挂了六个导演的名字，首席导演是胡金铨，但是胡金铨说，他自己"几乎没有拍过什么"。本来，这部电影是徐克为偶像胡金铨筹划的，徐克早年在得克萨斯读书的时候研究胡金铨电影，用胡的话说，那时候，他比胡金铨本人更了解胡金铨，所以八十年代末，他力邀胡金铨复出，胡也兴致勃勃准备重整旗鼓，可惜的是，两人很快在电影风格和故事设计上发生争执，最终导致胡金铨和许鞍华都淡出剧组，而现在的《笑傲江湖》，徒留了不足十帧的胡氏风景，胡金铨喜欢的"权力斗争""历史政治"主题和结构，基本被江湖情仇置换。或者说，胜出的是徐克对八九十年代电影市场的判断，而徐克的判断，从武侠电影的时代演

变路径看，极为准确，很快，胡金铨武侠被徐克武侠所代替。

徐克替换胡金铨，《龙门客栈》变身《新龙门客栈》，今天回眸变迁，当然挽歌的成分多，尤其徐克这些年的电影表现是越来越差，不过，时代的选择也不会完全瞎了眼，徐克影响下的武侠新潮很快蔚为壮观，而在《笑傲江湖II》的示范下，武侠电影也变成了名著改编最自由的试验田，甚至，有时候我会觉得，没有1992年版的"东方不败"，《东成西就》（1993）、《东邪西毒》（1994）的发生可能会晚一点，观众接受也不会这么顺利。

来看《笑傲江湖II：东方不败》。

徐克主持编剧的故事接续第一部情节，出于对江湖和师门的双重幻灭，令狐冲准备和小师妹岳灵珊等华山派师弟一起赴牛背山归隐，途中意外遇到一美貌女子，他不知梦幻女郎便是练了葵花宝典后男人变女人的东方不败，而东方不败面对江湖男神令狐冲，跟张爱玲初恋似的变得很低很低。两人分分合合，江湖又是一番风云，华山弟子命丧东方不败，原本被东方不败囚禁在地牢的任我行则被女儿任盈盈和令狐冲等人救出，电影最后，任我行父女、令狐冲和小师妹等人一起上黑木崖去向东方不败复仇。

金庸原著中的东方不败豢养面首面目不清令人厌恶，徐克、程小东版本的东方不败则征用了当时最美的女人林青霞，编导皆刻意求新，无限浪漫与无厘头交杂，无限豪迈与无下限镶拼。任我行等攀上黑木崖复仇，东方不败根本不将他们放在眼里，他/她一边刺绣一边吟诵，"天下英雄出我辈，一入江湖岁月催，宏图霸业谈笑

《笑傲江湖》(1990)

《笑傲江湖Ⅱ：东方不败》(1992)

中,不胜人生一场醉。"青丝如瀑貌美如花,但又胜券在握气定神闲,东方不败是站在美学巅峰的第一邪人,稳稳地坐着天下武功第一的位置,如果不是令狐冲的出现,他/她是无懈可击的。

他挥挥衣袍,万线齐发,小小绣花针变成追魂夺命剑,曾经横行天下武功盖世的任我行直接被他拍出墙去,但是,眼见令狐冲不顾死活奔针而来,第一魔头方寸一乱,想起从前令狐冲和她星夜醉酒把臂奏谈的欢乐时光,挥袖拨转绣花针,但是走神刹那竟然让令狐冲刺中右肩,鲜血喷涌,大魔头红衫浴血,心灰意冷。接着一幕就是永垂影史的三分半钟。

令狐冲用独孤九剑和东方不败打斗,大魔头心一狠,抓住痴迷令狐冲的情敌任盈盈和岳灵珊一起跌下悬崖,这一刻估计是华语电影史上银幕颜值最高的一刻,东方不败林青霞,关之琳演的任盈盈,李嘉欣男装出演岳灵珊,再加上巅峰状态的李连杰,四个人在空中衣袂飘飘简直敦煌图景。危急时刻柔情无限,程小东这一刻的镜头当然不是为了表现死,影坛最美三女神,林青霞一手关之琳,一手李嘉欣,恰似风筝比妍,李连杰追踪而去,那是君子好逑。四人在空中断开,令狐冲先抱住任盈盈,然后抽出腰带卷住小师妹,三人攀住悬崖,同时红云般的东方不败从空中坠落,令狐冲一手拉住腰带一手飞身接住气血两亏的东方不败,跟所有的爱情桥段一样,我们总是最后一刻去救最爱的人。

这一刻的东方不败完全是个女人,令狐冲的负心一剑熄灭了她称霸中原的决心,她说,"你们这些负心的天下人,何必救我?"

而令狐冲也一意要求一个答案，反复追问："我只是要问你，那天晚上，和我在一起的是不是你？"

原来，之前有一个晚上，东方不败和令狐冲两情相悦之时，为了让令狐冲永远记住自己，东方不败曾经让自己的爱妾诗诗代替他陪令狐冲一夜。这一夜是电影的高潮，令狐冲和他以为的东方不败春宵缱绻，临走他向她允诺，"天亮我回来接你"；而东方不败一边想着令狐冲和诗诗的床笫风云一边大开杀戒，华山弟子就是在那天晚上齐齐命丧他的葵花手；同时，刚愎自用的任我行率领苗人和旧部踏上复仇之路。所以，黑木崖上再见东方不败，令狐冲的第一疑问就是：那天晚上，是不是你？

是不是你啊？令狐冲怎么也不愿相信面前这个灿若桃花的女人会是天下闻风丧胆的魔头。第一次邂逅东方不败，那是令狐冲生命中最最最美好的回忆。当天其实是东方不败在江河中练葵花神功，他呼风唤雨飞沙走石，他的容貌已经美艳非凡，但嗓音还没进阶到女性。所以，见到不识泰山的令狐冲当他弱女子，他就一句话也没说，让令狐冲误会他是扶桑人。东方不败倒掉了令狐冲的酒喂鱼，令狐冲大急，东方不败随即解下身上的酒葫芦抛给令狐冲。这一段拍得漂亮至极，可算电影中"醉生"的顶级表达。

令狐冲接过东方不败的酒葫芦，这个葫芦比他自己的葫芦要小几号，暗示了两人的性别同和异。令狐冲拔开酒塞子，闻了一下马上喜形于色，一口下去，一声"好酒"，从水中跃起，直接在空中转了四圈又跃回水中，"烈、纯、香、醺，四品皆全"，好酒好人好

时光，令狐冲喝了两口又把葫芦抛回给东方不败，东方不败跟着畅饮，令狐冲完全看呆了，乖乖隆地冻，这么美那么帅！东方不败随后潜入水中用传音入密绝顶内功警示令狐冲，但令狐冲根本没有把眼前美人酒中知己和绝顶高手联在一起，他对东方不败说，不用怕，高手是冲着我来的。他决意保护东方不败的样子，应该是大魔头东方不败一生中从来没有领受过的，所以，魔头留下酒葫芦给他，直接消失。

前情铺垫足够，东方不败对令狐冲动情也渐次推进，而大魔头也逐渐在令狐冲无比纯洁又无比直男的注视下，从"他"变成了"她"。在令狐冲的目光里，东方不败享受身为女人的欢畅，如此，生死一刻面对令狐冲的追问，她说，"我不会告诉你，我要你永远记住我，一生内疚"，然后她用最后一分力气，把令狐冲推向崖壁，她自己坠落悬崖，以这种方式，她架住了令狐冲的追问，把那个晚上的谜底变成谜面，永远地霸占住令狐冲，也因此，东方不败最后的面容是欢喜的。像西方黑帮大佬一样，她死于无法贯彻自己残忍的法则，但是，她又超越了这些黑帮大佬，因为她以胜利者的姿势离场，反而挂在崖壁上的两个情敌任盈盈和岳灵珊没有一点欢喜。

在东方不败的命运中，可以看出小说原著和徐克改编的典型差异，金庸的武侠世界在本质上是古典又温暖的，正邪分明秩序总能得到修复，但徐克不那么关心正邪，他的大侠更加追求俗世欢乐但同时也更容易厌世，金庸的大侠会被女人伤害被欲望惩罚，徐克却让他的大侠因为欲望而得到生活的奖赏，电影中，欲望饱满的男男

女女都是徐克的宠儿,欲望越多越美丽,欲望越多武功越好级别越高。在《笑傲江湖II:东方不败》中,主角从前半部的令狐冲转成后半部的东方不败,就是这个逻辑的生成,东方不败的性别成长和欲望觉醒,不仅降低了他的邪恶,还发扬了他的正当性,用剧中的表达,他进军中原是为受汉人欺负的苗人争世界,如此,东方不败撒手坠崖,一边是他对男性任务的抛弃一边是她对女性身份的最终确认。如此个人主义又享乐主义的武侠原则肯定不是胡金铨能认同的,但这种情欲饱满的武侠毫无疑问更贴合九十年代叙事,而徐克做得特别好的地方是,东方不败的选择显得动人而不伤感,就像《葵花宝典》显得残酷又幽默,这让整部电影流露出一种野性浪漫主义的欢畅,不过绝代高手罗曼蒂克到这个地步,从《笑傲江湖》第一部唱到第二部的"沧海一声笑",也就真的豪情只剩"一襟晚照"。

祖与占

爱的"欢畅"和"晚照",电影史里,没有人比特吕弗表现得更好。作为影坛首席爱情大师,特吕弗一辈子孜孜不倦的主题就是:情和痴。

特吕弗文学青年出身电影评论出道,编导演再加上制片,作品过百。《祖与占》(1962)改编自亨利—皮埃尔·罗什(Henri-Pierre Roché)的同名小说,小说是罗什在七十四岁高龄时发表的,系老

头的处女作,他也算是凭一本著作跻身作家行列的少见例子。不过小说如果没有遇到特吕弗,估计今天也不太会有人记得老头,而特吕弗的这次改编,可以作为教材级改编进入电影课堂,小说中过眼烟云般的姑娘被他杂糅在女主凯瑟琳身上,包括她们的小缺点和癖好,细节上特吕弗进行了个性统筹处理,再加上完美的快剪,祖与占与凯瑟琳一出场就成了影史三人行典范。

这部电影我二十年里看了大概四五次,不知为什么一次比一次不能入戏,最近重看简直生出烦闷感,不过电影中途,凯瑟琳扮演者让娜·莫罗唱起主题曲《生命的旋风》时,我一下又被她拿住,就仿佛电影中的男主占,想逃离她的魔性,但是再次见面,又被她抓回去。

《生命的旋风》是那么动听,1997年我在香港读书,学校电影资料馆里第一次看到这部电影听到这首歌,当即痴掉,第二天就去注册了法语课。现在我的法语全部还给了老师,但是听到这首《生命的旋风》,似是而非地觉得还是听懂了这首歌,尽管乔治·德勒许(Georges Delerue)的曲调之美根本无法传译:脸儿俏,眼儿媚,叫我意乱又迷离,手中是美酒,眼中是美人,人醉半痴迷,沉睡温柔乡,苦乐随风逝,背道逆风行,生命的旋风吹得我们团团转。

祖与占被凯瑟琳吹得团团转。本来,在凯瑟琳出现前,祖与占是一对典型基友,分享一切,包括女友,他们是天经地义的时代顽主,不操心金钱不操心工作,被凯瑟琳定义为"没交过几个女友"的祖,在家乡也还有三个姑娘随时可以娶来当老婆。青春岁月喜乐多,祖

与占像堂吉诃德主仆一样形影不离,然后他们一起遇上了迷人任性的凯瑟琳。对于更老实更忠诚的德国人祖来说,凯瑟琳是一种自由的剧烈的自然力量,她席卷他,如同台风席卷村庄;而对于相对更敏感更花哨的法国人占来说,凯瑟琳是一种更高级别的水性杨花,他被她吸引,就像小本能向大本能靠拢。两人都承认,她是所有人的梦幻曲,而不是哪一个男人眼里的西施。

祖开始了和凯瑟琳的认真交往,凯瑟琳当然不满足于成为祖一个人的女友,她需要左拥右抱,占便填入了这个位置。影片随即有一段特别欢畅的三人行段落,也是《祖与占》被电影课堂引用的经典段落。他们一起电影一起夜路,一起丛林一起沙滩,凯瑟琳把自己打扮成男人,占为她画上两撇小胡子,在铁桥上,她说我们比赛,看谁先跑到桥那头。祖数一二,"三"没出口,凯瑟琳就抢跑。这段场景是对默片《查理与孩子》的模仿,但特吕弗通过这个桥段准确地刻画了三人关系,他让摄影机跟随跑在最前面的凯瑟琳,仔细表现她脸上的欢畅,这一刻她既是集万千宠爱的女郎,又是率千军万马的蜂后,"抢跑"则是她自定的权利也是她性格的写照,她要决定所有的爱情关系,在男人爱上她之前发出信号,在男人离开她之前撤离,就像电影开头的一段独白:

你说:我爱你。我说:留下来。

我说:占有我。你却说,走吧。

《祖与占》(1962)

这段独白简洁又霸道，祖与占与凯瑟琳，三人中间只有凯瑟琳能够发号施令，所以，当祖满头满脑想和凯瑟琳结婚，他去问占："你介意我娶凯瑟琳吗？"占本能地回答他："她是贤妻良母吗？""她是一个幽灵，不是一个让男人可以拥有的女人。"但是，她已经是祖生命中的旋风，祖义无反顾地和她生活在一起，而且，为了留住她，祖容忍她不断出轨甚至半年不归，但即便这样，她还是魂不守舍。

世界太丰饶，不妨开小差，凯瑟琳倒也从不偷偷摸摸，她把情人带到家里来，她喜欢生活中的火药味。因此，发生在他们这一代人身上的第一次世界大战，在电影中，成了凯瑟琳爱情疆场的巨大隐喻。祖回到德国参战，占在法国上了前线，两人最恐惧的不是死掉，是害怕会在战场上杀了对方，这跟他们在三角关系中的担心如出一辙。终于，为了留住凯瑟琳，占来到凯瑟琳和祖的家，和他们生活在一个屋檐下，因此，后来很多影评人说这个三角关系包含了所有的两性关系，倒也不算过度诠释。特吕弗做得最漂亮的地方是，他从不让任何一种关系固化，也就是说，你根本没法准确地定义他们之间到底是什么关系。或许，这种关系就是一种具有新浪潮性质的关系，戈达尔和特吕弗这批新浪潮中坚人物，出场时候，反对的是五十年代的"优质电影"，那种看上去毫无瑕疵却又毫无生命力的电影，这样，等到他们自己拿起导筒，就直接上街了，表现在电影人物关系上，就特别具有一种流动性，《断了气》如此，《祖与占》也如此，男女主人公的关系逸出我们的日常判断，刺破我们的日常生活。也是这个缘故吧，新浪潮电影中，人物浮浮沉沉，爱情忽喜

忽悲，但忧伤的质地却很明亮，有时甚至比欢喜时刻更炫目，比如主题曲《生命的旋风》就格外飞扬地在三人关系即将山穷水尽的时候响起。

不过，我现在人到中年，看到凯瑟琳不断地向生活要求新意，做死做活地要新意，尤其电影结尾，凯瑟琳开着车带着占，让祖看着他们飞车坠入塞纳河，我心里竟然没有一点痛惜，好像战争终于结束。由此，我也在想，除开个人因素，是不是自特吕弗开创并且在他手中直接成熟的新浪潮爱情叙事，经过大半个世纪的全球引用，新浪潮之"新"已经差不多被消耗殆尽。《祖与占》所思考的那种乌托邦似的男女关系男男关系男男女关系，在六十年代带有柠檬般的清新气息，到今天却变成了一种准色情。特吕弗的爱情中没有坏人也没有好人，但这些爱情始祖鸟的后代却常常成了让人厌恶的心机婊或绿茶婊，凯瑟琳的放荡不羁重点在"不羁"，今天的爱情片小主也放荡不羁，但重点在"放荡"。而特吕弗刻画欢畅爱情的鬼剪神辑，用历史大事件比附爱情的轻重拿捏，自由和个体之间的辩证镜头，零打零拷地我们在不少青春片中见过，却再也没有整体性呈现。

拍摄《祖与占》的时候，特吕弗三十还不到，跟电影中的祖和占几乎一样大，祖与占与凯瑟琳的快乐，既被特吕弗分享也和特吕弗互文，电影内部和外部的情绪完全同构，那是一种全身心的轻快和欢愉，从角色小马驹般的脚步中就看得出来，但是，战争的阴影和生命的阴影一起扩张，三个人的乌托邦晴转多云又转阴转雨，爱

情有它自己的脾气和法则，特吕弗毫无疑问在电影的开头就眺望到了这种迷津，开头部分他的高速快剪就仿佛是一个爱情寓言：越快乐越短命，激情最后的赋形，都是遗照。用倒带的方式去看《祖与占》，前面一幅幅场景都具有了挽歌意味。

不过特吕弗自己不同意挽歌的说法，他两次郑重表示，这部电影是"一首爱情的赞歌，甚至是生命本身的赞歌"，这个说法让我想了很久。是不是因为电影的整个拍摄过程，也是导演和让娜·莫罗陷入最深恋爱的时刻？当时特吕弗甚至比祖比占都更崇拜让娜，而且，生活模仿艺术，电影开拍前，特吕弗和让娜以及让娜的前夫一起在别墅里待了一段时间，特吕弗喜欢女神的前夫，还有点膜拜他，特吕弗当时觉得那就是天堂的模样。还是，《祖与占》所创造的三人行结构，开出了新浪潮的一个生命方程式？侯麦（Eric Rohmer）、夏布罗尔（Claude Chabrol）后来也多次使用这种三人结构来探索美好爱情的可能性，虽然这些新浪潮健将后来劳燕分飞，特吕弗和戈达尔更是连两人同行都做不到，但是"三人行"作为一种扩大生命的做法，创造了六十年代最生机勃勃的一批生命肖像，完全可以写入新浪潮的墓志铭。

扩大生命的做法，就是应该得到膜拜吧？在这个意义上，泰利埃姑娘和东方不败和凯瑟琳一样，是我们头顶的旋风，是更好的我们，也是更坏的我们。

辑二

老K，老A，和王：三场银幕牌局

回想起来，我的新年记忆都和牌桌有关。每年第一天，外公外婆允许我们打一次牌。如此，外公他们一桌，我们孩子一桌，外婆家跟赌场似的。外公打得高兴，自己出汗了，就嚷嚷热，要外婆帮我们把外套也脱了。他要打输了，自己发冷，我们跟着一人加上一件棉背心。一天打下来，四个孩子中，就有人感冒，不过，感冒不是事，在悠长的黑夜，我们打着喷嚏回味接连摸到的一个大怪一个小怪，感觉这一年的开头不能更神奇。

牌桌光阴短，岁月蒙太奇。外公的赌桌上，隔壁老胡走了，隔了一年，白头翁的位置又被豆腐脑取代，有时候人手不够，外公的剃头师傅就替补，然后，观音大伯走了，十九号老娘也走了，最后我外公也变成墙上照片。常常，我们在院子里飞跑，跑过他们牌桌，看到他们那么凝重地思考该出哪一张，和他们平时的模样完全不同，就觉得赌桌上的人，属于人的比较级，如果不是最高级的话。也是因为这个缘故吧，我一直非常不同意把"黄赌毒"连在一起说，"赌"

和"黄""毒"真不是一个范畴的事情,这个,电影史会很支持我的观点。

一个有意思的现象是,涉黄涉毒的脏乱差影像比例要远远高过涉赌人物,赌场上的电影主人公,不仅时常显得风度翩翩,还反反复复被摄影机赋予特别的魅力,来看银幕赌徒。

老 K

银幕老 K,肯定是鲍伯。二十年前在香港科技大学资料室看的《赌徒鲍伯》(*Bob le flambeur*,1956,法国),晚上看完,第二天中午又跑去看了一遍。电影开场,是蒙马特黑夜转黎明时分,画外音直接点题:"我们来介绍一下鲍伯,他是赌徒。"镜头随后从街道切入酒吧小赌桌,鲍伯扔下最后一把骰子,离开狼藉的酒吧准备回家睡觉。酒吧门口,出租司机过来拉客,认出是鲍伯,马上说:"对不起,鲍伯先生,我没看清是您。"

鲍伯显然是这个城市的老炮儿,出租司机认识他,报摊主人认识他,警察也认识他。警长看到他,马上停车捎他一段,然后警长甜蜜地跟年轻警察回忆自己如何和鲍伯成了朋友。"当年,有个王八蛋向放下武器的我开枪,鲍伯一把上去拗断了他的手。"回家前,鲍伯又去两个酒吧转悠一圈小赌一把,就像我们年轻的时候,在大学生活动中心跳完最后一场舞,又赶到研究生活动中心跳最后一曲

《友谊地久天长》。

虽然这是一部犯罪电影,电影开局却充满了亲切的日常气息,导演梅尔维尔(Jean-Pierre Melville)号称法国新浪潮教父,后来分道扬镳的新浪潮健将戈达尔和特吕弗都在各自的成名作里模仿了老梅。《四百击》和《断了气》的开场,直接就是《赌徒鲍伯》的日常,包括圆形街心的表现,都是梅尔维尔的角度。老梅独立制片出道,由于资金的限制,他直接扛着摄像机冲街上对着路人拍,这种工作方式,后来也成为新浪潮的通行做法,包括他的画外音叙述,这种被传统编剧视为电影噩梦的手法后来也在戈达尔和特吕弗那里发挥到极致。

元气淋漓的梅尔维尔,比希区柯克更霸道。他在《断了气》中客串一个色情小说家,出演一场小说发布会。会上,他被问道:"你认为女人在现代社会是否有她的地位?"老梅直接挑逗对方:"是的,如果她外表十分迷人,而且穿着脱衣舞装,戴上深色太阳眼镜的话。"既野兽又辛辣,齐泽克看到,大概自愧弗如。老梅本人,和他的新浪潮小伙计一样,深受美国影响,梅尔维尔这个姓氏就来自《白鲸》作者,而他们一个共同的特点是,他们是靠看电影,大量地看,反复地看,对比地看,成为电影导演,这和传统的在电影体制里当学徒很不一样,他们一朝出手,满屏新鲜的个人风格,也是因此缘故,虽然法国新浪潮深受美国电影的影响,回过头来新浪潮又影响了美国电影,今天美国警匪片中的存在主义气质,可以多少溯源到梅尔维尔的镜头前。

梅尔维尔的电影，片片杰作，《赌徒鲍伯》经常还不被列入他的代表作，不过，在《可怕的孩子们》(Les enfants terribles, 1950)、《独行杀手》(Le samourai, 1967)、《影子部队》(L'armee des ombres, 1969)这些大作的阴影里，我坚定地认为《赌徒鲍伯》是老梅最好的影片。因为，这部复杂的赌徒电影，既无法在警匪片的范畴里被讨论，也逸出了黑道电影、黑色电影的框架，鲍伯的命运，既有希腊戏剧的命运高度，又奇特地秉持了B级片的幽默和荒诞。

赌徒鲍伯，他的日常就是赌博和晃膀子。二十年前，他和一个好兄弟一起抢劫了兰波银行，兄弟牺牲了，鲍伯就一直带着兄弟的儿子保罗，像儿子一样照抚他，周围人也都把保罗看成鲍伯的儿子。一天，鲍伯和梦游似的漂亮姑娘安妮萍水相逢，这姑娘以后会是新浪潮时代的典型街头女郎，带着无政府主义的迷茫，带着浪荡诗人的得过且过，鲍伯把她从一个皮条客那里救下来，给她钱让她好好生活，但是五十年代的美女个个都是命运的小赌徒，她愿意在街头晃荡，愿意被各种男人带来带去。再次遇到安妮的时候，鲍伯把自己的公寓钥匙给她，让她去他那里好好睡一觉，反正鲍伯要到黎明才会回家。他让保罗送安妮回去。保罗送安妮回去，年轻男女，一个回合就睡到一起去了，凌晨鲍伯回家，看到鹊巢鸠占，非常体贴地关门走人，临走还留条保姆请勿打扰。

生命不息，赌博不止，牌桌收场有马场，但这一天，鲍伯的手气似乎不太好，所以，当赌友罗杰告诉他，"迪威尔赌场的保险柜里放着八亿法郎！"导演给了鲍伯一个大特写，他眯缝双眼微一沉

吟，"八亿法郎，值得冒险"，如此，诗和远方登场。二十年前的鲍伯回来了，或者说，这其实可以被看作一部倒叙电影，梅尔维尔以未来时态讲述了鲍伯的过往岁月。

鲍伯召集旧友，各路人马登场。内应搞定。锁匠搞定。下手搞定。万事俱备，鲍伯出发，他要假装在迪威尔赌场赌博，同时策应全局。而这个抢劫团伙贼胆包天的地方是，就在动身前，鲍伯被告知，他们的行动已经被警方掌握。之前，因为愣头青保罗太想赢得安妮的好感，在安妮面前夸口要抢赌场成阔佬，一个转身，安妮又把消息漏给了皮条客，皮条客为了在警长那里还人情，又告诉了警长。当然，如果没有安妮的告发，鲍伯找的赌场内应，也已经反水。种种迹象表明，这是一场事先张扬的抢劫案。

西装革履的鲍伯走进赌场，谁都看得出来，他就是为赌场生的，稍微一个打量，鲍伯就把赌场角角落落看在眼里，然后，影片细致表现了鲍伯一生中最难忘的二十分钟。梅尔维尔亲自担纲的画外音这个时候又响起来："然后鲍伯开始赌博，忘了之前他对罗杰许下的承诺。"鲍伯作为影史首席赌徒的素质在这里呈现出来：一旦赌场的轮盘开始旋转，他就忘记了和朋友们精心策划的八亿法郎抢劫，赌桌吸住了他占有了他。他赌啊赌赢啊赢，从大众厅换到贵宾室，那一个晚上，他一辈子的运气争先恐后而来，跟着他一起下注的人越来越多，他成了赌场传奇。终于，等到面前已经堆不下赢来的筹码，他才陡然想起他来迪威尔赌场的目的，约定的时间已到，他飞跑到赌场门口，但悲剧已经发生。

《赌徒鲍伯》(1956)

等在赌场门口的警察已经和他的抢劫团伙发生了枪战，保罗死于枪战。鲍伯上去抱住弥留之际的保罗，看着儿子一样的故人之子，他会想起保罗的父亲吧，也许当年也是如此死在鲍伯的怀里。那一刻，所有的人，警察也好，劫匪也好，观众也好，都被一种希腊戏剧式的命运擒住，但是，梅尔维尔不准备把大家耽搁在悲痛中，一个句号他把大家抓回到B级片的节奏。赌场派了两个门童，把鲍伯赢的几百万法郎送下来，警察帮他把钱装入警车，鲍伯和抢劫团伙也被戴上手铐装入警车，鲍伯恢复平日腔调，对警长说："别让警察动我的钱。"警长说："故意犯罪可以判你五年牢，如果请个好律师，三年。"鲍伯的同伙罗杰接过去说："请个更好的律师，可以无罪。"鲍伯继续："请个最好的律师，我还可以控告你们伤害人身安全。"

电影就此结束在警长和鲍伯、罗杰关于律师的讨论上，三人的表情都相当日常，警察和罪犯的关系这么合法又美好，电影史上可算罕见。某种程度上，梅尔维尔通过这种关系，启动了后来走向基情的男性情谊，比如吴宇森的"本色英雄"们就是这个延长线上的亚洲同类。之前，警长接到线报，知道鲍伯要去抢赌场时，曾两次上门劝说鲍伯，最后不得已，坐镇赌场门口阻止他们抢劫，这样的警民关系，天地良心，我只是短暂地在社会主义电影时期见到过。而鲍伯的抢劫团伙，尽管功败垂成，但是保罗也好，罗杰也好，没有一个人怨恨鲍伯，他们庄严又克制地接受失败的命运。相比之下，梅尔维尔镜头前的女性，除了鲍伯的一个红颜知己酒吧女老板，其他女性都显得相当自私又贪婪，这就更让生死与共的赌徒们显得兄

弟一场不虚此生。

电影圈里流行梅尔维尔的一句名言,"成为不朽,然后死去",赌徒鲍伯内在地实践了这句话,梅尔维尔缔造的一代赌徒性格也在全世界被克隆,比如我们可以在银河映像的很多警匪身上,看到凝聚在鲍伯身上的那种崇高宿命。他们赌博不是为钱,抢劫不是为钱,他们是奥林匹斯山上正邪莫辨的小神,唯一的目标就是荣誉,这个荣誉包含做好事的荣誉,也包含做坏事的荣誉。鲍伯团伙作案前有一幕,梅尔维尔的镜头摇过劫匪,摇向远处的山峰,实实在在表现出"坏人的不朽性"。这些很牛的坏人,今天被马丁·斯科塞斯(Martin Scorsese)、塔伦蒂诺(Quentin Tarantino)和杜琪峰等导演以各种风格继承下来,像老梅后来电影中经常出现的大段的几乎没有对白的作案戏,在后代导演镜头里,变得越来越流畅越来越像舞蹈,比如杜琪峰最近的新片《三人行》,虽然口碑不好,但影片尾声处一气呵成的十分钟枪战,努力接近黑帮诗歌的意图,马上令人惆怅又亲切地生出"梅"开二度之感。

梅尔维尔已经不朽,赌徒鲍伯身上的那一身风衣亦已不朽,成为后代赌徒专款服饰。1989年,周润发扮演的"赌神"走上银幕,开启香港系列赌徒片,风衣飘飘恰是青春版的鲍伯,虽然鲍伯身上那种简约又冷峻的宿命感不在,但香港赌徒发挥了鲍伯身上天真又多情的男神气质,算是梅尔维尔的罗曼司版。而回首电影史,真正继承了鲍伯的赌徒精神的,似乎还是个美艳女郎。

Ace

《威廉·威尔逊》(William Wilson) 很少见电影史提及，因为它不长不短有点尴尬，系短片集《勾魂摄魄》(Histoires extraordinaires，1968，意法合拍) 中的一段。电影开拍之时曾经是个话题，制片想打造一个爱伦·坡 (Edgar Allan Poe) 小说电影集，搞得欧洲一大波导演，都想以爱伦·坡的粉丝身份，掌镜其中一则故事。海选之下，罗杰·瓦蒂姆 (Roger Vadim) 导演了第一则《门泽哲思坦》，路易·马勒 (Louis Malle) 导演了第二则《威廉·威尔逊》，费里尼导演了第三则《该死的托比》，三个故事，都以死亡终结，以此回应合集之名。不过，三位导演中，路易·马勒对于被制片选中，起初并不乐意，因为他觉得，"我还是会花像制作一部长片那样的时间来做这个短片，多少不值得"，而且，虽然六十年代的欧洲，流行这种大导演的"拼盘剧"，可马勒觉得跟自己的工作方法不合拍，所以接不接戏，颇为犹豫。

但是，那个时段，他的私人生活和职业生涯一起触碰到一个危机，"出于想把所有的事情都激烈地摇动一下，怀疑一下"，他接受了这部可以让他马上离开巴黎的戏，因为这部戏的主要制片人是意大利人，主要资金也来自意大利，马勒很快选定爱伦·坡的《威廉·威尔逊》，打算用意大利语做。借此，他逃离了 1967 年的巴黎，逃离了让他觉得陷入自我重复的巴黎摄影棚。

《威廉·威尔逊》属于爱伦·坡小说中，不那么出名的一篇，

故事也属于并不恐怖的那种。威廉·威尔逊与其说是一个人名,更像是一种人格或精神状态,从寄宿学校到长大成人,作风邪门的威尔逊身边一直有一个跟他一样大一样面貌一样姓氏的人跟随他,每次威尔逊作恶,这个人就会出来揭露他,威尔逊把这个人称为"我的施刑者"。电影基本遵循了原著,但是马勒把威廉·威尔逊赌场作恶这场戏浓墨重彩了。

　　小说中,威廉·威尔逊以第一人称叙事,"我比希律王还荒淫无耻","堕落得完全失去了绅士风度",不仅自己染上各种恶习,还喜欢败坏别人,包括在牌桌上出老千。小说记叙了一次威尔逊在赌桌上出老千把一个有钱新生弄到让众人怜悯的地步,电影则把这次赌戏当作重点推至结尾。路易·马勒改动了这场赌戏,把有钱男生变成了一个贵族女子,欧洲最美男人阿兰·德隆(Alain Delon)扮演威廉·威尔逊,欧洲最美女人碧姬·芭铎(Brigitte Bardot)扮演威尔逊的牌桌对手。

　　在多年以后的《路易·马勒访谈录》中,马勒曾毫不客气地提到,虽然加入这部拼盘剧,最初还是阿兰·德隆向他发出的邀请,但是,半年合作下来,他发现,德隆是所有和他共事过的男演员中让他感到最难相处的一个;另外,马勒也不喜欢芭铎,但他找的更美更神秘的女星弗洛琳达(Florinda Bolkan)被制片否定了,因为她名气不够。不过有意思的是,德隆的难以相处,却奇妙地嵌合进了威廉·威尔逊的魔鬼性格,德隆对导演的怨气也恰好融入了他的表演,而芭铎在导演那里受到的冷遇也非常合适地混入了角色需要的高冷。

魔鬼威廉·威尔逊入场。这个时候，他已经阅尽风流做尽恶事，踏入军官俱乐部的时候，白披风白上衣白手套，满腔纨绔满眼浮夸，对于向他投怀送抱殷勤可可的女郎，他瞟都不瞟一眼。然后，他自己似乎被一个女郎吸引住了。女郎黑发袒肩，抽着烟玩着牌，她看到威尔逊，眼光锋利，带着藐视，"这就是威尔逊？"同桌牌友："别管他。"不过黑发女郎咄咄逼人："哦！威尔逊，他的名声来自男人，不是我们女人。"一房间的牌友听懂暗示都笑了。威尔逊于是走上前去："您是说我吗？"黑发女孩更加凌厉："是你。就你。"

威尔逊适时地接受了挑战。阿兰·德隆和碧姬·芭铎面对面坐下来，首席美男对头号美女，芭铎虽然是胜券在握为民除害的模样，但是她裸露的一大片酥胸令人感到摇曳感到一种危险。不过，随着她一声"Ace"，观众松口气，运气在她这边，但威尔逊追加筹码，也打出了一张老A一张J。镜头追到芭铎的脸上，她不紧张，"威尔逊，你输了"，说完，她打出一张老K。第一局，美女赢，她松懈下来，刚才两人剑拔弩张的场面也稍有缓和。

那一晚，黑发美女的运气似乎跟赌徒鲍伯一样好，她连着拿到老A，连着胜了威廉·威尔逊。搞得威尔逊筹码用光，开始不停签支票。黑发美人越发松弛，她开始调戏威尔逊，"打牌就像谈情做爱，他没力气了。"

谁也不愿收手，两人继续。黑发女郎再次拿到一个老A，逼着威尔逊从怀里拿出一只表，说表里有一颗非常值钱的钻石，他要用表抵押。接着，黑发女郎又打出一个老A一个老K，不过，在她以

《勾魂摄魄》(1968)

为赢定了,准备收纳所有的筹码和威尔逊的怀表时,威尔逊按住她,说:"我和你一样,也是老A老K,持平,继续。"

牌局至此逆转。随着威尔逊叫出一声"Ace",威廉·威尔逊开始转输为赢,他冷冷地对黑发女郎说:"我洗牌的时候,麻烦帮我倒点酒。"然后,一直到天快亮的时候,女郎都没有赢过。俱乐部里的人都走得差不多了,就留了四个军官和牌桌伺者,而导演也终于更清晰地表现了威尔逊出老千的细节,一张普通牌,他一过手,就变成了一张老A,可惜黑发女郎看不见。不过,她依然保持着赌徒的尊严,既不溃散也不哀求,但威尔逊步步紧逼不准备放过她。他得意地当着她的面把之前签的几张支票点了烟,逼着她说出:"威尔逊,我没有钱了。"如此,魔鬼威廉·威尔逊放出最后大招:"不要紧,我们终极一把,你赢了,我们两讫。你输了,你就是我的。"作为一个资深赌徒,女郎稍一犹豫答应下来。

威尔逊开始发牌。很幸运,黑发女郎这次拿到一个老A,她看到希望脸色明亮起来,威尔逊微笑地看着她,说:"也许你的运气回来了。"但悠悠人间,即便是赌神也打不过老千,威尔逊用另一张老A压住了她。黑发女郎彻底输掉。旁边坐的四个军官都流露出明显的不忍,碧姬·芭铎却很庄严地站起来,吐了两个词:"哪里?何时?"但威尔逊更狠,回了两个词:"这里。现在。"旁观军官实在觉得惨不忍睹,说他们先告辞,威尔逊却说,不,请留下来。然后,他一把拉过黑发女郎,从背后扯下她的衣服。

以为威尔逊要性侵她吗?我们和军官都错了。整部《威廉·威

尔逊》，阿兰·德隆没有流露过一点好色，或者说，他更像是一个性虐者。威尔逊扯下黑色女郎的衣服，用力鞭打她，我们可以从旁观军官既色情又恐惧的目光中看到，鞭打女郎让威尔逊获得了极大的快感。当然，这场鞭打戏不久即被威尔逊的道德"施刑者"叫停，就像他以前很多次叫停威尔逊的罪恶一样，他迅速揭穿了威尔逊的老千面目，让威尔逊被军官们集体唾弃赶出俱乐部。电影结尾，威尔逊和他的"施刑者"同归于尽，最后一个镜头是，威尔逊和他的幽灵分身在死亡中合体。

不过，我讲述这个故事，重点不是威尔逊，我想提请大家注意的是黑发女郎，虽然碧姬·芭铎的这个角色几乎没有什么人提及，马勒导演在他的多次访谈中，也从没有认真谈及过芭铎的形象塑造，但这部短片我看了好几次，每次看到芭铎说"Ace"时候的表情，总觉其性感度超过她在其他电影中的裸身表演。换言之，有"欧洲花瓶"之嫌的碧姬·芭铎，因为被导演马勒克制了身体动作，使得她全部的性感转到了台词上，又因为马勒也没给她几句台词，如此，她前前后后说的六次"Ace"，就成了她的高潮表达。基本上，她可以算是电影史上把老A说得最好听的赌徒，我们希望她不停地拿到老A说出"Ace"。也是因为这个缘故吧，当她最后人财两空，冷峻地接受失败的命运，没有一点喊叫地接受了威尔逊的惩罚，观众会觉得，这是个真正的赌徒，就像她发出的摄人心魂的"Ace"音，她可以被称为赌界老A。

Joker

老 K 老 A 有了,现在,请王牌 Joker 出场。

作为最晚进入五十四张扑克牌的两场牌,Joker 在全球范围拥有大量的收藏者,像我外公的抽屉里,就至少有五六十张不同面孔的大小怪,这还是物资匮乏的年代。这两张 Joker 在很多牌桌游戏上不进入,不过一旦进入,必是王牌,虽然他们一直是小丑的面目。我思虑很久,决定把这个"怪"的荣誉赠送给《两杆大烟枪》(*Lock, Stock and Two Smoking Barrels*,1998,英国)里的年轻赌徒,因为他们最符合 Joker 的形象设计和命运设计。

快二十年过去,《两杆大烟枪》在电影圈和全球观众中间造成的巨大席卷力至今未休。不说其他国家,导演盖·里奇(Guy Ritchie)光在我们大陆就繁殖了大批后代,宁浩的"疯狂"系列里到处是盖·里奇,最近口碑不错的《火锅英雄》里,也满眼盖·里奇。但是,没有一部模仿或致敬之作超过《两杆大烟枪》,盖·里奇筹拍这部电影的时候,三十岁不到,他镜头里的主人公基本也都三十岁不到,各路人马,你有你的大王我有我的小怪,都不是好东西,但也都不是坏东西,噼里啪啦轮番出场,改写了二十世纪末青春电影的世界路径。

电影名字 Lock, Stock and Two Smoking Barrels,简单解释一下。lock、Stock 和 Barrel 分别表示一把枪的不同部位,点火、枪托和枪筒,Two Smoking Barrels 即指电影中的重要道具,双筒古董枪,字面意

思预告这是一部犯罪片，所有人马都会用到枪，电影也会终结在一把枪上；同时，lock、Stock 和 Barrel 更可以指涉影片中的结构关系，既环环相扣，牵一发动全身，又是螳螂捕蝉黄雀在后。

电影开幕，四个伦敦小混混登场，汤姆、艾德、培根和肥皂，在接下来陆续入场的几组人马中，他们算是小巫，做点偷鸡摸狗的事情，在精神气质上最接近电影不断插播的各种摇滚，"我一直在想你为什么你要这样做，这伤口要比你看得见的深多多"之类。不过，肥皂偶尔冒出来的台词，"枪是作秀，刀才是真格"，也会把其他三个人震住一下，他们看着肥皂说："不晓得是打劫可怕还是你的过去更可怕。"

四混混动念头打劫，是因为他们之前的一个计划失败了。他们四个人中，艾德智商最高，四个人说好分别投资二万五，让艾德拿着这十万英镑去赌，因为当地有个叫作性商品店的地下赌场，老板"印第安斧哈利"只接受有十万以上赌资的人。四混混想，凭艾德的牌技，十万变成十二万不是问题。

艾德顺利被赌场接纳，三个同伴却不被允许一起进入。这场赌博是整部电影的"点火"装置，因此，在高速膨胀的事件进程中，这场赌戏拍得相当细节。不过，所谓的赌场，根本不是我们想象中的那种金碧辉煌蓬荜生辉的大厅，老板哈利把赌场设在一个简陋的拳击台上，而且就一桌，哈利招呼艾德："你是杰迪的儿子艾德吧？"艾德装老卯回他："那你就是哈利喽，抱歉，我不认识你爹。"老头哈利马上教训艾德："小子，再胡说一句，你就有机会见到我爹了。"

《两杆大烟枪》(1998)

哈利同意艾德来赌,当然锚定了要赢他,因为他看中了艾德父亲经营的酒吧,开头的招呼不过是确认一下而已。赌博开场,一个资深女人讲述完赌场规则后,开牌。艾德要了"一万块开牌",哈利要了"两万块盖牌",但是,小混混天真了,艾德背后有一个摄像机,他手里的牌一清二楚被哈利的打手巴利看了去,而哈利脚上有个牵引装置,巴利可以通过这个装置,把艾德手中的牌一五一十用暗号告诉老板。

跟《威廉·威尔逊》一样,艾德开局不错,不过,他不知道,那是因为巴利的摄像机遇到了故障,这让艾德好好赢了两圈。可毕竟,再好的牌技不如偷看一眼,巴利的摄影机开始运转,下半场,艾德很快跟碧姬·芭铎一样输得锅瓢全空,老千哈利,终盘用两张7拿下艾德一对6,艾德不仅输光了自己的赌资,还欠上巨额赌债。艾德起身,脸色苍白,晃晃悠悠,摇滚响起,"我想成为你的狗,成为你的狗!"配合摇滚,盖·里奇全片使用金属色,缔造了一个以脏乱差伦敦为核心的另类宇宙,他自己说,他想借此表现一种超现实感,摇滚帮忙塑造了这种超现实,所以混混们做什么遇到什么,都显得合乎电影逻辑。

这次赌博,艾德以欠哈利五十万英镑的结局离开牌桌,哈利勒令一周内还清,逾期一天,他和他朋友的手指便将一天一个不保。不过,跟所有高贵的赌徒一样,这个第一次走上真正牌桌的年轻男人,没有一句讨饶,他挺身承担起"愿赌服输"的命运,走出赌场,找到他的朋友,告诉他们他输了。混混的朋友也是真朋友,他们像

赌徒鲍伯的抢劫团伙一样，没有沉浸在悲伤和恐惧中，五十万，只有抢劫了。

　　巧得很，他们的邻居是绝命毒师，每天在自以为牢固的破烂城堡中制毒卖毒吸毒，这帮大麻小分队成员个个晕晕乎乎，兼具艺术家和科学家气质，盖·里奇用一个细节就概述了这伙人，这个团伙小老大喜欢用熨斗把钱烫平，然后一张张放入鞋盒。作为一个"连环套"电影，在四个混混向他们动手前，另一拨人马提前洗劫了这伙绵绵软软的制毒艺术家。可以说，整部影片的发展完全遵循赌博节奏：摸牌，开牌，摸牌，开牌，摸牌，开牌，摸牌，开牌，一直切到第五张牌开出胜负。全程十场戏，五次博弈，八组人马，二十二个大小混混，开始的时候，各组人马都只是各个领域里的小强，艾德和他的同伴混混最没有资本手里最没牌，但是，跟所有的电影大师一样，盖·里奇赞美青春赌徒，更赞美年轻赌徒之间的美好情谊，在第五张牌摊出来之前，导演就不断地向汤姆、艾德、培根和肥皂输送希望的曙光，暗示他们，这是一个混乱的宇宙，谁也无法预料谁会是最后的赢家。

　　尾场戏，四混混和两苏格兰笨贼的牌凑成了至尊连环对。办公桌上总是放着玩具大阳具的哈利和他的打手巴利，被忍无可忍又情深义重的一对笨贼干掉。四混混的债主人间蒸发，他们惊讶地面对自己的命运，没想到一个巨大的错误被阴差阳错地 Undo，实在两笨贼和"印第安斧哈利"之间的力量太悬殊，哈利有钱有势有人，身边的巴利人称"洗礼者"，因为他经常把人浸死，但是，两个状

况不断还古怪地特别在乎自己发型的笨贼却在既悲壮又喜剧的配乐声中崩掉了最强大的一组人马。苍天在上，Joker 现身。那一瞬间，四个混混，同时晋升为 Joker，他们既是王者，又是小丑，凭借来自洪荒的运气，他们不费吹灰之力盖过了所有人。电影开初，艾德走进哈利的赌场，当时他惊讶赌场怎么设在拳击台上，随口说了句俏皮话，"早知道我应该戴拳击手套来赌的。"现在，尘埃落定，他们明白，所谓 Joker，就是从来不用手套，或者说，他从来不用真正动手。

 影片结尾，四个混混，从开始没钱，到结束也还是没钱，借此导演完成对他们的道德加持。启动整场轮盘赌的是这四个混混，每场闹剧中，也都有他们的份，不过，作为全场最有男孩气质的四个，他们获得了编导的全力庇护，盖·里奇把闹剧的核心，"诗意的正义"，赠送给他们。同时，尽管全场暴力表现都卡通又荒诞，但导演还是让这四个大男孩避开了几乎所有暴力，四个人，总是不早不晚，在暴力结束后，抵达现场。这也很像 Joker 的风格，先让你们老 K 老 A 厮杀完，然后男孩出来收场。在这个意义上，我们可以理解英国的"男孩电影"。男孩样貌的角色最后总能以戏谑/Joke 的方式胜出，《两杆大烟枪》中二十二人的群戏，就像扑克牌里不同阶位的角色，大多数的人，都比汤姆、艾德、培根和肥皂更有赌资笑到最后，但是他们都从命运的台阶上下滑，拱手把 Joker 位置让出。至于这个"男孩笑到最后"原则，也解释了为什么打手克里斯父子组也会在剧终成了赢家，凭啥，小克里斯是整出戏中最小的男孩。Joker 男孩，走遍世界都不怕，因为他们就是命运的大 BOSS。

电影中，有一首著名的摇滚，叫《小鬼》，里面唱到，爱就像是为你这样的小鬼男孩着了迷，这个小鬼男孩，毫无疑问就是Joker。而这种爱这种着迷，还有谁比赌徒更能理解呢？

新的一年来临，祝所有的朋友都能摸到一手好牌。下次来讲11、9和7的故事。

奇数：三部命运电视剧

从小打牌，打到 7，打到 9，打到 11，也就是 J，是有些紧张的。J 在我们宁波话里读作"钩"，过不去，就要被钩下来，从 2 开始重新升级。7 或者 9，按不同牌规，如果打不过去，有时降级有时一撸到底。

天南地北，打牌规矩个个不同，不过，降级这种事情，都只发生在奇数牌。这事情，我一直没有想通，直到我看到一部非常诡异的电视剧集。

11：你到底下不下

这部电视剧集叫《世界奇妙物语》，是日本富士电视台的巨作。起因是该电视台有一档节目被叫停，在台里负责电视剧制作的石原隆等人便合伙策划了一个深夜档题材取名"奇妙物语"，从此，《世

界奇妙物语》成为黄金电视剧集,自1990年开播,至今健在。除了特别档,《世界奇妙物语》一般每集三个小故事,故事二十分钟左右,我前前后后看过一百多个故事,大概只是这个节目四分之一的片量。

《世界奇妙物语》一点不辜负剧集名字。每次,看到国内影视圈吵吵嚷嚷嗷嗷待哺似的叫没有好题材没有好故事,我就会想到这部剧集。如果我是总局局长,我就会让年轻编剧把这部《世界奇妙物语》全部看一遍,期末考试默写三个剧集,比如《美女罐》讲了一个什么故事。

二十三分钟的《美女罐》,会让王家卫觉得自己太文青。妻夫木聪扮演的男主,蜜桃一样娇艳欲滴,晚上临睡,女朋友突然哭了,说是要出差几天,男主有点奇怪,出差哭什么呀。这个梗,会在片尾揭晓。女朋友走后,男主去隔壁怪大叔家调研,因为他发现怪大叔的快递很奇怪,叫"美女罐",而且他家里进进出出都是美女,有时候一溜出来二十个。他潜入怪大叔家,顺走了他一个美女罐,并且按罐头上的操作提示,把里面的红色液体倒入浴缸,盖上,然后坐等半小时。

果然,半小时后,浴室里传来女孩声音:能不能借用一下你的浴巾啊。男主惊呆呆,然而,来路不明的美女也是美女啊,况且是那样小清新的姑娘,早上起来帮你做好意大利面,下班回家还能帮你理发。聊斋狐仙加上田螺姑娘,男主第一次有了恋爱的感觉,可是,女孩的后腰上有一行打印码和说明文字,提示他,她的保质期

是四月十五日,也就是大后天。而更加悲催的是,十二号那天,大雨,女孩一个人在家的时候,发现了自己原来是男主的罐头女孩,她悲伤地不告而别。

男主呢,大雨中出门,原来是去给女孩买一串她喜欢但没舍得买的装饰项链。他跑回家,发现女孩已经离开,夺门而出准备去寻找女孩的时候,没承想,自己的原配女友出差回来了。他狼狈地退回屋里,女友说,怎么浑身都湿透呀去换件衣服吧,男主去换衣服。

这个时候,短片的梗呈现:妻夫木聪漂亮的后背上,也有一个打印码,上面的保质期是四月十二日,也就是今天。这是不那么漂亮的女友突然回家的原因,只是他自己不知道。

爱是什么?爱是一个期限吗?《美女罐》用一点点悬疑一点点残酷描述了这个奇妙世界的一点点真相和一点点感情。罐头男主急于寻找罐头女友的时候,默默看着他的原配女友,在摄影机的俯视下,既有奇特的污感,又有一种特别的动人。这种奇特的动人原理,贯穿了我看过的大多数"奇妙物语",现在,让我为你讲述一部叫《奇数》的剧集。

好几年过去了,我至今没法说我理解了《奇数》。故事开头,剧集的常规叙事人墨镜出场,意味深长地说:只要加一,偶数就会变奇数,也就是说,偶然会转变成奇妙。

墨镜退场,一辆公交驶过来,等候上车的人鱼贯而入,空荡荡的车厢里,男男女女都自觉地依次坐在单人位置上,没有人坐到双人位置上去,直到男主进入车厢。

《奇数》全长十三分钟,男主没有一句台词,但是从开始到结束,他的表情一直各种纠结。他上车,看了看等待他的第七排单座,犹犹豫豫迟迟疑疑不肯落座,终于他鼓起勇气坐到了7排双座上,后面的人上来,没有去坐7排单座,依次坐了8排单座、9排单座和10排单座,如此,车厢里的情形就有些古怪,一共十个人,一共十个单座,大家都在单座上,除了他。

乘客都上车了,但是司机不关门不开车,所有的乘客都看着他,有人不耐烦了,说了句"快点啊,真差劲",连6排的孩子都对5排的母亲说:"妈你看这个人!"剧集音效和灯光很诡异,恐怖片的气氛,但车上的男男女女都很年轻很日常。大家集体看着他,他看着阴森森的7排单座,终于在舆论的压力下,从双座位换到了单座位。很快,车门关闭,车子启动,目的地:11丁目,第一站:1丁目。

天色向晚,秋冬时分,如果这时候你心里涌起跟巴士有关的一些恐怖情节,编导估计会微微一笑。因为这肯定不是一列普通公交,男主手上握了张报名表兮兮的车票说明,上面还有男主的身世情况,表上写着,他的目的地是11丁目,晚上七点。

车子启动,车厢里各种交谈,气氛松弛下来。1丁目到了,学生气质的姑娘下车,她下车后回头望了一眼巴士,似乎有不舍和留恋。车门关闭巴士往前,车厢里的交谈在继续。两个男人说到他们这个叫枞木町的地方,看上去很随意的聊天仔细听却是令人悚然,"枞木嘛,就是拿来做棺材的呀",然后另一个加上一句,"侧面看

[奇数：三部命运电视剧]…147

《奇数》(2000)

很像屋顶",这个时候,你想到狄金森的诗歌了吗:

> 我们停在一间屋前
> 屋子像是地面隆起
> 屋顶,勉强可见
> 屋檐,低于地面

这首诗的题目是,《因为我不能停下来等候死神》,如此,被枞木反复提示的"死"或者"死神"开始越来越浓重地渗入我们的意识。2丁目3丁目4丁目,三个男人先后下去。巴士上空了四个位置,接下来就该轮到母子下了,虽然他们也是前后排坐着。

5丁目。出乎意料的是,妈妈下去,孩子很平静地接受妈妈先下车的事实。妈妈下车后,拼命朝孩子挥手,但是车很快把妈妈甩在身后,继续前行。《世界奇妙物语》一直在感情上很节制,但是看到母亲在车窗外拼命垫脚拼命挥手,刹那两秒钟也令人眼睛发热,就像狄金森用非常平静的语气写道,我和死神同车前行,一路上——

> 我们经过学校,恰逢课间
> 孩子们正在操场上喧闹
> 我们经过农田,稻谷凝望
> 我们经过正在下沉的落日

四句诗，表面看，几乎有一种欢乐，但仔细想想，喧闹也好，孩子也好，农田也好，稻谷也好，都将和你无关，永远无关，你会眼角起雾。世界继续，我们的巴士继续，到6丁目，孩子下去。

7丁目，终于要轮到男主了。他站起来往车门走，音乐古怪又凄凉，他的手握不住吊环，是那样的不甘和不舍，然后，一个决然的转身，他决意违背秩序。不管短片中反复出现的"顺序"提示，他大踏步走到最后一排，在剩下的三位乘客讶异又嫌弃的目光下，他摆出绝不下车的表情。这个段落占了全剧的六分之一。

因为他不下，巴士不动。终于8排姑娘站了起来，她下车后，巴士继续。然后9排姑娘在8丁目下。10排男人在9丁目下。如此到了10丁目，车上也就剩男主最后一个乘客，到站车门打开。男主的脸已经红得跟猪肝似的，在和奇怪的命运的交战中，他似乎已经铁了心。他不准备下。车也就停着不动。

终于，一直不曾露面的司机从隔板后面探出头，意思是，"你到底下不下？"男主闭上眼睛，挺过了司机的追问，痛苦的两秒钟后，男主睁开眼，让他感到匪夷所思的是，司机下车了。短剧最后一个镜头是：空旷的大路，靠边的巴士。

车上的男人怎么办呢？有网友说，他已经打败了死神，因为这辆车不会到11丁目了，他已经把自己从下车或死亡的秩序中拯救出来。也有评论说，这样一个人活在不生不死不动的巴士上，简直比死还惨。

我不想继续追问这个男人的命运了，对我而言，这个短剧的

意义在于它的题目，"奇数"。奇数和奇妙用了同一个"奇"，而墨镜男意味深长的开题话，"只要加一，偶数就会变奇数，也就是说，偶然会转变成奇妙"，是这部短剧的核心。如果把墨镜男的言外之意加满，他的意思就是，偶数加一变奇数，偶然转变为它的对立面，偶然变成必然，这个，就是《世界奇妙物语》的奇妙语法：生命中的偶然是偶数，生命中的必然，是奇数，是奇妙。短剧开场跳动的"偶数"最后被"奇数"代替的画面，也明示了，奇数才是生命意志，才是因果的代名词，就像奇数大师爱伦·坡示范的，奇数，才能诞生人生，诞生故事。

在《奇数》这个故事里，最神秘的人是巴士司机，就像《美女罐》里，突然返场的原配女友才是点题人物。开往11丁目的巴士，表面上十个乘客，但我们都忘了，司机也是车上一员，是随时可以把偶数变成奇数的那个"一"，或者说，他是童叟无欺的大奇数，命运的暗场指挥，当男主试图反抗命运，司机果断地自己下车，把图谋逃逸的男人抓回必然界。

这是奇数。这是奇数的气场。轮流上车的十个乘客，一站站前行，一个个下来，跟扑克牌升级一样，从一到十，然后11。可是，如果你不是司机，11丁目是永远到不了的。这个，是扑克牌里，只有老司机才能把J打过去的原理吗？

那边，9笑了。

9：不，还有一个叫伊恩的

关于 9，我第一时间想到英剧《9 号秘事》(*Inside No.9*, 2014—2016)。

2014 年《9 号秘事》推出第一季的时候，全球惊艳。该剧继续由鬼才联盟史蒂夫·佩姆伯顿（Steve Pemberton）和里斯·谢尔史密斯（Reece Shearsmith）合作编剧共同出演，他们之前的作品《绅士联盟》(*The League of Gentlemen*, 1999) 和《疯城记》(*Psychoville*, 2009) 已经为他们积累了无数暗黑系拥趸，粉丝们巴巴地等他们新剧出来，渴望被他们虐完一春再一秋。

《9 号秘事》第一季第一集叫《沙丁鱼游戏》，二十九分钟片量堪比二十九小时剧情，结构之完美会让希区柯克艳羡。秘事一边满足了我们内心的小黑洞，一边把我们的黑洞撑得更大。有意思的是，《沙丁鱼游戏》和《奇数》有一种反向同构性，《奇数》是车厢里的人一个个下去，《沙丁鱼游戏》是一个个进来。

故事发生在一个豪宅里，豪宅在举行一场订婚派对，派对上大家玩一个叫"沙丁鱼"的游戏。这个游戏类似捉迷藏，第一个人先找个地方藏起来，然后派对上的人依次去找，找到他后就躲一起，等第三第四第五六七八，躲一起的人于是越来越多，沙丁鱼似的。

济济一堂的沙丁鱼游戏，如果在我们童年玩，一定引发无数的欢声笑语，不过，谁让他们是豪宅里长大的小孩呢。

史蒂夫和里斯的作品，熟悉的观众都知道，永远有最后的逆袭，

最后两分钟的反转是重点,但是《沙丁鱼游戏》的前面二十多分钟,每一句台词都充满了魔性。

开场,瑞贝卡进入豪宅中的一个套房。瑞贝卡是豪宅主人的女儿,这个房间显然有她很多回忆,她走进房间,到洗手间,四处看了一下,然后拿起红色的香皂充满感情地使劲闻了闻。回到房间,她朝床底窗帘看一下,然后径直走到衣柜前,打开门,Bingo!

衣柜里的男人对她说,哦!你够快的。瑞贝卡说,是呀,我熟悉这个房子。男人说了句表面切题但意在有后劲的话,是呀你有优势,对他人而言不公的优势。瑞贝卡说是的,然后她也躲进柜子。

一男一女在黑魆魆的柜子里让瑞贝卡有点小紧张,不过这个男人一张娃娃脸,胖乎乎的友善样,他主动对瑞贝卡说:"我叫伊恩,你是瑞秋吧?"瑞贝卡纠正了他。接着伊恩主动告诉她,我和杰里米是同事。杰里米是瑞贝卡的未婚夫,今天的派对就是为他们订婚举行的。

聊了没几句,一个小年轻进来。他叫李,是瑞秋的男朋友,但是李显然对这个游戏不上心,他草草地溜了一眼房间就关门离开。伊恩继续和瑞贝卡聊天:"订婚的感觉怎么样,瑞秋?"瑞贝卡再次纠正他。两人聊到婚期,瑞贝卡说是11月9日,伊恩马上说,妈呀911!瑞贝卡嘴上说从来没想到过911,但心里显然不爽。聊到这地步,伊恩肯定是故意的了,接着,他再次奇怪地说:"我受洗时的名字是R.I.P,你能想到吗?"

瑞贝卡还没回话,衣柜大门再度被打开,瑞贝卡的哥哥卡尔,

编剧史蒂夫本人扮演的一个同性恋男人登场。赞美《9号秘事》第一季的导演大卫·科尔（David Kerr），瑞贝卡和史蒂夫作为兄妹，容貌气质上都有一种同构，可回头看看大多数电视剧中的兄弟姐妹，眼睛大大小小脸庞鹅蛋鹌鹑蛋，看不出一个爹看不出一个妈有些甚至连一个种族都含糊。

　　说回剧情。卡尔也躲进了衣柜，进衣柜前，他暧昧地抚摸了妹妹瑞贝卡的手，说：小时候捉迷藏，你从来找不到我是不是？他的语气里有一种奇特的谴责和惆怅。哥哥进来后，瑞贝卡流露出小姑娘的神情，娇憨发问："爸比也会参加这个游戏吧？"哥哥说是。接着卡尔的基友斯图尔特登场，他一手酒瓶一手酒杯，编剧里斯亲自扮演，他分贝很高地进入衣柜后，提到楼下有个叫约翰的很臭，兄妹俩都说，哦，是"臭约翰"，不过卡尔说，他跟我们一起上学那会儿，还不臭。瑞贝卡也说是啊，也不知道从什么时候开始，他不再洗澡了。

　　斯图尔特之后，瑞秋进来，伊恩装着不经意的样子向瑞秋问好，哦，原来你就是瑞秋，杰里米一直提到你。伊恩的恶意昭然若揭，因为瑞秋是杰里米的前女友，不过，他娃娃脸笑嘻嘻，看上去就是那种我萌我无辜的样子。

　　瑞秋受不了藏身衣柜，出来透气。斯图尔特和伊恩也出来，斯图尔特去上厕所，拉开门，看到豪宅原来的女管家坐在马桶上，老女人打扮得跟鸟似的，说话叽叽喳喳。斯图尔特关上厕所的玻璃门，但卡尔看着影影绰绰的玻璃门却有几秒钟的出神。

随后几个人又都回到衣柜躲起来。女管家突然说："我好多年没到这个房间来了，你爸把门锁了起来自从发生那事后……"不过瑞贝卡迅速拦截了她："此事不要再提了。"话不投机半句多的时候，来参加派对的一对夫妻进来，大家都屏息。

马克和伊丽莎白属于这个故事中的打酱油者，他们为了利益来参加豪宅的派对，看屋里没人就干柴烈火地搞了起来，衣柜里的人自觉尴尬，出声打断了他们。两人随后也进入衣柜变成沙丁鱼，刚巧瑞秋的男朋友李拿着酒杯路过房间，也加入。不过因为衣柜太挤，李和斯图尔特一起躲到床底分享香槟，伊恩也顺势出来。伊恩出来后非常古怪地四下环顾，然后迅速地跑入厕所。

接下来编导给了一个特别漂亮的空镜。房间里似乎有一种岁月回光，宁静又安详，但衣柜里有六个人，床底下两个，厕所里还有一个。大音无声大难无言，这两秒钟是大限来临之前的宁静，接着编导特意让斯图尔特用几句重口帮观众松弛神经，斯图尔特在床底发声引卡尔吃醋："李，不要停，太爽了，妈呀你的手太大了，不要停。"

终于，线索人物"臭约翰"登场。约翰看上去的确是很多年没洗过澡了，隔着屏幕，都能感受到他的臭味，所以，衣柜里的人拉住门不让他进，床底下的斯图尔特和李也不欢迎他，他只好躲到窗帘后面。约翰还没躲好，杰里米进来。杰里米是来找未婚妻瑞贝卡的，他要去车站接个人，但是跟瑞贝卡告别的时候，他脱口而出："再见亲爱的瑞秋。"慌了之后，他拼命解释，这个时候，他岳父安德鲁进来。

大 Boss 入场，看到大家没有严格遵守游戏规则躲在一个地方，他不由分说把外面的五条沙丁，包括他自己一起塞入了衣柜，然后亲手关上了衣柜门。这样，衣柜里满满当当 11 个人。

老头进入衣柜后，唱起"沙丁鱼之歌"，"一只小沙丁，看到潜水艇"，才唱两句，儿子卡尔严厉呵斥："你还敢唱这歌！"但是老爸安德鲁更强硬："在我自己家，我想干啥就干啥。"镜头扫过，卡尔和"臭约翰"脸上表情异样。一阵沉默后，女管家接话："大家还记得当年的童子军集会吗？屋里都是童子军，真热闹，玩得多开心啊，然后有个小孩把乐子给毁了，他叫什么名字来着？后来警察也来了，搞得一团糟。"约翰提示了那个孩子的名字，管家说："对对，他叫小皮普。后来去哪了？"老头说："搬走了，去了西班牙或者索赛特。"女管家接着对老头说："搬走也好，居然指控你犯了那么可怕的罪！"卡尔在角落里说："不是搬走，是老头付钱让他们走的。"老头抗议："我当时只是在教那个男孩如何洗澡，基本的卫生常识。"卡尔针锋相对："可惜不是我们每个人都这么幸运，对吧约翰？"挤在衣柜最后排的约翰很痛苦地说："我闻到了肥皂的味道。"

戏到这里就剩最后两分钟。衣柜里的 11 个人挤在一起，瑞秋已经不耐烦，斯图尔特说："我想人都在这里了，已经没人会再来找我们。"李说："不，还有一个叫伊恩的，不在柜子里。"杰里米说："对，刚刚我就是来说我要去车站接他。"然后马克说，伊恩已经在这里了，他在厕所，一个戴眼镜的无趣家伙。杰里米说，他不是伊恩。

《9号秘事》(2014)

然后，镜头转到衣柜外面，有人在外面把衣柜锁上了。

他是自称"伊恩"的皮普。他靠在衣柜上，深情地唱："一只小沙丁，看到潜水艇，他非常害怕，从小孔偷窥。来吧来吧，沙丁鱼妈妈呼唤他，潜水艇只是一罐子的人……"一边，他在地板上撒下汽油，打开打火机。END。

《9号秘事》的故事，好几个不能一遍看懂，尤其这第一出戏，前场二十七分钟对话句句都是草灰蛇线，第二遍返场时才能听懂大半，噢，原来多年以前有过一场童子军派对，老头安德鲁有恋童癖，他在洗手间里用香皂性侵过男孩子，约翰就是在那时开始再不敢洗澡，不过有一个叫皮普的男孩告发了老头，可惜警察被老头用钱摆平。最先躲在衣柜里的伊恩，不，他的真实名字叫皮普，现在回来复仇了。他对瑞贝卡说的第一句话，"你有优势"，以及后来卡尔对瑞贝卡说的，"你从来找不到我"，都包含了对瑞贝卡性别的羡慕和对她袖手事外的谴责。

瑞贝卡和卡尔还有一个姐姐，但这个姐姐没有来参加妹妹的订婚礼，也许姐姐要保护自己的儿子，也许，当年安德鲁性侵童子军的时候，兄妹仨都躲在柜子里目睹了一切。剧中卡尔看着浴室的玻璃门，一直非常恍惚，他一定看到过父亲作恶，也被父亲性侵过，但是瑞贝卡对父亲观感不一样，可能他在父亲的行动中看到的是权威，所以她崇拜父亲依恋父亲。安德鲁老头作恶的时候，一定唱的是"沙丁鱼之歌"，如此皮普完成最后的复仇时，也要唱"沙丁鱼之歌"。

娃娃脸复仇者皮普说过一句话，"这地方就像个时光机"，房间里的衣柜面对着厕所，当年发生在厕所里的罪恶，以镜像的方式反射到现在，童年伤口，不曾真正愈合。沙丁鱼游戏是多年前那个童子军派对的原罪，童子军皮普是沙丁鱼游戏永恒的创面，9号别墅是有些人停止成长有些人刹那老去的时光机。不过现在，这些都不重要了，11个大大小小多多少少有点罪的人一起被关回衣柜，沙丁鱼们进入同一个罐头，一起重温当年罪过又一起被掷回原点，他们是业已被玷污的沙丁鱼又将重新被洗礼成为沙丁鱼宝宝。

也是这个原因吧，这个阴郁的复仇故事全程呈现出一种黑色喜剧效果，作恶元凶安德鲁老头只是显得霸道，并不猥琐，这点，让不喜欢暗黑系的影评人看不过去，他们说，《9号秘事》的粉丝大多都有心理问题。有没有问题我无所谓，我要强调的，是9。

关于为什么要取名"9"号秘事，主创的解释很随便：随手起的，因为读起来顺口。好像也是的，点题的9在每个故事里，随便出没，只是因为主人公共享一个"9"号位，像《沙丁鱼游戏》，就出现在开篇，老头安德鲁的豪宅，门牌号码是9，不仔细看，根本注意不到，而在第二季第一集，9是主人公在卧铺车厢的床铺号。

不过，如果对9做一点精神分析，你会发现，这些类型各异的秘事，只能被9统筹。因为9，具有真正的二元性，它是奇点又是真空，它是万物也是虚空。用科学大神尼古拉·特斯拉的话说，3、6和9三个数字里藏着宇宙的所有秘密。3加6得到9，宇宙的终极密码是9。9是对立的统一，是共振，是能量，是频率。在这个意

义上,沙丁鱼游戏合乎特斯拉对宇宙的解释:宇宙是一个完整的有机体,它包含着数目庞大的组成部分,它们非常相似,但振动的频率并不相同,每一个部分都是彼此平行的世界,当我们与它的频率发生共振,就能拿到打开这个世界的钥匙。诡异的《沙丁鱼游戏》,就是用童年的方式,把11条流散的沙丁鱼重新放回一个宇宙在一个频率里共振,最终实现他们的彼此穿越,实现九九归一。

7:我要你的签名

九九归一?有人不同意。

迈克尔·艾普特(Michael Apted)认为,比9更本质的数字是7。

1964年,迈克尔·艾普特拍摄纪录片《七年》(7 UP!)第一季的时候,他肯定想不到,他的"七年"系列将让他进入历史。

《七年》的序幕拉开,二十个孩子奔入动物园,这不是一次平常的游园,这是格拉纳达电视台一个伟大计划的开始:通过记录1964年7岁孩子的生活和想法,借此想象2000年的英国会是什么样子。很显然,导演艾普特分享他的前辈文豪狄更斯的一个理念:每个孩子,不管你们走多远,永远穿着出生时的那双鞋。被选中的孩子来自英国不同阶级不同背景,导演的镜头也非常刻意地对举贵族学校和慈善学校。导演问他们,你们去过什么地方?有钱人家的孩子列举法国、意大利、西班牙,慈善机构的孩子说,我去过科学馆,

去过动物园，还去过很远的博物馆。隔了半个世纪，走遍世界的你听穷孩子兴致勃勃地描绘不远的远方，你真的很想拥抱他们。精英家庭的孩子，7岁就知道自己未来的线路图，"离开学校后，我要去宫廷学校，然后是威斯敏斯特寄宿学校，然后去剑桥，圣三一堂"；但是儿童之家的孩子一脸困惑地问导演："大学是什么东东啊？"

纪录片以十四个孩子为主人公，此后每隔7年，导演都会重新采访当年的十四个主人公。1970年。1977年。1984年。1991年。1998年。2005年。2012年。至今八季。从童年到青年到壮年到退休，导演基本实现了他的原初设想。1964年的时候，他想知道未来的工人什么样子，老板什么样子，店员什么样子，经理什么样子，半个世纪以后，穷人的后代基本还是穷人，富人的后代基本还是富人。导演批判了英国的阶级固化，但也赞美个人奋斗，左翼和右翼都认可这个结果，七年又七年，穷人继续发福，富人依然美貌，从小胸怀大志的也能鱼跃龙门成为时代栋梁，聪明能干的普罗子弟也能拥有海外别墅。不过，如果这部系列纪录片只是满足了一个既定的答案，它不可能留在电影史里，《七年》是十四个英国人的活生生传记，它的影像意义在于岁月寒风曾经刮过所有人的脸庞，七年一季，是时光一场又一场的魔法。

小时候吹嘘自己只读《金融时报》的安德鲁顺风顺水进了牛津，从小励志要去非洲传教的布鲁斯三十五岁到了孟加拉支教，中产出身的尼尔在二十一岁时还梦想从政二十八岁时却成了流浪汉，出身乡村的尼克则带着从小要探究月亮的求知欲，最后成了威斯康星大

学老师，看上去，有人活成了励志剧，有人活成了恐怖片，但是，让这部纪录片真正动人的是，每一个孩子都有自己的生命旋律，即便一直在精英巢穴中的约翰和苏西，也经历过时间的手术，像杰姬、西蒙这些穷人孩子，走过他们局促辛苦的七七四十九年，并不是大把眼泪，而最奇妙的是，他们一起顶风冒雨前行，有时候会有奇特的相似。

7岁的时候，所有的孩子，对着镜头没有害羞。一大半男孩说当然，我有女朋友，一大半女孩说是的，我长大以后要结婚，生至少两个孩子；可尼尔说，如果结婚，我不想要孩子，因为他们会很淘气，会把房子搞乱；然后约翰评论说，女人最大的问题就是她们总是心不在焉。最可爱的是保罗，伦敦儿童之家长大的保罗，脸上有一种特别无辜特别呆萌的气质，导演问他，你想结婚吗，他说不想，为什么呢？因为她会让你吃她做的菜，但我不喜欢吃蔬菜，那她一定要我吃，我就完了。7岁这季最好看，因为他们什么话题都有不假思索的答案，虽然穷人孩子说的是，"我不喜欢被大孩子欺负，也不喜欢被无缘无故罚站，我长大以后想当警察。"富人孩子则在批评披头士："我觉得他们疯了，实在太吵了！"但是，不管穿西装还是穿汗衫，他们都一样天真一样令人着迷。

到了十四岁，绝大多数孩子不愿正面对着摄像机，他们不是低着头就是侧着身接受拍摄和采访，苏西说要不是父母强迫，她不会出现在镜头前。孩子们都到了青春期，他们程度不同对节目有了叛逆和拒斥。苏西直接说，我很讨厌你们这个节目，因为你们很片面

很武断。不过有意思的是，走过叛逆期的主人公们到了二十一岁，他们都又抬起头，重新愿意面对镜头，虽然苏西有些紧张，烟不离手，但她终于可以开口讲述这些年的变化，父母离婚给她的影响，她说，"现在，我想和生活讲和。"

二十一岁，杰姬和琳都结婚了。杰姬7岁时候说，我妈倒霉了7年，生了五个女孩，当时她是一边玩一边说这个话，妈妈跌宕的一生被她欢乐地描述出来。不过等到她自己二十一岁结婚，生下孩子，三十五岁离婚，然后再婚，再生下两个儿子，又再离婚后，她终于明白小时候妈妈说的"倒霉"两字是多么沉重的一生的概括。十四个主人公，一半在二十八岁前结了婚，三四个在三十五岁前离了婚。

生于富裕之家的苏西，小时候不漂亮不合群，但命运眷顾了她，二十八岁，她遇到真命天子鲁伯特，从此开启快乐又开朗的人生，这种幸福感蔓延到至今为止的最后一集，甚至，让她在五十六岁的时候显得比7岁时还好看。基本上，《七年》中的女孩子，包括男主人公的妻子们，都深深地被爱情和婚姻左右，婚姻不美满的杰姬在五十六岁的时候，已经领了十四年的残障救济金，不过，你不要轻易地为杰姬撒眼泪，二十世纪五十年代出生的女人，看不上你这个世纪的眼泪。患有风湿性关节炎的杰姬一点不脏乱差，她担负着生活的所有重压，但依然期待着爱情，导演问她："现在你对感情还有什么要求？"她的回答也许令人心酸但绝不犬儒："男的，活的。"

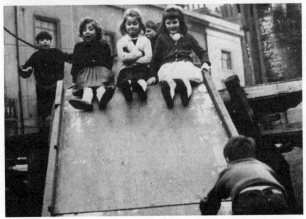

《七年》(1964—)

我的很多左派朋友都很喜欢这部长河纪录片,《七年》也特别适合用来做阶级批判的教材,但是,左派对底层给出同情的时候,常常遮蔽了底层蓬勃的生命力,因为大多数时候,我们的同情配不上这种生命力。和杰姬一样出身的安和琳,比杰姬出身更贫困的西蒙,都没有像尼克那样最后翻越了阶级的篱笆,但他们都过着有尊严的人生,十四岁的琳和安,面对导演刻意把她们三个底层女孩和三个富家男孩对举,曾经特别敏感地抗议,我觉得钱多不是好事,我们现在这样挺好,我以后也不需要很多钱。至于父母从小离婚的西蒙,后来随父亲去了墨尔本,二十八岁的时候,他遇到一个姑娘,他无助的样子激发了姑娘的母爱,不过姑娘的表达是,"他夏天穿着短裤,屁股好翘",这是西蒙的幸福。还有,十四个人中,看上去最悲惨的没家没口的尼尔,也不是用一个"潦倒"可以概括。

用今天的标准看,尼尔的人生简直是一部灾难片。他出身利物浦中产家庭,童年特别活泼可爱,那时候的理想是进牛津,失败以后进了阿伯丁大学,一年后辍学,在建筑工地打工。二十八岁,他成了苏格兰西海岸的流浪汉。三十五岁出现在纪录片上时,脸上各种疤痕,人生一片雾霾。导演问他未来有什么打算,他说:"未来?可能在伦敦流浪吧。"但是,就是这样一个有心理问题的社会最边缘人士,他的政治信仰始终没有离开过他,他说,有些人觉得他疯了,四十二岁,他回到伦敦,成了哈克尼区的自由民主党议员,四十九岁,他离开伦敦到北部,又成了当地的自由民主党议员,当然,自由民主党议员只是听着高大上,尼尔始终流浪在贫穷的边缘,

但他觉得这是他进入政治拥有人生的方式,虽然很多人觉得他有病。

尼尔看上去有些神经质,他也知道自己有心理问题,二十八岁,他就很黯然地表示过:"我不想要孩子,因为会遗传。"但是,尼尔从来没有放弃过政治放弃过爱情,他挣扎在赤贫线上的时候,可能特别让人同情,不过当他对着镜头,沧桑又郑重地说,"只有人生,才能教你如何迈过那些沟沟壑壑。"谁都没有资格俯视他可怜他。

十男四女,四十九年,他们中的大多数,不是经历了父母离婚,就是自己离过婚。一大半的人,对这个节目不满意,不过骂归骂,七年过去,他们还是回来,就像苏西说的:"我一直想退出,但是因为自己也没法解释的可笑的忠诚度吧,我又来了。"尼克,被很多观众视为十四个孩子中的"小传奇",因为他从乡村少年变成了核物理学家,他也对节目有很多抱怨:"我说了这个说了那个,但是你们,也许是为了收视吧,剪了我最蠢的样子,七天成了七年,然后成了一辈子,我们这些人的一生变得就像圣经一样简洁,但其实我们所有人的一生都惊心动魄各种细节。"因此,十四个主人公都认同,"导演你刻画出了一个人,但并不是我"。用约翰的表述就是:"你们对精英阶层的表达太僵化,没错,我们7岁时候都说过要进入牛津剑桥,但是我们的付出和汗水呢?我们挑灯夜战的日子在哪里呢?"五十六岁,他再度批评节目组:"你们把我们表现得油光水滑,仿佛我们生来就有什么强权,但九岁的时候,我父亲过世,母亲被迫出去工作,她的艰辛不是你们可以想象。"

好强自尊的约翰到了五十六岁讲出生命中最大的伤痛,有时候,

你不知道，这是摄影机的能力还是缺陷，是摄影机终于让他们敞开心扉还是摄影机一而再阻挡了他们。反正，这些在7岁时看上去没有一点阴影的孩子，经过人生八季，你会发现，他们中有一半，都不太会说"我爱你"，西蒙甚至说，因为一直开不了口说"我爱你"，四十九岁时还去看了心理医生。不过，今天来看他们普遍的难以启齿的"我爱你"，倒是令人生出惆怅，那个年代大家都活得多认真多诚实。

岁月光晕无限动人，来自单亲家庭的西蒙，二十一岁结婚，有了五个孩子，虽然生活清苦，但他对着镜头说，孩子们什么都有啊！导演问他，"他们有什么啊？"他回答："父亲。"尼克也是，他在牛津读完物理学，二十八岁去美国威斯康星大学做核研究，说起自己为什么离开英国，马上动感情："但凡当时英国有大学留我做研究，我绝不会去美国的！"尼克的朋友曾经开他玩笑，"你的口音和你的智商不符。"但是，不管是智商高的尼克，还是情商低的尼尔，今年六十岁的这一代人，他们都带着全部的赤诚一路前行，布鲁斯7岁立志去非洲传教，托尼十四岁在马场拼命刷马，二十一岁两个姑娘结婚，二十八岁苏西"获得幸福"，三十五岁四十二岁四十九岁，约翰安德鲁彼得各自有了事业之外的收获，五十六岁，他们都表达，更愿意记取生命中的朗朗笑声，用托尼的话说，没有什么能阻挡我自己乐一会儿。

7岁就梦想当赛马师的托尼，十五岁辍学全身心投入，但是终因没有进入前三，告别了赛马。二十八岁回首往事，他说，"当然，

我愿意用一切代价成为一个职业赛马师,不过我接受人生",后来他成了一个出租车司机,他最愿意讲述的事情是:"有一天,巴兹·奥尔德林坐上了我的出租!我开出宾馆的时候,有人叫住我,说,能不能讨个签名,我就对奥尔德林说,先生,能不能给他签个名?可是没想到的是,对方说,不,我不要奥尔德林的签名,我要你的签名!"

"巴兹·奥尔德林可是第二个登上月球的人,可是那人竟然不要他的签名,要我的!"托尼每次想起这个事情,就觉得不虚此生。

这是《七年》的小魔法,是导演迈克尔·艾普特在半个世纪前没有想过的结局,不过,节目组很低调:一切都是光阴的力量,我们只能赞叹,7是个奇妙的数字。

为什么7这么奇妙?因为上帝造物用7天,因为《圣经》中出现了三百多次7?因为释迦牟尼在菩提树下,第7天睹明星而悟道?还是《易经》所谓,7天一个周期?7是哆来咪发嗦啦西,也是赤橙黄紫青蓝紫,北斗有7星,瓢虫背上也是7个星,竹林有7贤,白雪公主也有7个小矮人。

一周7天,7是一个轮回,人间7宗罪7宗德,有7重天也有7级浮屠,7是唯一的东西方、传统和现代都认同的天空和深渊,《七年》前后拍了半个世纪,主人公和观众都对节目有过各种质疑,但是没有人对于导演为什么要从7岁开拍,为什么要间隔7年再拍有过任何质疑,11是个奇妙的数字,9是个神秘的数字,7呢,7是数字的原教旨,人有7窍,世界也有7大洲,所以,我们看着隔着

7年光阴而来的主人公，如同看到岁月舍利子，因为他们都头顶着7的宗教光环。11是一种多元，9是二元，7是一元，是宇宙和人开始时的状态，科学支持了人的细胞平均7年完成整体的新陈代谢，7年一季，恰是太阳出世。这是7，它是人之初世界之源，是混沌，也因此，《七年》的意义独一无二。

这就说到二了。下次讲2。

二 货

入 门

扑克牌中，2的角色最多，可以最大可以最小，可以名词可以形容词，今天就来说说这个独一无二的货。

类型片里，都有一个二货。言情剧中，历经波折的情侣终于要幸福地接吻了，一定会有一个二货从他们中间出水刺猬似的站起来；犯罪片中，铜墙铁壁的超男组合也好超女组合也好，其中必有一个二货，他们负责反复把大家置入险境但也负责用身体帮同伴挡最后的子弹；科幻片中的二货更多，有时候整个宇宙就是个二货集中营，至于动作片冒险片歌舞片中的二货，那都是标配。二货带动情节一次又一次从低潮走向高潮，带着整个电影院一次又一次从笑点走向泪点，一百二十年的电影史，二货史比俊男倩女史更加生动有趣。

一百二十二年前，一分钟不到的《水浇园丁》（*L'arroseur arrosé,*

1895）刻画了电影史上第一个二货。一个园丁正在浇花，然后二货小孩悄悄从后面过来，踩住水吼，园丁奇怪怎么没水了，对着出水口看，小孩松脚，水浇园丁，最后园丁追上小孩，一顿屁打。

电影千千万，差别万万千，二货的表现似乎都不差，有些烂片还能活在观众记忆中，完全就是因为片中的二货还比较难忘，比如《喜马拉雅星》（2005，香港）中的郑中基。全世界电影人，都看到了二货的票房潜力，这些年的超级英雄，像《银河护卫队》（*Guardians of the Galaxy*，2014），简直个个二货。二货赶上了好时代，那么，到底二货身上什么品质让他们在今天显得尤其重要？

在我看过的电影中，最难忘的二货形象出自 1980 年的电影《上帝也疯狂》（*The Gods Must Be Crazy*），这部电影是我八十年代末在华东师大上学时，在校电影院看的，整个电影院连墙壁都在笑的印象保留至今。电影开场，镜头从地球一路推进到一片原始地带，我们看到鹿看到狮子，听到赵忠祥似的画外音，"这地方看起来像乐园，但却是世界上最奇怪的沙漠"。八十年代末，我们都是现代化的拥趸，看到原始族群心里是满满优越感，再加上，博茨瓦纳是如此遥远，连地理书都没提到过，他们也就拍拍纪录片吧，这个想法刚刚浮现，南非导演加美·尤伊斯（Jamie Uys）就灭了我们。

尤伊斯让三条线齐头并进分别交叉最后合围，节奏和速度漂亮至极，这里只讲二货这条线。故事中有一支叛军，首脑凶残鲁莽霸道又有点可爱，他和他的一群手下叛乱不成逃入香蕉林，随后劫持了一教室的孩子当人质，他让孩子围成一圈，自己在圈中发号施令

《上帝也疯狂》(1980)

带着高高矮矮年龄不同一群孩子跟着他在莽莽荒地上走。压阵的是史上最二最让人喜欢的两个货。

这俩二货,一路卖力执行老大的任务,一路也卖力投入自己的爱好。他们是牌痴,香蕉林里别人逃命他们玩牌,敌机来了他们打炮,打了敌机继续玩牌。爱打牌的男人连上帝都没办法,每次镜头扫到他们俩,电影画面无限天真,他们衣衫不整枪支松懈,一路押人质,一路出着牌,最后全部身心被牌把持,然后老大一声大喝"停!"他走到两个二货前,禁止他们继续打牌,奶奶的,没看到已经有一个小孩掉队了吗!一个二货头上粘着青青草,一个二货腆着个肚,他们怯怯地看着老大马上把牌收起来。

走啊走,终于走到中午休息时分,老大和同伙都躺下来休息,青青草二货立马抛了一个眼神给腆肚子同伴,对方接住眼神,心领神会两人拔腿就往大石头底下赶。生命诚可贵,打牌价更高,想起我们学生时代那些可歌可泣的打牌时光,真是由衷地赞赏这两个拿命玩牌的二货,当然,编导也由衷地喜欢这俩二货,午睡的叛军都被麻针拿下,躲起来打牌的两个却逃过了。这是二货,他们永远可以在编导那里领到额外的生命值,因为这些看上去笨手笨脚憨萌无常的角色,是我们的童年。而作为二货始祖片,卢米埃尔(Louis Lumière)的《水浇园丁》也提示我们,所有的二货身上,都住着一个孩子。

保持童心,入门二货。法国电影《你丫闭嘴》(*Tais-toi!*, 2003)里也有这样一个憨萌二货。

初 阶

《你丫闭嘴》这部电影出动了法兰西两大男神,德帕迪约(Gérard Depardieu)和让·雷诺(Jean Reno),大鼻子情圣和杀手里昂搭档自然是为了票房考虑,这部电影也摆明了要走通俗路线,配角也个个大牌,譬如扮演警察队长的理查·贝里(Richard Berry)、扮演监狱医生的安德烈·杜索勒耶(André Dussollier)以及扮演黑帮老大的让-皮埃尔·马洛(Jean-Pierre Malo),都是绝顶老戏骨,尤其马洛那张脸,满脸剧情。

影片情节简单,德帕迪约扮演的钢蛋和雷诺扮演的卢比关到了一个牢房里,钢蛋是话痨,卢比装哑巴,整场戏就是钢蛋不断向卢比发起话攻,卢比只是闷受,随后,钢蛋用自己的越狱计划破坏了卢比的越狱计划,逃亡路上,钢蛋以顽强的话风顶开了卢比的铁嘴,虽然卢比总是忍无可忍要叫钢蛋"你丫闭嘴",但画风两极的一对男人在合力消灭了追杀卢比的一群黑帮后,低温卢比最终答应高温钢蛋:一起开一家酒吧。

这部娱乐电影不会成为经典,但是德帕迪约扮演的钢蛋以一个完美二货的身份把这部电影变成了二货指南,换句话说,钢蛋是一个标本,他会告诉你,二货是怎么炼成的。

德帕迪约是好演员,参演了两百部影视剧,虽然长相跟埃菲尔铁塔一样是法国标志,但是他却用眼神和身体成功出演了社会各阶层人士,从帝王到乞丐,从情圣到男妓,盛年时候他愿意展示自

己的肌肉，衰年时他也不怕暴露浑身的垂垂肥肉包括生殖器，如此敬业的明星，不知道我们这些年大批出炉的小鲜肉中能不能炼出一个来。

《你丫闭嘴》中，德帕迪约完全抢了让·雷诺的戏。他俩见面的第一场戏，德帕迪约就兴冲冲地对雷诺说："你好，我叫钢蛋，我是蒙塔基人。"这是钢蛋跟所有人的见面词，监狱里没有犯人愿意搭理他的满腔热情，更没人愿意听他滔滔不绝全年无休，两个星期他逼疯了五个犯人，镜头切换，我们看他换了一间狱室又换一间，每次他都天真烂漫地自我介绍"我叫钢蛋，我是蒙塔基人"。这个，就是二货的首要素质，锲而不舍。

锲而不舍是钢蛋的本质，钢蛋的特色是联想能力。他无休无止的话痨风遇到一声不吭的卢比，简直是天赐良缘。德帕迪约五十五岁的脸蛋还能焕发出一脸的天真，狗日的真是童心灿烂目光清澈，卢比不搭理根本不要紧，只要卢比不反对，钢蛋就能滔滔不绝三天三夜："我告诉你件事，我非常喜欢你的头，还喜欢你马一样的眼睛，别以为这是取笑你，我可是说真的，你有一双公马般的眼睛，我小的时候曾经想当骑师，但我块头太大了，没成为骑师，我曾到马棚里做马童，那里的马有又大又漂亮的眼睛，和你一样。我喜欢马棚，那里的气味真好闻，那些马瞪着它们漂亮的大眼睛，眼神里带着点悲伤。你看，我很高兴能和你一起关在这里，让我感觉就像在马棚里一样……"

钢蛋的这段台词，观众都笑，钢蛋没笑，卢比也没笑。卢比心

《你丫闭嘴》(2003)

里盘算着越狱,钢蛋没觉得自己在说笑,他喜欢和卢比在一起,卢比不干涉他话痨,早晨醒来,钢蛋躺在床上,向从来没有吭气过的卢比尽情倾诉:我做了个梦,必须向你描述一下,我梦见我们俩都逃了出去,合伙开了家酒馆,就在巴黎附近,比如蒙塔奇,我们叫它"两个朋友之家",我在弄啤酒,打咖啡,你就在收银台后和顾客们闲聊,习惯上我从来没有做过这么清晰的梦,想起来简直是身临其境,"两个朋友之家"!

注意了,每个二货都有这样一个梦:开一家小酒馆。《越狱三王》(*O Brother, Where Art Thou?*, 2000)中,三个傻帽逃出监狱,梦想未来生活的时候,皮特就说,他想以后开个小酒馆。

开个小酒馆,有个好基友,二货就是死活要留在童年的我们。《你丫闭嘴》进入最后章节时,钢蛋和卢比一起逃进一个废弃的小酒馆,钢蛋简直觉得进入了梦乡。没想到半夜,一个流浪女也跑到小酒馆里面栖身,更加让钢蛋不踏实的是,这个流浪女和被黑帮害死的卢比情人长得一模一样,卢比马上对流浪女产生了好感。卢比对流浪女嘘寒问暖,钢蛋就在后面担惊受怕地看着,观众也跟着担惊受怕,怕卢比从此抛弃钢蛋被女人带走。好在,导演逗弄了一下我们后,放过了我们。卢比给了女人一笔钱让她远走高飞,他自己返回小酒馆。小酒馆里,钢蛋正在为卢比挨黑帮的拳打脚踢。卢比赶到,一顿厮杀,然后卢比挟持了两个黑帮杀手赶到黑帮老巢,这个电影有个东北话配音版,到结尾处,东北话的强势显示出来,卢比让挨了打昏沉沉的钢蛋坐在车里,对钢蛋说,"搁这等我,我咔咔办个事

就过来接你。"

这个咔咔形象得要死,卢比进黑帮大宅,几下抡倒老大的手下,但老大一枪打中了卢比的腿,危急关头,钢蛋赶到,一枪撂倒老大,可惜老大没死全乎,抄起地上的枪从背后射中了钢蛋。

钢蛋躺在卢比怀里,说我手臂好疼。两人这里开始进入杀场上的婚礼模式。钢蛋说,这下完了,再也开不成"两个朋友之家"了,卢比搂着钢蛋说不会不会。总算导演没有继续煽情,电影结束在钢蛋和卢比你一句我一句的唠嗑里——

卢比:我会买下一个小酒馆,我收钱,你做招待,你到处吆喝,来呀来"两个朋友之家",这里老好了。

钢蛋:你这么说,是因为我就要死了。

卢比:你不会死的。你会给客人打啤酒整薯条弄脆皮奶酪三明治。

钢蛋:不能整薯条,味太大,整个酒馆都会是薯条味。

卢比:你没事了?

钢蛋:对啊,我们做脆皮奶酪三明治,还有热狗……

电影就此结束,二货完成逆袭,攻下"高级文化",你想起《虎口脱险》(*La grande vadrouille*,1966)里的二货英雄了吗?

进 阶

每次电视上放《虎口脱险》，每次都会停下来再看一遍。"二战"中的法国大指挥和油漆匠被动地卷入战争，两个身份悬殊的人一起踏上使命之路，傲娇惯了的指挥一路欺负油漆匠，鞋子不合脚，他换了油漆匠的鞋子，走累了耍个花招骑油漆匠脖子上，终于有一天，各种受挫的油漆匠崩溃了，他哭着说我要回巴黎当我的油漆匠，指挥没办法扮温柔："好好好，我会给你买一大盒刷子，扁刷子。"油漆匠："我要圆刷子，不要扁刷子，这个你不懂。"指挥："好，我们一块去买，一块挑。"

这一段很有意思，一路受的油漆匠把暴躁指挥变成了柔情基友，虽然指挥的好脾气没持续几分钟，但是处于文化低位的油漆匠以他的方式申诉了他的人生并且多少改变了自以为是自私自利的指挥，电影后程他们结成了更平等的联盟关系。盖世太保抓住他们后，眉飞色舞地对他俩说："一枪毙了你，一枪毙了你，只要放两枪就要了你们俩的命！那狗是谁给的，这军装又是谁给的，谁是你们的同谋，快说！"

二货可能无厘头，但是二货必定有节操，俩人以话痨风直接逼疯了盖世太保。

"少校先生，我说，我全告诉你。那是在十一月十五号星期一，我有个约会。"

"对不起。"

"那是在十一月十五号星期一,我和让皮尔少校有个约会,其实他是亨利中士,他真名叫,叫马歇尔!"

"不是的!"

"是的!"

"不是的,有一点说错了,阿,阿赫巴赫少校。"

"不是星期一。"

"什么?"

"那是星期天。"

"你说对了!"

"那也不是在十一月,那,那是在一月份,那个叫亨利的,也没化名叫马歇尔。"

"不,我是1914年生的。"

"那年是世界大战!"

"世界大战!"

"四年啊,打了四年呀!"

"四年。哦,太可怕了,太可怕了!"

"谁是马歇尔?"

"那是在胜利广场,旁边是路易十四的铜像。"

"你看到那铜像了,你不可能看到,因为德国人把铜像都搬走了……"

指挥和油漆匠东一榔头西一棒子地把胖胖的盖世太保逼得腰带都要爆了,盖世太保说:"你们把我当傻瓜了,把我当傻瓜啦!为

何不谈谈那两个飞行员!"俩二货二人转似的接招——

"几个,两个!"

"两个,小意思。"

言不及义。反复离题。俩人以二货风守住了节操也完成了对盖世太保的打击,这是二货的文化贡献。他们看似散漫无厘头的对话,其实常常莫名机锋,这些废话由此不仅奚落了对手,也直抵真理。

男二货如此,女二货也如此。现在,有请米兰达入场。

米兰达一定能入选二货女排行榜前三,她来自英剧《米兰达》(*Miranda*, 2009—2012)。米兰达至今三季,编剧、主演本人就叫米兰达(Miranda Hart),她身材肥美,是阳光版的梅·惠斯特(Mae West),俩人都有胖大海似的身体,都能编能演舌灿莲花才艺非凡,二十世纪四十年代的惠斯特作为性感偶像句句涉黄,米兰达作为二十一世纪的憨萌二货则口无下限。

高大肥硕的米兰达,跟娇小可人的史蒂薇一起经营着一家整蛊玩具小店。小镇上都是熟人,老同学是这个世界上比前妻更可怕的物种,迪丽和范妮是米兰达从九岁开始就认识的同学,她们聚在一起就是互相伤害。俩人看到米兰达,大庭广众就叫"Queen Kong",这个"金刚娘"外号很贴合米兰达的体形,虽然米兰达不喜欢。坐下来点餐,迪丽说比萨真好吃啊但回身她跟服务员要了份色拉;范妮也是如此,说我爱肉酱面啊但回身要了色拉;然后是米兰达,她对着餐单叫千层面千层面,然后毫不犹豫对服务员下单:千层面!

快乐剩女米兰达,总是信口开河异想天开但永远忠实于自己的

《虎口脱险》(1966)

《米兰达》第一季(2009)

胃,尽管她高大笨拙连死党史蒂薇都说她是大象,被快递小哥当作男人,买不到合适的裙子去约会只好到人妖店里搜寻,不敢出远门却在家附近的汉密尔顿旅馆装人在旅途,发现旅馆的熨裤机很好用就偷偷溜回家去拿裤子,看上帅哥厨师盖瑞想装娇小结果表现出了抽筋,不过米兰达不煽情不软弱也不怕难为情,她跳着舞裙子掉了就提提上来,她在人群中跌倒也就爬爬起来,二货的魅力展现在她天籁般的言行中,到最后,她功德圆满赢得盖瑞归,所有的观众都会觉得,是盖瑞赚了,因为米兰达是如此真实地活在这个虚头巴脑的世界里,她不允许阴霾驻足她的生活也从不勉强自己被礼节规训,在她面前,彬彬有礼的世界照见全部的虚假,她可以拿着巧克力鸡鸡在街上走,可以把不喜欢的顾客赶走,她去面试管理员工作,结束的时候对方问她你还有什么问题,她满脸天真说"有","我想知道为什么闪电对鱼无能为力,既然水能导电?"

这个标准二货,这个可以和水果说话,小马驹一样走路的三十四岁金刚姑娘可以对一桌人宣告:"这两天,我努力当个大人,但是我根本没有兴趣遵守什么成人守则,我只想做开心的事情只想快快乐乐。"所以,她最后获得爱情不是灰姑娘的戏码。在这个世界上,当一个男人抱住一个姑娘,只有当其中一个是二货时,他们的爱情才能突破才子佳人、白马王子白雪公主等等套路,因为二货的准则是,不走寻常路。这个,是二货方法论。

而当一个二货有了自己的方法论后,他就进阶了。《米兰达》第三季的时候,编剧米兰达给自己搞了个大福利,设计了两个男人

同时爱上她,而米兰达发现要在两个男人之间进行抉择实在是太难了。不过二货的苦恼不会停留五分钟,她在自己的整蛊玩具店来回走了几个小马步,最后决定还是应该和盖瑞在一起,因为"Marry Gary"才"押韵"啊!

米兰达们,天真烂漫地投入生活,天真烂漫地进入爱情,二货们保留了我们刚刚进入生活时候的样态,每一个二货都有奔腾的心,都是骨子里的堂吉诃德,常常,他们口无遮拦就讲出了真理,有时候他们自己甚至就是真理本身,但是他们从来又不能高于生活,也永远看不到真理就在自己身上,他们和我们一样,和生活不停周旋和生活互相欺骗。《米兰达》中有一集,米兰达也办了张健身卡,但是像她这样的金刚娘怎么会好好健身呢,所以她又去退卡想要回卡费,对方拒绝了她,米兰达就很不爽,孩子气地在健身房里捣乱,教练就出来跟她说:"别闹了,我每个月给你优惠五英镑,再加六周的免费私教。如果你还愿意再签三年合约,那我们免费送你一款浴袍。"米兰达听了以后愤怒质问:"难道我看着像傻瓜吗?"

不过,镜头一转,我们看到米兰达裹着新浴袍得意扬扬出场了。这是二货,多数人因为受骗而愤怒,二货从欺骗中找到乐子。《米兰达》的结尾,米兰达领着她的快乐朋友圈跳小马驹舞,在那一刻,这个世界为二货操控,天地欢欣,人间闹腾,二货甚至不需要爱情。这个结果,肯定是莫蒂希望看到的。

至尊宝

莫蒂是动画神作《瑞克和莫蒂》(*Rick and Morty*, 2013—)中的人物。这个脑洞无限的疯狂喜剧由《废柴联盟》(*Community*, 2009—2015)的创作人开发,主人公是天才科学家瑞克和他的孙子莫蒂,瑞克在失踪多年后回到女儿身边,在她的车库里搞了一个科学实验室。科学大神瑞克被设计成不断流口水的高智商带口吃的酒精爱好者,没有人可以 PK 他,他就是"老而弥二"的最高级影像代言。从 2013 年出街,《瑞克和莫蒂》一直高污高毒,但是,因为主人公是天才二货,越污越毒,越显得清新 Q 弹。

瑞克和莫蒂,坐镇车库开启他们的疯狂宇宙,资质平常的莫蒂是科学强人爷爷的助手,爷爷搞发明的时候,他得在爷爷背后帮他递这递那,但是有一天,瑞克让他递螺丝刀的时候,莫蒂不愿意了,除非爷爷愿意帮他配一种爱情试剂,让他能够马上赢得他的单相思对象杰西卡。

作为顶级二货,瑞克当然是个反爱情主义者。当莫蒂跟自己的父亲倾诉单相思杰西卡的时候,父亲既一副中产阶级做派又言不及义地说:"是啊,每个人都会遇到一个杰西卡,当我遇到你妈的时候……"父亲话没说完,瑞克进来听到,接住话说:"你就是想把她肚子搞大,这样她就逃不掉了!"父亲很无奈地反抗说瑞克这样当着孩子面不太好吧,可是要打住瑞克的毒舌,那是不可能完成的任务,老头话锋一转:"莫蒂,别指望从你爹嘴里听到什么浪漫建

议,因为他自己的婚姻也岌岌可危了。"然后,老头一边倒橘汁一边继续搅局:"没看你老婆贝斯快要红杏出墙了吗?"老头说完走开,留女婿满腹心事在那儿。

不过,老头还是爱孙子的,他很快就配了一瓶黄色药水给莫蒂,只要杰西卡沾上这种药水,那就是《仲夏夜之梦》中的仙后沾上仙水,就算莫蒂是驴子杰西卡也会爱得发狂。

果然,科学狂人的药水立马生效,原来对莫蒂横眉竖目的杰西卡不仅立马投入莫蒂的怀抱,而且以A片的姿势希望莫蒂对她进行深入探索。就在大家对杰西卡的变化大跌眼镜的时候,杰西卡打了一个喷嚏,她的药效传染了所有人,无论男女无论老少,所有的人都哭着喊着要莫蒂,这个时候,瑞克驾驶着飞船成功解救了快被太多爱情搞死的莫蒂。

科学狂人怎么会看得上爱情呢?所谓的爱情合欢水,在他的实验室里,是等级最低的货色。他要玩的,是宇宙。三个回合后,瑞克解除了爱情合欢水的可怕后果,祖孙俩回到实验室,莫蒂又乖乖地帮爷爷递这递那,但是,随着一声爆炸,他们把地球毁了也把自己炸死。

炸死自己不打紧,另一个次元里的瑞克非常冷静地对莫蒂说,既然有那么多平行宇宙,我们再找一个我们俩都已经死翘翘了的宇宙,填进去就得了。然后俩人为自己收尸。"听着莫蒂,我拿着我的尸体你拿着你的尸体,一切,都还来得及。"这一集就结束在祖孙俩在后院埋葬自己,莫蒂伤感地看着死去的自己,音乐响起,是

《瑞克和莫蒂》(2013—)

《东成西就》(1993)

非常低回的《从桥上看》，感觉上，这集过后，莫蒂真正长大，或者说，他在残酷的宇宙生死法则中向"人渣兼二货"爷爷接近了一步，隔了一集，他安慰对自己的存在发生疑惑的姐姐说："每天，我在离自己尸体二十码的地方吃饭，没有人的存在是真正有目的的，没事。来，来看电视。"

当"看电视"可以把"存在问题"扫到一边的时候，莫蒂也慢慢具备二货精神了。这种精神，跟他父亲无节操地希望自己"有猎枪一样的大鸡鸡"不一样，这种生活态度，是经历过暗黑人生的瑞克赋予的，如此，当瑞克对着莫蒂说"你还年轻，肛门也还紧致有弹性"时，这个实在不是一句黄暴粗话，是一个顶级二货男人的人生感叹。

顶级二货男，最集中地出现在《东成西就》(1993)中。刘镇伟编导的这部无厘头电影，挪用了金庸的《射雕英雄传》里的人物表，剧情编码则完全走癫狂过火路线。男女演员是九十年代香港的顶尖阵容：张国荣刘嘉玲梁朝伟张曼玉梁家辉林青霞张学友王祖贤钟镇涛叶玉卿，个个国色人人宗师，但所有人的扮相都是二货风。或者说，《东成西就》就是部二货片。

1992年，王家卫的《东邪西毒》难产，刘镇伟眼看老友带着一支梦之队天天等灵感，提议资源利用拉着队伍拍部贺岁片，《东成西就》于是诞生。故事完全天方夜谭，比如周伯通爱的是师兄王重阳，洪七公喜欢表妹不成想自杀，段王爷找个真心人听到三句"我爱你"就能成仙，怎么恣肆怎么来，怎么欢乐怎么编。我要说的是张国荣。

张国荣太美，不适合这样的二货电影，但是，《东成西就》中，梁朝伟靠毁容梁家辉靠服饰张学友靠方言钟镇涛靠道具达成的二货效果，张国荣凭身段达成了。电影开场各种恶搞各种闹腾，切到张国荣和王祖贤时，画风一转，俩人扮相俊美郎情妻意地在练"眉来眼去剑"。这段一分钟的眉来眼去实在二到极致，张国荣演黄药师，王祖贤扮师妹，张国荣一身蓝王祖贤浑身粉，你瞟一眼，我出一剑，再瞄一眼，再出一剑，张国荣的身段极尽风骚，王祖贤亦是春情入骨："师兄，练这套眉来眼去剑好累啊！"然后张国荣一本正经："每一招出去都要眉来眼去，的确很伤神，那我们不如改练情意绵绵刀吧。"王祖贤立马娇嗔："情意绵绵刀，我怕你把持不住啊。"大太阳底下两人各种发情，直到林青霞扮演的三公主出现，张国荣马上色眯眯地掉转枪头，一边又哄住师妹。

张国荣的这番表现可达二货至尊，再加上后场梁家辉和他的《双飞燕》片段，直接登顶殿堂级二货教材。这一段，梁家辉用各方位小魅眼抚摸张国荣各角度小电眼进攻张国荣，把张国荣看得衣衫不整风纪扣松懈直到最后两人极尽恶俗又极尽天真之能事交汇合唱——

我三世有幸能遇侬面痴心早与你相牵
咁两相牵今晚舞翩翩
舞翩翩我俩手拖手
爱比金坚共处相思店

哎呀唷共处这酒店……

这段歌词是张国荣即兴填的，香艳至极荒诞至极，梁家辉和张国荣，前面捉迷藏后面手拉手，"爱比金坚与你分不开，永久心相牵做对相思燕，做对相思燕"，这一刻，是香港电影最放肆癫狂最才华横溢的一刻，刘镇伟后来的《大话西游》尽管故事更漂亮寓意更深远，但所有的桥段和句法，都在《东成西就》中出现过了。后代华语片二货，再也没有超越过《双飞燕》中的梁家辉和张国荣。

两人唱到最后，摆了一个冗长的造型，然后张国荣一把拉过梁家辉，梁家辉披头散发造型花痴，他一撩眼前乱发，男低音："《双飞燕》已经唱完了，你现在可不可以对我说声我爱你。"俩人挨得那么紧，张国荣甜蜜蜜："那还不简单嘛！你仔细听着，我爱你，我爱你，我……"

张国荣说出第一个"我爱你"的时候，梁家辉作为段王爷因为真心人的"我爱你"开始飞升上仙。电影转入最后一折恶搞。不过，四分之一个世纪过去，半夜再看这段《双飞燕》，张国荣和梁家辉面对面深情凝视的时候，弹幕乱飞，满屏"哥哥"，你会感到，今天还有这么多人思念哥哥，和一直有那么多人喜欢电影中的二货，似乎有着一个共通的原理，那就是，二货，其实是永远回不去的灿烂宇宙。用《绿野仙踪》中，位列世界百大台词之四的那句话，就是：托托，我觉得我们现在已经不在堪萨斯了。

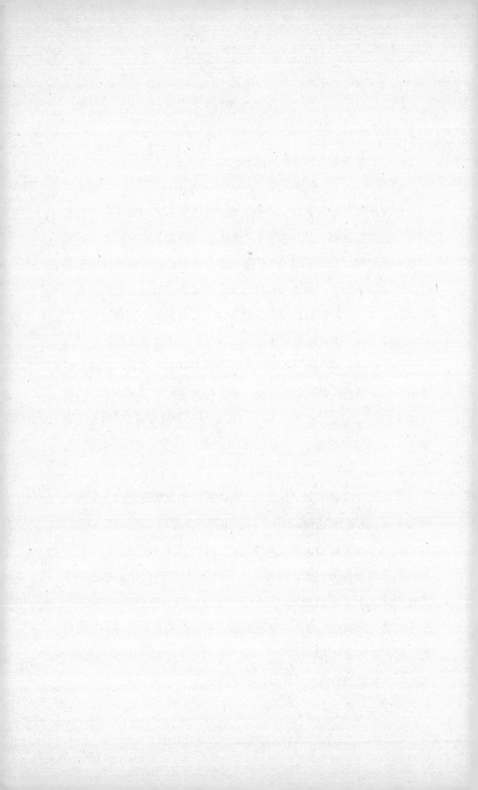

大于纽扣，小于鸽子蛋：三个梁朝伟和爱情符号学

打牌，一个通常的规则是，拿到黑桃3的，获得出牌权。在华语电影圈，这个能为你拿到出牌权的黑桃3，首选梁朝伟。

梁朝伟出道至今，不算龙套，出演过的影视剧有七十多部，虽然这个量，在香港影星中，不算惊心动魄，但是梁朝伟却绝对是让导演拿着可以第一时间到处吆喝的，不知多少次了，梁朝伟为各种款式的电影赢来了投资、女主和奖项。今天只说梁朝伟主演的和上海有关的三部华语电影，在这三部电影中，梁朝伟扮演的，都是情人。

影史上，无数导演挑战过上海题材。十九世纪末，电影登陆人间的时候，第一代影迷就可以通过神秘箱子看到《上海街景》(Shanghai Street Scene) 和《上海警察》(Shanghai Police)，因此，从一开始，上海就是作为奇观获得影像定义。后来，无论是冯·斯登堡 (Josef von Stenberg) 拍《上海快车》(Shanghai Express, 1932)，拍《上海风光》(Shanghai Gesture, 1941)，还是奥森·威尔斯 (Orson Welles) 拍《上海小姐》(The Lady from Shanghai, 1947)，上海，都

被明示或暗示为一个深渊般的迷人存在，就像《谍海风云》(*Shanghai*, 2010) 台词宣告的，"上海，让我莫名恐惧。"

现在，来看梁朝伟和他的上海女人。

王莲生

侯孝贤说，"梁朝伟眼睛里有很多压抑。"不知道是不是这个原因，他拍《海上花》(1998) 的时候，全片最吃重的角色王莲生请了梁朝伟饰演。

张爱玲注译韩子云的《海上花列传》，在《译后记》中，她写道："书中写情最不可及的，不是陶玉甫、李漱芳的生死恋，而是王莲生、沈小红的故事。"侯孝贤接过这个表达，拍《海上花》的时候，用了张爱玲的逻辑来结构电影。

电影开场是公阳里周双珠家的酒局，周双珠和洪善卿正面对着镜头坐。行走长三书寓间，洪善卿在电影中的职能跟小说差不多，他既捐客又调停，串起这边的恩情那边的怨。洪善卿算是周双珠的知心人，但两人之间是理解，不是爱情的模样。爱情这种东西，在妓院里，似乎只短暂地存在于年轻倌人和年轻客人之间，所以，《海上花》第一场戏，大家起哄嘲笑陶玉甫和李漱芳的恩爱——

"这个李漱芳和陶玉甫要好得不得了。"

"要好的人，我们看得多了，从来没有见过像他们两个这样的。

为啥？像麦芽糖一样搭牢了，粘勒一道了。一道出去，一道进来。有一天没看到他，完蛋了。娘姨们到处去寻，寻不着，就哭。"

"寻着了，又哪能呢？"

"听我讲。有一趟，我特为去看他们。一大早，我一看，两人就我望你，你望我，这样望了半天。"

"不讲话吗？"

"不讲话。两人发痴呀。"

一桌男人哄堂大笑，继续喝酒。这段开场，侯孝贤花了大力气，一个长镜收下《海上花》里的男人样本，有洪善卿这样的妓场老卵，有朱老爷这样的典型嫖客，有罗子富这样的豪爽恩客，有陶玉甫这样的花界清流，还有，王莲生。

坐在周双珠边上的王莲生一直没说话，但侯孝贤的镜头一直在打量王莲生的反应，众人说一句，镜头看一眼王莲生。说到陶玉甫和李漱芳的痴爱，大家是哄笑，王莲生是若有所思，作为资深嫖客，他有些不好意思吧，这个年纪还跟初入妓界似的怔忡不宁，反正，他和其他嫖客态度明显不同，到后来，他的表情就完全游离于话题，周双珠于是跟他耳语了几句，王莲生离场。趁这个机会，洪善卿切入电影主线和主角：因为王老爷做了张惠贞，今朝沈小红带了娘姨，追到明园打了张惠贞。

《海上花》电影像章回体小说一样，一共二十来回，一个回目结束一个黑镜转场，涉及王莲生和沈小红的有一半，如何让其他章节不散，就靠把其他回目和王沈关系做成对比图。整部电影，

其他客人和倌人，因此都是王莲生和沈小红的支撑和说明，类似陶玉甫和李漱芳在第一场戏中那样，悄悄作为比较级出现，这是小说和电影的非同寻常处。欢场里的男男女女，最高等级的感情形式不是翻江倒海像周双玉逼朱淑人吞鸦片，也不是陶玉甫李漱芳这样痴痴侬侬宝黛型，大江大海的剧情在妓院不算什么，真正惊心真正动魄的是，一种又现代又家常的关系。芸芸男女，洪善卿和周双珠倒是有进阶到家常的可能，可惜洪善卿作为男性的吸引力不够，只有沈小红和王莲生，在前前现代的框架里，秀出了又夫妻又情人的关系。沈小红打了张惠贞，王莲生还得回去赔不是；王莲生偷窥到沈小红夜姘戏子，也不敢一脚踹开门，只是把沈小红的家具一通乱打；到最后，两人终于断了，听说沈小红过得凄惶，王莲生还掉下两滴眼泪。

这个王莲生，选梁朝伟演算合适，华语男演员中，只他有能力在非日常感情中注入日常感，同时又能在日常姿态中暗示非常态。编剧朱天文说过一个事，拍《海上花》时候，大家都练习抽鸦片，练得最好的是梁朝伟。"它已经变成整个人的一个部分，当他抽烟你就晓得不用再说一句话，不用对白，不需要前面的铺陈和后面的说明。"后来我把戏中几个人抽鸦片的情景全部又过一遍，果然梁朝伟抽鸦片完全没有道具感。这种没有道具感，表现在男女感情中，就是排除了所有的表演腔。他坐在荟芳里沈小红的榻上，一看就是坐了有四五年的样子，但这四五年也没有坐灭他的感情，他依然是情人般的丈夫，丈夫般的情人。对比之下，作为主人的沈小红却不

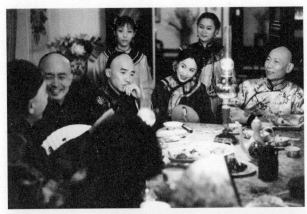

《海上花》(1998)

像是在自己家,她坐在床边坐在榻上,都像做客似的。侯孝贤全片使用长镜头,四十多个长镜头串起一部《海上花》,没有常规剧情没有起承交代,用朱天文的话说,侯孝贤就是想表现十九世纪末高等妓院区里,"日常生活的况味",这个况味,梁朝伟帮他达成了一点点。

王莲生带着洪善卿汤老爷两个朋友到沈小红书寓去,开头是洪善卿想着帮王莲生讨伐一下沈小红顺便也帮王莲生搭下台阶,但是沈小红的娘姨阿珠厉害,一顿反击,"我们先生做王老爷之前,还是有几个客人的,跟了王老爷以后,几个客人也就断了。王老爷是你自己说的,我们先生欠多少债,你就替她还多少债,这个时候,王老爷倒先去做了张惠贞,你说我们先生是不是要发急?"男人们招架不住当然也是不想招架,洪善卿汤老爷先行告辞,留下王莲生和沈小红冤家面对面。

沈小红前面直截了当数落过王莲生,我跟你也有四五年了,你给我的东西都在眼前,也就这点,你跟那个张惠贞也就十来天,倒是什么都帮她置办好了。其间,王莲生一句话没说,王莲生把张惠贞拉扯成长三,当然是因为心里气沈小红不专心。然后,镜头一黑,明快的金钱问题直接转场私情,一点隔阂没有,穿着睡衣的王莲生从后面抱住沈小红,如此,王莲生一手一脚表达出了韩子云原著中的"金情一体",侯孝贤也算是实现了《海上花列传》的一半精髓。

《海上花列传》的精髓,简单地说,就是把金钱问题和感情问题放在一个框架里彼此明喻,韩子云在一百二十多年前抓住的这点,

真正为上海型塑了既真实又扎实的感情结构。后代关于上海的电影，凡是失败的作品，都有一个共同的问题，不是金钱归金钱感情归感情，就是金钱和感情互相诋毁，弄出一批五讲四美的羔羊姑娘，看到钱就跟看到污点似的。要知道，真正让人产生愉悦感的感情，都不可能脱离金钱，这个，奥斯丁的小说是绝好的例子。不过，侯孝贤也没有最终做好《海上花》，其中最大的败笔是语言问题。

最初，编导心里，沈小红的首选是张曼玉，但张曼玉的第一个反应是："语言是一个反射动作，我上海话又不好……"可惜张曼玉的这个反应，没有被侯孝贤真正重视。色彩既浓烈又压抑的长三寓所里，一大半的主演讲着别别扭扭的上海话，这匆忙习得的腔调，改变了他们自然的体态，使得整个影片更加压抑。梁朝伟讲上海话和说广东话，身体和语言的匹配程度是如此不同；最惨的是李嘉欣，她扮演的黄翠凤话多又锋利，但是她的上海话跟不上，声口拖累了动作，活生生把她辛辛苦苦练的吸水烟动作小脚走路动作搞得很夸张。语言和身体不焊接，语言就变成大道具放在舌头上，这种情况也发生在《罗曼蒂克消亡史》（2016）中，本来准备构筑现实主义气氛的本土话反而变成了一种超现实。

面对这难堪的语言问题，纵然是老演员也无能为力。其实当年侯孝贤拍《悲情城市》，不会闽南语的梁朝伟被处理成哑巴，后来证明是多么漂亮的举措，不仅暗示了时代的暗哑气氛，也让梁朝伟过于细腻的表演有了身份说服力。《海上花》中，梁朝伟算是聪明，轮到上海话台词，他基本没什么身体动作，他用沪语对话娘姨，用

粤语拥抱沈小红,"老司机"厉害是厉害,但毕竟很分裂。鲁迅说的"平淡而近自然"的《海上花列传》,多少被偷换了气质。

李安一定看过梁朝伟在《海上花》里的表演,《色·戒》(2007)里,李安把梁朝伟体位用足。

易先生

没有方言之累的《色·戒》,梁朝伟把易先生演得纤毫毕现。他首先是压抑,就像侯孝贤看中梁朝伟的压抑一样,李安首先也看到了梁朝伟的压抑。

王莲生是暗场压抑,易先生是明场压抑。一个天天搞刑讯逼供活在随时可能被暗杀阴影里的特务头子,易先生不仅压抑,而且变态,李安特意安排的三场床戏,把易先生的工作性质和工作强度交代得很清楚。不过,和女人上床不是梁朝伟的强项,虽说是为了表现扭曲,但易先生和王佳芝在床上两人都有点运动员的吃苦耐劳感,十年前,梁朝伟和张国荣在《春光乍泄》(1997)里的床戏倒更好一点。但李安选择梁朝伟还是对的,电影全球放映后,天南地北剖析出来的《色·戒》意涵,简直改写了张爱玲的原著。我花了两天时间搜看了一下对于电影《色·戒》的各种深度和深深度解读,一大半的解读都跟梁朝伟的表演有关。

有人解读,电影前后四桌麻将七个女人几乎都和易先生发生过

关系，而且，她们彼此知情。比如，第一场戏，易先生进来的时候，编导特意安排了麻将桌比拼戒指，直接切题"戒"并暗示"佳芝"作为"戒指"的命运，在上海话里，"佳芝"和"戒指"同音。说到戒指，马太太立马含沙射影："我这只好吗？我还嫌它样子老了，过时了。"然后她匆忙瞥一眼易先生，一个反打，易先生也俯视着她。第二场麻将，易先生一直喂牌给王佳芝，王佳芝终于在易家客厅胡了一次，同桌朱太太气不过，一把撸倒易先生的牌看个究竟，腔调类似牌桌捉奸，这样负气的动作，关系一般的女眷是不敢做的。然后呢，从易先生和女人的多线交织，继续推断易先生和当时局势里各条线上人的交汇，他和重庆方面的关系，他和日伪政府的关系，他的秘书是不是有着更深的背景，是不是控制着他？

各种脑洞大开的解读一定让李安很得意，他自己也在各路采访中配合着暗示这个暗示那个。所以，到后来，读到易先生实乃我党卧底的解读时，我也没什么惊讶，谁让梁朝伟的眼神那么立体呢？他有三种眼神看易太太，也有三种眼神看张秘书，在这种气氛里，他对王佳芝说的每一句话，似乎都话里有话，他对王佳芝说"你不该这么美"，这种台词本来可能只是台湾编剧王蕙玲的随手语法，但是经过热情观众的热情读解，这句话在梁朝伟电光火闪的眼神里，变成了他对王佳芝身份的充分掌握。

把张爱玲的《色·戒》变成这么复杂的《色·戒》，当然是李安的抱负，如此他意欲陈仓暗度的内容就有多重语义的掩护。几个学生一台仓促的戏，王佳芝因了演戏的欢愉走入更大的舞台，配角

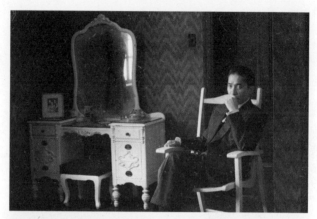
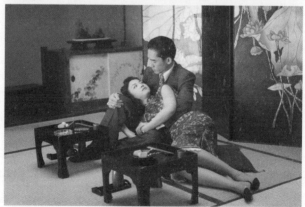

《色·戒》(2007)

们也是虾兵蟹将，嚷嚷叫"再不杀就要开学了"，包括重庆方面吴先生的冷酷面相狰狞态度，学生们最后还跪在地上受刑，李安的目的其实很明确，这部电影当年能够在大陆公映，今天想想简直不可思议。这个不提。我们单纯从电影学角度看，各路人马至今未衰的对《色·戒》的解读，已经把这部电影变成一部教材之作：看看看，一个短篇可以改编得层级这么丰富甚至比原著还牛！这个，我有点不同意见。

从网上各种解读看，电影是比小说原著还丰富，梁朝伟的演技也明显进阶，在易先生的阴狠、虚弱和柔情之间，他的转换那么贴肉那么接榫，梁朝伟借此拿了多个最佳男演员奖，也是情理之中。但是，复杂一定高于简单吗？作为原著党，我觉得李安把张爱玲的很多虚线变成实线，然后又为实线人物添加虚线感情，像易先生和王佳芝在日本人辖管的虹口区约会，王佳芝一曲《天涯歌女》催动易先生落泪，加上最后结尾，易先生一个人坐在王佳芝床上也滑落悄悄一滴泪，实在是太满了。过于饱满的情感表达，不适合上海故事，如同李安布局的《色·戒》上海，大大小小街区里的人，太杂乱，满地特务的年代，怎么可能如此车水马龙人挤人？还有就是，鸽子蛋，豪华了点。

易先生陪着王佳芝去试戒指，印度老板拿出戒指，电影院全场汹涌一声"哇"，而因了这一声哇，原本有多重能指的戒指降维成霸道商品鸽子蛋。李安比易先生有钱，最后出场的鸽子蛋据说是剧组踏破铁鞋从卡地亚巴黎总公司找来的，可这款四十年代古董钻戒

太压场，压垮了王佳芝的承受力，也把易先生压回明星梁朝伟，他的深情款款，她的百转千回，一下子都成了鸽子蛋的广告，活生生把张爱玲原本同框的"色戒"给割裂了。

色戒同框，才是上海故事，就像《海上花》那样，金情一体。张爱玲写《色·戒》，三十年功夫在其中，虽然自称"爱就是不问值不值得"，但整部作品，色戒平衡，张爱玲一直非常警觉地在感情中保持嘲讽，在嘲讽中暗示感情，她用戒指来强调色也瓦解色，用色来指示有情也指示无情，最后出场的戒指，恰是王佳芝的一生，是她的婚礼也是葬礼，而张爱玲的态度一直是间离的，她同情王佳芝，但绝不为她流泪，她最后的一声"快走"，既是苏醒也是麻木，但李安的电影表现太抒情，最后还让一个特别美好年轻的黄包车夫来接她离场，再加上易先生幕终的一滴泪，简直是芙蓉女儿诔。张爱玲小说中的留白和虚线，被填满加粗后，挤掉了原著的空气，李安抱负太多，他虽然打造了一个从影来面部动作最复杂的梁朝伟，但是牺牲了原著的作者态度。就此而言，侯孝贤比李安更有自觉。拍《悲情城市》，所有的人都夸梁朝伟表现哑巴得力，但侯孝贤看了素材后，却说梁朝伟太精致，梁朝伟的多层次产生了不平衡，他希望尽力规避。

从这个角度看，李安的电影自觉不如侯孝贤，文学自觉不如张爱玲，为上海故事做感情加法，是绝大多数电影导演的做法，聪明如李安，也不能免俗。这方面，王家卫比李安聪明，他也做加法，但用减法的方式。来看《花样年华》（2000）。

周慕云

千禧年上映的这部《花样年华》不是以上海为背景,却比绝大多数的上海故事更有上海调性。跟前两部作品一样,《花样年华》也是名作改编,但王家卫只取了刘以鬯小说《对倒》的意。

六十年代,香港,有妇之夫周慕云和有夫之妇苏丽珍,同一天入租了一个以上海人上海话为主的小楼,这个双城记的参差设定和留白对照很漂亮。后面故事的展开也是用这种参差留白法。小楼公共空间局促,走道里彼此贴身而过,周慕云的妻子和苏丽珍的丈夫好上了,但是这两个人没有在电影中真正出场,周慕云和苏丽珍想不明白伴侣怎么会出轨,约了商量,几个回合,他们发现,在想象和演绎奸情的时候,他们自己已然对倒。

王家卫说,这部电影是要讲"上海人发生在香港的故事,而且是保留了老上海情调的香港",这个说法,构成了电影总纲。上海故事用了香港背景,上海和香港互为对方的面子和里子,就像没有出场的周慕云妻子和苏丽珍丈夫,他们是被周慕云和苏丽珍隐喻的,四人局删到双拼戏,王家卫的减法取得了加法的效果,发生在香港的上海故事也比本土背景更具有冲击力,因为导演可以肆意地把上海元素都堆上去,小楼里的文化移民在小楼里集中怀个旧,这样的做法合乎情理;同样原理,周慕云和苏丽珍,他们两人演绎了对方的故事,掀开了自己的块垒,也催动了汹涌的未来,一场戏里包含了四对感情,讨巧又别致。

减法做成加法，也体现在周慕云和苏丽珍的短兵相接中。整部电影有床但没有床戏，两人之间有爱但不做爱。出租车里，周慕云的手滑向苏丽珍，她内心的挣扎体现在手里，终于还是挣脱。花样年华里的时光恋人，装扮也是欲说还休你我对倒，张曼玉高领旗袍下摆开小叉，梁朝伟西装领带头发三七开，禁欲解释情欲，纠结暗示释放，他们之间一来一回，顶得住梁朝伟脉脉电眼的，是张曼玉，接得住张曼玉这仪式般日常风姿的，只有梁朝伟。

说起为什么选梁朝伟演男主，王家卫说："他跟我拍了五部戏，他每个电影里面的角色都不太一样，他可以做古代剑客，也可以是同性恋……很多香港演员很注意自己的形象，梁朝伟没有这方面的顾虑，他很有勇气……在香港很多演员现在差不多四十岁了，还在影片中饰演十多二十岁的角色，这种情况不会长久。有的观众感觉成熟就是老。梁朝伟基本上是一块海绵，他可以吸收很多东西，每一次他都会做一点不一样的东西让你惊喜一下。"

《花样年华》里的惊喜是什么呢？看了几次电影，我觉得是，梁朝伟落实了王家卫追求的那种"用物质表现感情"，粗糙地说，王家卫试图建构感情的物质表情包，梁朝伟帮他完成了一部分。《花样年华》中的"用物质表现感情"虽然离《海上花列传》中更激进的"感情物化"和"物化感情"还有很大距离，但是，以梁朝伟为主题的表情包毫无疑问创造了一种形式，后代导演至今还在模仿梁朝伟表情包。

电影中，苏丽珍这个人物设置是高度形式化的，无论是旗

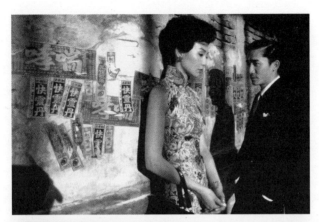

《花样年华》（2000）

袍还是动作,都让她离地一尺。她拎着保温桶去买云吞,一路有 Yumeji's Theme 这华丽音乐陪护,因此,虽然苏丽珍一直跟各种家用器皿比如电饭煲、保温桶发生着关系,但她自己是没有烟火气的,她的人气是周慕云帮她夯实的。影片中,周慕云在前景苏丽珍在后景时,气氛也更写实。周苏两人,是故事中两对夫妻里的实线人物,而周苏之间,周慕云又更是实线人物,他呼吸,他抽烟,他的激动和冲动,都更真实。周慕云和苏丽珍一起吃牛排,他拿刀叉的手势是个人化的,不像苏丽珍的刀叉动作是标准舞姿,而周慕云带点孩子气的提刀动作,使得他吃牛排的时候,有一种天真,他用打火机的动作,也有个人印记,因为刚刚直面了自己妻子和对方丈夫偷情的真相,他的大拇指曲指用力,打了两下才打出火。这些小动作,属于梁朝伟个人,他和物打交道时候,他在物品身上留下了灵韵,这些灵韵,就是王家卫的形式。作为全球小资偶像,很多人说王家卫"装",他是装,不过他装出了装置,这是之前的小资导演没有完成过的。张曼玉负责实现"花样",梁朝伟完成了"年华",他们在一起,不用其他体位,就能创造欲仙欲死的情欲气氛,网上每次全球"骚"片票选,《花样年华》都能入围,不是没有道理。

在梁朝伟的手里,物品晕染了色情,它们都能开口说话,甚至,本质上,这是一部不动手不动脚的黄色电影,一部怀旧的黄片。大提琴诉说欲望,好像人淡如水,其实人人自醉,突然响起的 *Quizas Quizas Quizas* 的前奏,配合着电话两头的周慕云和苏丽珍,两人都不说话,只有心跳心跳心跳,这样准床戏的场景设置,带出的效果

也跟床戏差不多，既愉悦又忧伤。在这个意义上，王家卫的确是爱情符号大师，西洋画报千岛酱，黑胶唱片石阶路，他为爱情的发生制造了一系列的配对装置，当然，其中最大的装置是张曼玉和梁朝伟，到最后，这两个人也几乎秉具了物性，当梁朝伟拿着电饭煲听周璇的《花样的年华》，歌声在他和几乎静止的张曼玉之间来回撕扯奔流，王家卫完成了他的爱情符号学。

王家卫的电影桥段于此达至峰巅，后来，他还拍过一些不错的电影，比如《一代宗师》的上半部，可惜，一代宗师后来成了一代情师，梁朝伟最终拿着个纽扣跟章子怡推来推去，实在太清纯。就像《花样年华》的结尾，也是情感泛出来，坏了前面永远不乱的旗袍和发型。不如侯孝贤《海上花》最后一个镜头，境况凄惨的沈小红在没有娘姨的居所，一个人不声不响接待老客，无声胜有声，虽然这一笔也有点重。

毕竟说到底，上海故事里的男女，用不着把感情说出口，上海话里，也没有爱这个词。这个城市的爱情，本来就建筑在物品之上，每一件物品，也都在很久很久以前被爱过。就像沈小红屋子的东西，都是王莲生的钱买的，就像周慕云苏丽珍摸过的每一样东西，都是他们爱情的弹幕。这个，李安不懂，在上海，祭出那么大的没有人摸过的鸽子蛋，用《繁花》的说法，让梁朝伟多少"尴尬"，其中道理，一百多年前的上海人都懂，犹如沈小红心里明白，王莲生为张惠贞一口气花的大笔钱，不是爱。

这是上海爱情的符号学，它大于纽扣，但小于鸽子蛋。

结 尾

到了说再见的时候,那就讲一下影视剧的结尾。

欢喜也好,悲伤也好,好剧都有一个好结尾。大师的惊悚片,临终总会猛击一下我们的小心脏,然后一键收音,像《惊魂记》(*Psycho*, 1960)。我们跟着金发美女逃到地下室,看到男主母亲的苍发背影,惊魂稍定我们以为美女将解救地下室里的老女人,老太太转身,骷髅人身扑面而来,我们和美女一起吓晕过去。

希区柯克(Alfred Hitchcock)喜欢吓我们,把我们摇醒继续吓,《惊魂记》结尾,看上去真相大白,但是诺曼·贝茨在监狱里用母亲的人格与自己的人格交谈,终于成功地把演员本人也弄得精神出问题。

成功的结尾常常还会把影像的效应带入现实,《楚门的世界》(*The Truman Show*, 1998)末了揭示的真相,让"楚门的世界"成了一个专有名词;《大卫·戈尔的一生》(*The Life of David Gale*, 2003)用吊诡的牺牲阐释了"最后一秒营救",也掀起了关于死刑

的大讨论。电影诞生至今一百二十多年,一个人即使二十四小时不眠不休地看,十生十世也还是看不完这个世界上的电影,所以,就电影制作方而言,漂亮的反转和惊艳的结尾就是电影的必要追求,以法庭剧为例,新世纪以来的法庭剧不在最后半小时实现两次反转,简直就不叫法庭剧。不过,看到现在,最漂亮的法庭剧还是六十年前,比利·怀德《控方证人》(Witness for the Prosecution, 1957)。

《控方证人》被多次翻拍重拍过,2016 年 BBC 还出过新版,电影改编自阿加莎·克里斯蒂(Agatha Christie)的小说,结局读者都知道,但是比利·怀德的节奏堪比剪刀手,最后一段,胖胖的活宝大律师被啪啪啪打脸,但剧情剧烈反转后更剧烈地再次反转,功亏一篑的心机女眼看赢了官司失了郎,大律师则似乎故意把镜片光反射到刀上,女主一跃而起,怒捅负心人。

这样大快人心的结尾,可谓结尾观止,导演也因此得意扬扬打出一行字幕:为保证没有看过此片的朋友获得最大的观影乐趣,请不要剧透本片结局的秘密。

我也跟着提示一下,此文剧透,慎入。

E

Eclipse 是安东尼奥尼 1962 年的电影,直译是《蚀》,有翻译成《欲海含羞花》,也有翻译成《情隔万重山》。本片和《奇遇》与《夜

(*The Night*, 1961) 构成安东尼奥尼的"现代爱情三部曲",其中,《蚀》的结尾既像谜面,又像谜底,是电影史上的谜之结尾。

　　法国最让人心神不定的男人阿兰·德龙和意大利最让人心神不宁的女人莫妮卡·维蒂 (Monica Vitti) 在银幕中相遇,男是证券所的活跃操盘手,女刚刚结束一段爱情长跑百无聊赖地在城市游荡,她来到罗马证券交易所找母亲,看到母亲的经纪人阿兰·德龙,两人开始华尔兹般的抽象交往,然后戛然终结于一组城市日常风景。不好意思,这个,就是电影的全部情节。用通常的眼光看,这部电影简直莫名其妙,甚至不像一部电影,但是,我们又确乎非常明确地受影片吸引,不光是因为阿兰·德龙月光男神般的妖孽之美,也不光是莫妮卡身上既严肃又孩子气的神秘缪斯气。

　　安东尼奥尼的影片构成像舞曲连缀,每一个段落都是爱情场景原型,我们熟悉舞步一样熟悉他们,但这些有陈词滥调之嫌的场景经过阿兰·德龙和莫妮卡的再演绎,又突然之间面貌一新,如同穿上礼服的孩子,他们不再过着自己的人生,而承担了一种仪式,结果是,这些结构松散的片段,虽然缺乏必要的链接,但是却因为观众的记忆补白而变得自成一体,比如,当阿兰·德龙扯坏了莫妮卡的衣服,影片并没有进入床戏,导演反而暂时分隔了他们,但这些休止符并没有中断观众的情欲,我们把自己被延宕了的欲望馈赠给银幕上欲说还休的美人,这样当他们终于拥抱在一起的时候,我们感受到一次悬念的满足,当然随之也涌起对未来的更大担心。

　　这是安东尼奥尼的方法论,他的爱情力学以几何学的方式呈现,

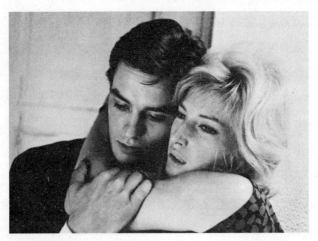

《蚀》(1962)

银幕上总会出现大量的几何构图，而这些图案的受力点在观众这里。这样，当片尾出现整整七分半钟的空镜头时，我们简直被安东尼奥尼压垮。表面上，安东尼奥尼的空镜头和小津的空镜头有相似之处，一样是风穿过树叶，一样是保姆推着婴儿车，是公交车拐过路口，但小津的空镜头是对观众情绪的一次安抚，安东尼奥尼不是，用罗兰·巴特（Roland Barthes）的话说，作为最典型的现代艺术家，安东尼奥尼的影片暗号是"警惕""脆弱"和"洞明"，他暂停了我们对意义的追寻，然后让我们背负着爱的三角力既走不动也爽不了。简言之，当我们试图对阿兰·德龙和莫妮卡的未来发展做出猜测时，安东尼奥尼用七分钟的日常街景转移了叙事，用不确定的风景连环画取代了故事结尾，风穿过树叶，转瞬即逝是人生；公交车开走又回来，也是人生。如何在日常变幻中进行生命的自我鉴定，是盈还是蚀，本来可能是一景一念，但是安东尼奥尼用了整整七分半钟。

　　七分半钟的长度毁灭我们，别人我不清楚，我最后的感觉是，阿兰·德龙和莫妮卡的短暂情史已然被这个七分半钟终结，他们各自还会有未来罗曼司，但是这样的风月相遇不会再有，影片中的情动时刻曾经如此迷人，虽然莫妮卡在电影中始终保持了连编导都不知道的神秘感，但是有那么几分钟，我们确切无疑地知道，她爱阿兰·德龙，后者虽然可能是个登徒子，但是他没有勾引她。他们如此自然地拥抱在一起，就像荒郊和野外的一次相遇，春水和秋月的一场缠绵。安东尼奥尼说："正由于她或他的感触既非纯粹的浪漫，又非纯粹的肉欲，所以他们的选择也就既不是纯粹人定，亦不

是纯粹无心。"最后七分半钟的空镜蒙太奇诠释了安东尼奥尼的说法,莫妮卡的确有所选择,但是"她并未觉察到她的选择的意义",如同结尾七分半钟的镜头交错拼贴,我们看着阿兰·德龙和莫妮卡被他们往日经历过的时光印痕替换:草坪、水缸、路上的马车,公交车上下来的男人,男人手里的报纸,想起他们曾经彼此允诺,"明天老地方见""后天见""后一天也见""今天晚上也是",爱的荒凉感掠过心头,但当时,我们并没有意识到这正是我们自己所置身的世界,以及我们已有和会有的爱情。在这个意义上,《蚀》的结尾就是爱情真相生活本身,既是谜底,也是谜面。

N

North by Northwest,希区柯克电影中最有含义或没有含义的片名,《西北偏北》(1959)这部电影,按特吕弗的说法,有点像希区柯克"美国时期创作的总结,如同《三十九级台阶》是英国时期创作的总结",这个说法也得到希区柯克本人的认可。

片名"西北偏北"来自《哈姆雷特》中的台词,比喻难以把握的现实。很难复述影片的情节,男主加里·格兰特(Cary Grant)在电影拍到三分之一的时候,还跑到希区柯克那里抱怨:"这是一部很糟糕的电影剧本,我压根儿没明白发生了什么。"希区柯克拍拍格兰特的肩膀,觉得这个电影对路了。希胖一向喜欢这样虐他的

美男，格兰特越苦恼，导演越爽。

电影大意是，美国国家安全部门为了反间谍，捏造了一个不存在的间谍卡普兰。他们给卡普兰订了旅馆房间，给卡普兰制定了行程，还帮卡普兰定做了西装，间谍组织却阴差阳错把格兰特扮演的广告商罗杰误认为卡普兰，罗杰跟间谍组织解释不清，也跟瞄上他的警察说不清，踏上了逃生之路。路上，和爱娃·玛丽·森特（Eva Marie Saint）扮演的双面间谍伊芙从相爱相杀到同仇敌忾，如此，迎来影片最后高潮：逃命总统山。

男女主人公命悬总统山的剧照常常被用作影片宣发海报，既风景又政治的总统像在希区柯克的镜头里，呈现强烈的陌生性，山体上的巨大雕像在灰黑的天光里，不再产生崇高感。罗杰在最后关头，把即将被挟持上间谍飞机的伊芙救了下来，两人一路狂奔，穿过树林来到拉什莫尔山边，罗杰说我们别无选择，只有爬下去。他们沿着杰弗逊的左侧往下爬，来索命的打手莱昂纳多等两人在他们一左一右往下爬，摄影机贴着山体拍摄，我们看到雕像的表面纹理，岩石的条纹，然后镜头拉远，悬崖上的人就像蝼蚁，用弗莱德里克·詹姆逊（Fredric Jameson）的说法，这个时刻的总统雕像，"仿佛某种终极的月面景观，人类身体在上面只能爬行，暴露出最大的脆弱性"，不过，这个脆弱性，显然是希区柯克的一次性感馈赠，罗杰和伊芙攀挂在岩石上，男说："如果我们过了这一关，就一起坐火车回纽约好吗？"山风吹拂着伊芙的头发，她心情轻松："这是向我求爱吗？"

《西北偏北》(1959)

"是求婚,亲爱的。"

"你上两次婚姻怎么回事?"

"是我太太们要离的。"

"为什么?"

"嫌和我生活太乏味吧。"

当然,希区柯克为他的主人公找到的绝佳的调情地点,总是绝佳的死亡地点,你讽我刺的海誓山盟马上被追来的凶神恶煞打断,而且,情形一度极为紧张,伊芙突然滑下山体,罗杰伸手拉住,一手攀住岩石,但是莱奥纳多也追过来了,罗杰仰望着莱奥纳多,绝望地向他发出"救命"呼吁,但是莱昂纳多冷冷地伸脚踩住罗杰的手,命悬一手之际,莱昂纳多突然倒地。我们知道,希区柯克的枪肯定会打响,但他的快感和他要我们共鸣的快感都是,得把男女主人公折磨够了以后再鸣枪。

莱昂多纳倒下,一个排比镜头直接切换到火车上,上铺的罗杰把金发的伊芙拉上来,配合着音乐,接入一个火车进隧道镜头,一分钟两次高潮,希区柯克做得最漂亮。当然,希区柯克从来不会让他的男女主人公真正床戏,电影的色情来自抑制,水花四溅的镜头不符合他的悬疑法则,也是因此缘故吧,希区柯克的悬疑电影也完全可以被解读成关于婚姻的寓言,罗杰和伊芙从钟情到欺骗到幻灭到真相到生死与共,电影结尾空间的大开大阖,从宇宙般的总统山切入封闭的火车卧铺,而且这个上铺如此狭小,格兰特在之前的一场火车戏中,因为剧情需要被关在收起的上铺里,差点闷死,但无

论是大的公共空间,还是小的公共空间,都"不过是托词""不过是隐喻",都是表现罗杰和伊芙关系的场域。

从公共空间反转出来的这种私性,在我看来,就是"西北偏北"的寓意所在:最美妙的爱情/悬疑必须在公共空间发生,用梦幻的方式"走私"空间,让"存在的内部大出血",让"西北"出轨,最终,在"西北"中实现"北"。

D

Daibosatsu Pass,中译《大菩萨岭》,是日本通俗文学先驱中里介山的作品,该小说曾在报上连载二十八年到四十二卷还未完,号称"史上最长历史小说"。小说被很多次改编成电影,结尾最震撼的是冈本喜八的版本。

很奇怪,冈本喜八的《大菩萨岭》在日本反响平平,我看了三本日本电影史,谈到冈本喜八,最多在他的作品目录中提一下《大菩萨岭》,讨论的都是他的《独立愚连队》《肉弹》这类政治恶搞漫画式作品,相反,既虚无又沉重的《大菩萨岭》却被佐藤忠男归入"商业性时代剧"。插一句,因为佐藤对冈本喜八的这段评价,让我对佐藤忠男好感度大大降低。

冈本喜八多么漂亮地表现了黑暗、凶悍又令人着迷的一代剑魔机龙之助,这版《大菩萨岭》才是日本的剑和酒,冰与火之歌。

机龙之助就像练了辟邪剑法,因为心邪,剑也邪了。他随意杀人,犹如上天闪电,但是冈本喜八给了机龙之助一个《绣春刀》般的时代背景,幕末时代的黑暗,新选组内部的钩心斗角,如此,机龙之助内心的能量狼奔虎突,似乎不过是悲观时代的身体隐喻。仲代达矢真是绝顶好演员,又帅又狠又疯又狂地表现了一个失去灵魂剑客的达魔亦达摩之路。

影片开头,机龙之助路经大菩萨岭,随手杀了一个正在参拜地藏菩萨的苦行僧,让苦行僧的孙女阿松变成了孤儿,而机龙之助划破银幕的一剑既划开了他内心的浓雾,也直接破题进入阴郁新选组以及灰色刺客浪人风起云涌的时代。

机龙之助就是幕末时代的幽灵,他的剑术被定义为无声之剑,他的灵魂也没有声响,但是他有撒旦一样俊美的脸庞,来求他在比武中饶过自己丈夫的阿滨最后跟着他浪迹江湖,邪恶的剑术让他秉具邪恶的魅力。电影三幕,到终幕,花开三朵,两两合线。阿松成了艺伎,和投身新选组的机龙之助在艺伎馆中照面;被机龙之助比武杀死的文之丞,他的弟弟木兵马剑术已成,等在艺伎馆门口准备复仇;新选组内部分裂,一个头目找机龙之助去杀另一派的头目,而对方也已在艺伎馆布局要对机龙之助下手。

最后一场戏,机龙之助坐在四壁垂挂竹帘的房间里,同处一室的是特别天真特别美好的艺伎阿松,来暗杀机龙之助的剑客已经环伺左右,而机龙之助也因为阿松提到大菩萨岭而感到过去的冤孽纷至沓来,不过,魔有魔道,深渊般的力量同样会让平庸的我们肃然

《大菩萨岭》(1966)

起敬，机龙之助以神魔的勇气展现了让人血脉贲张的人挡杀人鬼挡杀鬼的顶级剑术。

蜂拥而来的剑客，被砍倒的大树似的倒在机龙之助的剑下，他自己也受了伤，而且慢慢失去视力，程小东、徐克二十六年后拍《东方不败》，一定参看过机龙之助这最后的表演吧。一代剑魔，面对杀不光的对手，毫不示弱，杀人动作也几近舞蹈，冈本喜八在封闭空间中使用的通禅镜语对机龙之助的罪孽进行了救赎，因为机龙之助逐渐失明，所以他本人是纯黑色，从他的视角看，围攻他的人灰色带雾，而且雾越来越重，黑色劈开灰雾，灰雾又围上来，最后影片戛然终止在机龙之助挥剑的动作上，佐藤胜的音乐响起，六十年代最厉害的配乐大师，六十年代最锋利的银幕剑客，六十年代最出色的导演，六十年代最牛气的编剧，一起缔造出1966年最精彩也最有争议的结尾，因为这个结尾，编导直接把另外两条线索放弃了，等在艺伎馆门口复仇的木兵马不交代了吗？还有阿松和木兵马会有什么结局？

但是仔细想想，还有什么，比这样的幽冥结尾更有冲击力？编剧桥本忍设置了女性角色，但是没有一点让儿女情长篡夺江湖走向，相比之下，《绣春刀2》的女主人设多么烂尾，冈本喜八最后一剑清场，说是悬念也不悬，它的寓意也因此更集中到标题"大菩萨岭"，由魔入佛，恰如日本歌舞伎中的杀人。

直木三十五认为，"在世界戏剧中，仅凭杀人情节就能独立形成戏剧的唯独歌舞伎，日本人对杀人、流血所抱有的特殊的兴趣，

至少是促使歌舞伎发达的一个原因。"直木的观察非常有意思，日本人对杀人、流血的兴趣我无法判断，但是歌舞伎中的杀人，明明确确显示出，日本文化中，死比生更隆重更优美，而武功高的杀掉武功低的，简直有一种天经地义感，比如《大菩萨岭》中段，木兵马的师傅，三船敏郎扮演的日本剑术第一人，雪夜杀掉围堵他的一帮剑客，雪花飘飘，剑客落叶一样飘零，三船敏郎不是杀他们，是剃度他们。这是歌舞伎中的杀人要义，也是《大菩萨岭》结尾杀伐对题目的回应。

值得一提的是，在我寻找经典结尾的电影时，发现头文字 D 的电影最多，因为 D 跟 DEATH 跟 DARK 都相关吧，《大菩萨岭》则同时是对死亡和黑暗的一次超度。

I

Infernal Affairs 即《无间道》，2002 年的这部电影开出了香港电影的新天地和新片种，至今十六年过去，还没有警匪片超过这部。麦兆辉、庄文强联手的剧本，后来被马丁·斯科塞斯买去重拍成《无间行者》(The Departed, 2006)，还为老马赢得两个奥斯卡小金人，不过华语电影影迷普遍更喜欢刘伟强、麦兆辉版的《无间道》。

1991 年，香港黑帮三合会老大韩琛派手下刘健明考入警察学校当卧底，同时，警察学校的优秀学员陈永仁也被黄警司派入黑帮卧

底。十年过去，两个优秀的卧底都踏入了核心圈。一次，陈永仁向黄警司透露，韩琛要进行一次毒品交易，可惜刘健明这边发现了警局有卧底，同时通知了黑帮马上终止交易。如此，清除内鬼，就成了警察和黑帮双方的头号大事，命运迥异又格式相同的刘健明和陈永仁由此进入了无间断的痛苦。

《无间道》是对香港黄金时代的一次重温，虽然三部《无间道》也唤不回黄金时代，但是《无间道》开出了警匪片新的表意符号和象征空间，就像胡金铨之后，武侠电影需要一个龙门客栈，《无间道》之后，警界有了"无间地狱"，香港的天台和极速下坠的电梯也成了一个秉具宿命感的所在。

电影结尾，刘健明应陈永仁之约来到码头天台。刘健明请陈永仁放过他，他的确是发自肺腑想洗白自己重新做人，但是陈永仁让他去跟法官讲，然后说了那句特别著名的台词："对不起，我是警察"。陈永仁掏出手枪对准刘健明的额头，关键时刻，警局的另一个黑帮卧底林警官跑上天台用枪指住陈永仁，如此三人成螳螂捕蝉之势走向电梯，但是等电梯时，陈永仁犯了一个致命错误，他背对电梯，眼神压住刘没压住林，电梯门打开，他被林一枪爆头，直接倒地。

林警官一身轻松收起枪，对刘健明说，现在毒枭死了，希望以后可以跟着刘健明混。说完，他们两个和陈永仁的尸身一起坐电梯下去，电影特别表现了深渊般的井绳把电梯往下送，然后我们再次听到枪响。电梯门打开，刘健明举着警察证一个人出来，他说："我是警察。"电梯里，两侧各躺了一具尸体，左边林警官，右边陈永仁。

《无间道》(2002)

电影最后安慰性收拢：六个月后，陈永仁的警察身份被证实，终得以葬到黄警司墓旁。影片最后一个镜头回到十年前，教官指着被警校开除走出警校忍辱负重的陈永仁吼："有没有人想和他换。"刘健明心里说："我想和他换。"

这是《无间道》第一部的结尾，刘健明以为自己已经洗白自己，但第二、三部还会继续让他在无间道里承受痛苦，就像被子弹打中的陈永仁，一半身体倒在电梯里，被电梯门不断地挤压又分开又挤压，这是无间道，死后还有一个炼狱。

无间道系列给香港电影带来新空间。刘健明对陈永仁说："你们这些卧底有意思，老喜欢在天台上碰面。"宽阔的天台，一半画幅是天空，陈永仁在天台和黄警司见了很多面，黄警司也是在天台被黑帮扔下去的，正、邪、亦正亦邪、不正不邪的都上天台确认身份，他们的身影有时投射在邻座建筑玻璃上，有时叠映在远方的海面上，以镜像的方式，香港电影重新阐释了身份焦虑和身份移动。当刘健明吁请陈永仁给他做好人的机会时，玻璃建筑反射着香港最久长的两大男神，这确实是一个考验人心的时刻，网上很多人都同情刘健明，他多么想成为一个好人，而且他多么有条件成为一个好人，但是，当他的灵魂全面又急迫地渴望触碰干净的水面时，他被反弹被改写。因而本质上，"无间道"是香港进入新世纪的情感和政治寓言，警察也好，黑帮也好，当他们处于电梯的中间状态时，他们是清晰的安全的，而一旦程序启动验明正身时，他们反而面目模糊。

《无间道》以后，香港电影进入一个全面去二元论的美学时期，

无论是麦庄的后续系列，还是银河映像的新千年创作，都笼罩着更强烈的运动感，因为枪声四起的时候，大家还能保留希望，一旦电梯停住，刘健明说着"我是警察"走出来，我们知道，他的内心是完全完全绝望的。

<center>N</center>

Nuovo Cinema Paradiso 是 1988 年的电影，我们译成《天堂电影院》，它是导演朱塞佩·托纳多雷（Giuseppe Tornatore）"时光三部曲"中的一部，另外两部可能比这部更有名，《海上钢琴师》（*La leggenda del pianista sull'oceano*，1998）和《西西里的美丽传说》（*Malèna*，2000）几乎是全球小资的青春乡愁圣经，但是《天堂电影院》的结尾最著名。

回看意大利电影史，同样是半自传乡愁散文电影，费里尼的《阿玛柯德》比《天堂电影院》高明一大截，而且托纳多雷也自认是费里尼的粉丝，尤其在表现小镇孩子上，费里尼简直是握着托纳多雷的手在执导筒。因此，尽管托纳多雷被影迷膜拜为当代的"意大利上帝"，费里尼却是上帝的上帝。不过，上帝的上帝，也会服气《天堂电影院》的最后三分钟，这三分钟拯救了这部电影，让观众愿意原谅它之前的拖沓和节奏不均。

"二战"后期，西西里，天使小男孩多多总喜欢去广场电影院

找放映员艾佛特，他迷恋电影迷恋放映机，没有孩子的艾佛特也自然成了没有父亲的多多的精神父亲和人生导师。电影公映前，艾佛特要先放一遍电影给牧师看，牧师看到接吻镜头，就摇铃示意剪掉，这样，放映间里就挂了一串串剪下来的胶片。多多想跟艾佛特讨这些零零碎碎的胶片，艾佛特说，以后给你，我先帮你收着。

岁月流逝，多多长大，在一次放映室火灾后，他接替失明了的艾佛特成了新天堂影院的放映员，也有了自己喜欢的姑娘艾莲娜。生活显得容易又甜蜜的时候，艾佛特却督促多多离开："离开，干出一番大事来！在这个地方待久了，你会觉得这里是世界的中心。"

多多听从了艾佛特的话离开，"离开并且不许回来。"如此三十年。三十年后，他母亲的一个电话把他召回，艾佛特过世了。葬礼结束，艾佛特的妻子给多多留了件礼物。

这件礼物让这部电影留在电影史里。艾佛特留给多多一个胶片盒子，里面是当年被剪掉的四十多场吻戏的连接，多多看得热泪盈眶，我们跟着重返西西里的天堂影院。这三分钟，可以用来做电影学院的入学试题，初级的，可以看出《淘金记》《大饭店》《永别了，武器》《生活多美好》等；中级的，辨认一下《狂怒》《不法之徒》《上流社会》《战国妖姬》《大地在波动》；高级的，可以蒙一下《底层》《艰辛的米》《愚人晚宴》《神秘骑士》等。三分钟，托纳多雷致敬了他的意大利他的电影导师他的光辉岁月，换句话说，这是托纳多雷写给电影的情书。

非导演剪辑版两个多小时，托纳多雷用天堂影院展现了西西里

《天堂电影院》(1988)

人的一生：小屁孩看着电影学抽烟，年轻人跟着银幕一起高潮，看戏的男女坐到一起去了，女人一边奶孩子一边看电影，中年男在观众席上呼噜甜睡，老头在电影院的枪声里死去，直到天堂影院被一场大火吞噬。这样，结尾三分钟，胶片里的男人不断深情地吻住女人，胶片里的女人不断挑逗地看着男人，虽然这三分钟是时光荷尔蒙，电影舍利子，只是当观众终于跟男主一起可以直面这些浓缩丸时，大家发现，当年叫人痛心扼腕的被剪场面，如今成了叫人百感交集的青春墓志铭，追本溯源，电影就是对生活的模仿，就像观众席上的大叔，他要领先男女主人公三秒钟把台词全部说出来，搞得银幕上的主人公似乎跟着大叔在朗诵。有一场露天放映也是如此，银幕放映《奥德赛》，银幕主人公在倾盆大雨中，观众也在倾盆大雨中，多多在雨中激吻恋人艾莲娜，电影水乳交融生活，又亦步亦趋生活。

而在电影史的意义上，这个结尾，三十部电影四十多个镜头，更是浓缩了一部转折时代的电影简史。从无声到有声，从黑白到彩色，有西部片歌舞片警匪片，也有喜剧悲剧悲喜剧，有赫赫有名的好莱坞冒险巨片《罗宾汉历险记》，也有名字已经不可考的意大利本土电影，这是电影业黄金时代的剪影，四十多场吻戏则意味深长地揭示了电影的本质：电影就是对内心生活的一场倾慕。也是因为这个原因吧，当后现代出场取消我们的内心生活后，电影失去恋人，就剩下动作。

G

Game of Thrones，《权力的游戏》是这些年霸占了最多人心的 G 字头剧集，犹豫了很久，我把 Godfather（《教父 I》，1972）、Goddess（《神女》，1934）这些大神都割爱了，因为"权游"展现了史观。以第六季为例。

《权力的游戏》（2011—　），有人视为外国西游，有人当作现代三国，尤其，在第六季结束后，权力的版图上，就是三足鼎立的样貌：雪诺狼家统帅的北境、铁王座上瑟曦狮家足下的君临王国，以及龙妈治下的龙石岛方阵，但是"权游"跟以往的历史剧和仙侠剧玄幻剧都不一样。

《权力的游戏》开季，北境之主奈德一家登场。奈德本人，基本是三好君王的设置，人品好，武功好，家庭好，和当时铁王座上的劳勃相比，他在各方面都显得更配得上铁王座，但是，这么一个秉具刘备潜力的北境王，第一季没完就领了便当。之后，主角领便当成了家常便饭，而且，不知是有意还是无意，"权游"发展出了一个第九集定律，一季 9 集奈德被砍；二季 9 集黑水河战役；三季 9 集最血腥，温情脉脉的婚礼突然变色，少狼主一行加母亲凯特琳都在"血色婚礼"归天；四季 9 集长城保卫战；五季 9 集魔龙焰舞，这些轰轰烈烈的倒数第二集，让"权游"观众大呼小叫，深深觉得这才是历史应该有的样子，以往电视剧的主角光环都是编导给的苹果光，历史本该这样剧烈震荡，嫔妍贤愚拥有一样的生命值，"最

高尚的"奈德也躲不开历史的断头台。这是"权游"观的一面,也是让"权游"粉丝鬼哭狼嚎又如痴如醉的历史铁面,在粉软粉弱的当代影视剧中,"权游"以无比硬朗的剧情重建了屏幕血性和影视史诗。

不过,光有这一面,"权游"可能会沦为暴力游戏,此剧至今不断刷新评分,在我看来,是它在历史变动的每一个瞬间,都重新对人物命运进行了索引,但是又绝不让人觉得人物断裂。比如一季1集结尾,詹姆和瑟曦在高塔上乱伦,不小心被奈德小儿子布兰看到,詹姆起身毫不犹豫地把可爱至极的布兰推下高塔。但是,詹姆残酷的形象却在后来无数的战役和宫廷政变中被我们渐渐忽略,而他和瑟曦之间超纲越常的爱,慢慢也成了"权游"中最让人理解的关系。同样地,头衔要念半分钟的龙母,在整个剧集中,她拥有最高的政治和革命理想,既解放了奴隶,还要打碎贵族的轮盘统治,如此伟大光明正确又美甲天下的女王,在第一季剧终,裸身从烧了一夜的大火中毫发无伤地出来时,我们跟原来的叛军一样,立马对她顶礼膜拜五体投地。但是,当她凭着三条龙的神威和烈焰,一路凯歌,直至轻而易举地干掉詹姆的大军时,我们又时不时地心里打鼓:靠道具拿天下,是不是说服力不够?

如此,"权游"中出场的善恶分明的政治势力,都会在剧集发展过程中以历史真相的姿容不断被重新评估,包括最高尚的奈德也会在布兰的视野里出现污点,而开场就吓光人气的瑟曦,却也可能以一条道走到黑的决绝气概,让观众突然对她又敬又爱。来看第六季

《权力的游戏》第六季(2016)

的结尾。

看到现在,第六季的结尾最夺取人心。之前几季,结尾也都既澎又湃,比如龙妈带着小龙走出大火,比如小恶魔杀了情人又弑父,再比如雪诺殒命等,都各自精彩。但是第六季的结尾,却是在六季9集的高峰剧集上再创新高,真正是峰峦叠嶂,剧集观止。

六季开场雪诺复活,到第九集,历史拉开疆场供枭雄驰骋,龙吐焰,马踏雪,权力游戏几大玩家的面目和身世都浮出地表,但是,疯狂又冷静的瑟曦根本不屑于用你们的游戏规则,面对她亲手扶植起来又开始反对她审判她的极端原教旨主义"麻雀们",她的方法更原始。

早晨,贝勒大教堂,大麻雀已把君临城的贵族召集一堂,准备审判并收编君临城的王族。红堡里,瑟曦也衣装完毕,不过她好整以暇不急于走。隔壁,魔山挡住了小国王托曼不让他出门。

贝勒大教堂里,托曼过去的嫂子现在的妻子小玫瑰最先发觉事态不对,她卸下伪装对大麻雀扔出一句"别提你他妈的宗教了",准备招呼大家撤离,但是来不及了。在这一集里,编导一门心思帮瑟曦复仇帮瑟曦清剿她的政敌,贝勒大教堂地下的野火,已经在前面的剧集里埋了很久,瑟曦对大麻雀也忍了很久,终于,野火奔流,教堂爆炸,整个君临城的上层建筑,灰飞烟灭。瑟曦站在红堡上,满意又冷静地看着不远处浓烟滚滚,说实在,瑟曦做的所有这一切,都是疯狂之恶,都应该让人义愤填膺,但是,我和无数的观众一样,都觉得被爽到了,这样一锅端,太像瑟曦作为。更重要的是,编

导在之前的剧集里，不仅帮她做足公仇私恨，而且，剧集之前之后平行展开的几位女主，都和瑟曦有类似的情感结构。之前，龙妈为复国卧薪尝胆终于千万艘战舰要下海开向维斯特洛；之后，艾莉亚为复血婚之仇也准备了整整三季，她声色不动团灭弗雷家族，最后踏着弗雷家一厅堂的尸身离开。这些，都跟瑟曦熬过大麻雀漫长的羞辱，终于被野火释放一样令人心神激荡。当年"SHAME"过瑟曦的修女，被她原句奉还，三声"SHAME"，吐出瑟曦心头恶气。瑟曦女王恶事做尽，可是却让人越来越喜欢，就像艾莉亚的人性逐渐淡然，但我们对她涌起更多爱慕，这是《权力的游戏》特别之处。看到第六季结尾，简直有一种不虚此生的感受。

某种意义上，这个剧集不仅重新想象了一个活生生的世界，而且为这个世界重新制造了度量衡，重新定义了善和恶，或至少，"权游"悄悄修改了我们的史观和伦理。如此，当瑟曦最后一个儿子托曼因为无法承受母亲之恶选择从红塔跳下去时，很多观众打心眼里觉得这个男孩配不上他的母亲。这是"权游"的邪恶也是"权游"的丰饶，反正，这样的邪恶和丰饶才配得上此剧的核心台词：凛冬将至。

凛冬将至。如此，就跟亲爱的读者告别了。E。N。D。I。N。G。再见。

牛津版后记

电影评论写了二十年，影评人也逐渐成了让人阳痿的身份，不过好在电影辉煌过一百年，看完烂片回家看个牛片，有时甚至觉得烂片也有烂片的好，看了《东成西就2011》，才深切知道1993年的《东成西就》有多好。人生熙熙攘攘，没见过张国荣扮演的程蝶衣，怎么就能说姜文不适合这个角色？

不过，姜文说他不想演霸王，没难度，要演就得演虞姬，倒让我对他别有好感。这才符合：电—影—梦。而对我自己来说，把这些年看过的好电影，长短镜头蒙太奇般剪辑在一起，也就是我的电影梦。譬如说，在描述一列梦想火车时，我希望是，《将军号》里的巴斯特·基顿担任火车司机，《士兵之歌》中的"魔鬼中尉"是列车长，然后，装上希区柯克的"火车怪客"，向着由《严密监视的列车》主人公米洛斯担任调度员的车站进发。

火车，男人和少年，老婆和小老婆，欲望和谋杀，爱和欢愉，这些电影关键词，构成了本书的第一辑。猛冲猛打，纵马疾驰，现

实人生中没有快意江湖的太阳，我们至少还有电影。残破的人生和被鄙弃的废物都能在电影中获得一席之地，他们粗粝地咄咄逼人地叫停高头大马：来，到银幕前比试一下。

生机勃勃就是美。我喜欢电影里的这种莎士比亚传统，银幕缔造着全新的人类学概念。费里尼镜头里，暴跳如雷的男人、乳房硕大的女人、狮面的数学老师、被荷尔蒙弄得急火攻心的少年，不管是英雄还是妓女，显赫还是潦倒，他们都是银幕神族，我们借此确认此生不虚，确认自己也曾被世界之初的火光照耀。我把费里尼的《阿玛柯德》和《伴我同行》《逍遥骑士》写在一起，集合在"火"下，就是为了缅怀我们曾经住过的奥林匹斯山，在人类的童年时代，男人说要有火，就会有火。

那是2016年。

2017年开头，我有很长一段时间没有看一部电影，好像被一种奇怪的电影虚无主义笼罩，我准备弃绝电影重回经典文学的怀抱，我一天看一本小说，重温《傲慢与偏见》，重温《红楼梦》《金瓶梅》，怀着脱胎换骨的决心坚持了半个月左右，在一家服装店看到老板在搜阿兰·德龙照片，她说门口摆的这款风衣据传是从阿兰·德龙电影中复制的。我溜了一眼那款阿兰·德龙，《独行杀手》啊，马上回家翻出一堆梅尔维尔，重开影戒。

而回头想想，半辈子过去，电影不仅成了我生活的度量衡，一节课是半场电影，一个暑假是一千场，四年大学是两万场，活一百岁，就是活过四十万部电影。电影，似乎也只有电影，让我完整地

走过了《恋人絮语》描述的所有阶段，包括沉醉、屈从、相思、执着、焦灼、等待、灾难、挫折、慵倦以及轻生、温和、节制等，面对电影，就像罗兰·巴特说的，我控制不住被它席卷而去，而这一去，就像"二进宫"的赌徒，回头无岸。

2017年的第二辑，就是用赌徒视野串起的影视小史。我本来的愿望是写出一副牌，包括大王小王，老A老K，黑桃红钩，再一路从10到9，8，7，6，5，4，3和2，但是没有全部完成，最后因为年关降临，匆匆《结尾》。这一辑，虽然电影主题和主人公都风马牛不相及，比如影史二货和梁朝伟扮演的三个情人角色，一个是最热闹的大怪路子，一个是相对高冷的惠斯特桥牌，但是，我们看影视剧，不就是为了让天空和大地相遇，让恨和爱，善和恶，成为彼此的精神食粮吗？就像《权力的游戏》那样。

收在此书中的文章，除了《大于纽扣，小于鸽子蛋：三个梁朝伟和爱情符号学》发在《文艺争鸣》，其他都刊发在《收获》上。感谢欧梵老师赐序。我的电影口味可能跟欧梵老师不一样，但是老师谈起特吕弗谈起戈达尔的飞扬神情，却让我知道，好电影就是青春药。

要感谢的师友数不胜数，感谢刘绍铭先生、董桥先生、郑树森先生不断地教导，谢谢孙甘露老师、程永新老师这些年的栽培，感谢我的师兄罗岗和朋友罗萌，他们以影迷和批评家的身份一直指点我看电影。也要感谢乔。我开始写影评的时候，还是光棍，现在乔快十四岁，已经开始跟我商榷香港黑帮片，看得出世界电影史专著中的一些小错误，我写在书里的一大半电影，也和他一起重新看过。

最后，感谢永远青春的林道群先生，这是我在牛津出版的第四本书，我父母因为"牛津大学出版社"而认为我写的东西大概也不算太差。

谢谢远方的读者。

该流的眼泪已经流过（代后记）

基耶斯洛夫斯基的电影《十诫》之六是《情诫》，讲一个十九岁的男孩一直偷窥对面公寓的女人，男孩爱上了女人，女人却用爱的世故毁灭男孩，男孩割腕自杀，女人开始不安，开始审视自己的生活，开始用望远镜回望男孩。

这个故事有一个对称的结构，你注视深渊，深渊回望你。这样的彼此逼视，发生在很多文艺中，黑帮电影、黑色电影、警匪电影中尤其经常使用这个逻辑。影视剧看多了，有时候觉得，我和电影，也有点相爱相杀。从我开始写影评，我每天最好的时间都被用来看电影电视剧，电影让我重温了人生的每一个细节，把流过的眼泪重新流一遍，把笑过的事情再笑一遍，但是，也非常经常地，看完一个烂片，不仅觉得一个晚上荒芜了，连带着想起这些年看过的无穷尽烂片，它们黑洞般地吸走了我的时间，立马有了被电影误终身的慌乱。

不过，好像正是电影这种良莠不齐的丰富性才令人欲罢不能，

每一次，我们赌徒般走到银幕前，为它可能开出的一点或九点而雀跃。如果电影一直是烂的，我们一定早已厌倦，但如果电影一直是好的，我们也可能已经不兴奋，电影最迷人的地方，似乎就在于它的不确定性。这本小书，也是用一种不确定的方式完成。它们最初是我在《收获》杂志上的专栏，每篇最后，我都会相当随意地为下一次专栏开出一个完全没有思考过的主题，然后在死期到来前完成它们。

这是我和电影的关系，既随意又认真，有时候严肃紧张有时候放肆汪洋，但一直在一起。在影碟和录像带早就淡出的时代，我的书架上还到处是 DVD 和 VCD，我已经有很多年没有打开它们，但也不舍得丢弃它们，我看过它们，它们也注视过我，它们既是我青春的深渊，也是我深渊的青春。现在，我把这深渊里的很多故事交给你们，我的读者，星辰大海，为了和你们相遇，我好歹看了半辈子电影。

感谢北大培文的高秀芹老师，她给与我很多贴心又贴肉的鼓励，搞得这些年一直给我暖冬的错觉。感谢我的责编周彬先生，他是中国最懂电影的编辑，《夜短梦长》我几乎是文责不负全部交给他定稿，从版式到封面，他倾注的心血令人无比感动。也感谢冶威。

要感谢的朋友数不胜数，借里尔克的诗句，想到大海的潮涨潮落万千变化，同样在你我的眼里显现，我就觉得再也不用多说一句谢谢。